国家级一流本科专业"影视摄影与制作"建设成果
浙江省本科高校"十三五"特色专业"影视摄影与制作"建设成果
教育部人文社科研究规划基金项目《媒介变革视野下的电影本体再研究》（20YJA760116）成果

影视摄制导论

朱怡 主编

图书在版编目 (CIP) 数据

影视摄制导论 / 朱怡主编. —北京：北京大学出版社，2021.12
21 世纪高校广播电视专业系列教材
ISBN 978-7-301-32647-3

Ⅰ. ①影… Ⅱ. ①朱… Ⅲ. ①电影制作 – 高等学校 – 教材②电视节目制作 – 高等学校 – 教材　Ⅳ. ①J91②G222.3

中国版本图书馆 CIP 数据核字（2021）第 207955 号

书　　名	影视摄制导论 YINGSHI SHEZHI DAOLUN
著作责任者	朱　怡　主编
责任编辑	郭　莉
标准书号	ISBN 978-7-301-32647-3
出版发行	北京大学出版社
地　　址	北京市海淀区成府路 205 号　100871
网　　址	http://www.pup.cn　新浪微博：@北京大学出版社
电子信箱	zyl@pup.pku.edu.cn
电　　话	邮购部 010-62752015　发行部 010-62750672　编辑部 010-62707542
印　刷　者	北京鑫海金澳胶印有限公司
经　销　者	新华书店
	787 毫米×1092 毫米　16 开本　13.75 印张　205 千字 2021 年 12 月第 1 版　2021 年 12 月第 1 次印刷
定　　价	59.00 元

未经许可，不得以任何方式复制或抄袭本书之部分或全部内容。
版权所有，侵权必究
举报电话：010-62752024　电子信箱：fd@pup.pku.edu.cn
图书如有印装质量问题，请与出版部联系，电话：010-62756370

内 容 简 介

本教材立足当下，关注行业最新进展，着眼于新时期的影视摄制学习，内容涵盖了认识影视摄制、影视的发明、影视技术基础、影视制作流程、影视摄影技术与新观念、影视后期制作技术与新观念、影视视效的发展、影视终端技术、新技术与影视摄制一体化、影视摄制的未来等各个方面。

本教材是一部融理论、实践与教学资源为一体的立体化教材，匹配年轻一代的学习习惯，以案例增进对知识点的理解，以思考、实践等栏目促进能力的发展，辅以拓展学习视频及在线测试题，还为师生准备了成套的课件资料，让使用教材的师生能够立体化地开展教学活动，让学生和其他读者能够充分调动视听感官，沉浸式地学习。

本教材既适合高等院校影视相关专业师生教学和研究使用，也适合影视摄制爱好者学习和参考。

作 者 简 介

朱怡，浙江传媒学院电视艺术学院制作系副主任，副教授，硕士研究生导师，浙江省一流本科课程"全媒体视听创作"负责人，浙江省广播电视局评审专家。

本 书 资 源

扫描右侧二维码标签，关注"博雅学与练"微信公众号，获得本书专属的在线学习资源。

一书一码，相关资源仅供一人使用。

读者在使用过程中如遇到技术问题，可发邮件至 guoli@pup.cn。

任课教师可根据书后的"教辅申请说明"反馈信息，获取教辅资源。

本码2025年12月31日前有效

前　言

　　这部新形态教材《影视摄制导论》能够成书，得益于两个契机：一是申报并入选浙江省普通高校"十三五"新形态教材规划，为这部教材的创作提供了动力；二是浙江传媒学院"影视摄影与制作"专业入选首批国家级一流本科专业建设点，为这部教材的完成提供了助力。

　　"影视摄制导论"是学习影视摄影与制作的入门课程，是初学者涉足影视行业的起点。本教材的一个突出特色是立足当下，关注行业最新进展，着眼于新时期的影视摄制学习，并且融理论、实践与教学资源为一体，以案例增进对知识点的理解，以思考、实践等栏目促进能力的发展，力图为初学者的学习与成长提供有力的帮助与支持。本教材在章节内容之外，辅以拓展学习视频及在线测试题，还为师生准备了成套的课件资料，让使用教材的师生能够立体化地开展教学活动，让学生和其他读者能够充分调动视听感官，沉浸式地学习。

　　本教材是"影视摄制导论"课程团队的共同成果。其中，本人负责全书统稿及第一章、第二章、第三章、第四章及第十章的写作；陶学恺老师负责第六章、第七章的写作；陈书泱老师负责第五章、第九章的写作；覃晴老师负责第八章的写作。教材能够顺利出版，离不开团队每一位老师的努力付出。

　　新媒体时代是知识分享的时代，通过《影视摄制导论》的写作，将多年来的教学心得和资源积累分享给广大学习者，是我们合作完成这部新形态教材的初衷。

　　教材的出版是一个阶段的结束，也是下一个阶段的开始。本教材一定还存在着诸多不足之处，希望能得到各方的批评指正，以便后续不断完善，让更多的学习者能从中获益。

朱　怡

目　　录

第一章　认识影视摄制　　第一节　认识影视行业 …………………… 1
　　　　　　　　　　　　　一、影视行业的发展 ………………… 2
　　　　　　　　　　　　　二、影视产品形态 …………………… 6
　　　　　　　　　　　第二节　认识影视摄制专业 ………………10
　　　　　　　　　　　　　一、专业素养要求 ……………………11
　　　　　　　　　　　　　二、专业实践创作 ……………………17
　　　　　　　　　　　小结 ……………………………………………20

第二章　影视的发明　　　第一节　电影的发明及其演变 ……………23
　　　　　　　　　　　　　一、电影的诞生 ………………………23
　　　　　　　　　　　　　二、电影与电影技术系统 ……………33
　　　　　　　　　　　第二节　广播电视的发明及其演变 ………38
　　　　　　　　　　　　　一、广播电视的发明 …………………38
　　　　　　　　　　　　　二、广播电视技术的发展 ……………42
　　　　　　　　　　　第三节　数字技术进入广播、电视、
　　　　　　　　　　　　　　　电影领域 ………………………45
　　　　　　　　　　　　　一、数字广播技术 ……………………45
　　　　　　　　　　　　　二、数字电视技术 ……………………46
　　　　　　　　　　　　　三、数字电影技术 ……………………47
　　　　　　　　　　　小结 ……………………………………………49

第三章	影视技术基础	第一节 影视摄制原理 …………… 51
		一、视觉原理 ………………… 51
		二、动态再现原理 …………… 54
		第二节 影响动态再现的关键元素 … 58
		一、画幅的演变 ……………… 58
		二、速度的演变 ……………… 61
		小结 …………………………… 65
第四章	影视制作流程	第一节 电影的制作流程 ………… 68
		一、团队与岗位 ……………… 68
		二、胶片电影的制作流程 …… 70
		三、数字影像的制作流程 …… 77
		第二节 视听节目的制作流程 …… 80
		一、电视节目的制作流程 …… 81
		二、数字节目的制作流程 …… 86
		小结 …………………………… 87
第五章	影视摄影技术与新观念	第一节 影视摄影技术 …………… 90
		一、影视摄影技术 …………… 90
		二、影视摄影设备和摄影系统 … 102
		第二节 影视摄影新技术与新形态 … 107
		一、数字化时代的影视摄影新技术 … 107
		二、数字化时代的影视摄影新形态 … 109
		三、数字化时代的影视摄影新观念 … 110
		小结 …………………………… 111
第六章	影视后期制作技术与新观念	第一节 影视后期制作技术 ……… 114
		一、影视后期制作技术关键概念 … 114
		二、影视后期制作设备和制作系统 … 121

第二节　影视后期制作新观念 …………128
　　　一、新时代的后期制作工作特点 ……128
　　　二、后期前置化趋势 ………………129
　　　三、案例：电影《流浪地球》的后期
　　　　　制作 ………………………………129
　　小结 …………………………………………130

第七章　影视视效的发展
　　第一节　影视特效 …………………………133
　　　一、传统的电影特效 ………………133
　　　二、数字化的电影特效 ……………135
　　第二节　影视调色 …………………………141
　　　一、修正拍摄时的色彩和曝光错误 …143
　　　二、使画面中的关键元素看起来正确 …143
　　　三、同场景镜头色彩匹配 …………143
　　　四、创建色彩风格 …………………144
　　　五、优化画面深度 …………………144
　　　六、控制图像质量 …………………144
　　小结 …………………………………………145

第八章　影视终端技术
　　第一节　影视的发行 ………………………147
　　　一、影视发行 ………………………148
　　　二、影视发行的渠道 ………………149
　　　三、电影发行的传输方式 …………151
　　第二节　视听终端技术 ……………………155
　　　一、影院终端 ………………………156
　　　二、电视终端 ………………………159
　　　三、消费电子显示终端 ……………163
　　小结 …………………………………………164

第九章	新技术与影视摄制一体化	第一节 新技术介入影视摄制 …………… 167
		一、VR/AR 技术及其影视应用 ……… 167
		二、5G 技术及其影视应用 …………… 171
		三、AI 技术及其影视应用 …………… 175
		四、云计算技术及其影视应用 ……… 180
		第二节 新技术环境下的影视摄制一体化 …………… 181
		一、影视摄制一体化新趋势 ………… 181
		二、影视摄制一体化带来的新挑战 … 187
		小结 ……………………………………… 189

第十章	影视摄制的未来	第一节 电影技术的发展脉络 …………… 192
		一、电影技术的演进 …………………… 192
		二、影视摄制的本质 …………………… 196
		第二节 影视摄制的未来 ………………… 200
		一、技术变革的视角 …………………… 201
		二、社会需求的视角 …………………… 203
		小结 ……………………………………… 205

后记 ……………………………………………………………… 208

第一章

认识影视摄制

> 📷 **学习要求**
>
> 1. 了解
> - 国内外影视行业规模
> - 影视摄制专业素养要求
> 2. 掌握
> - 影视产品形态分类
> - 如何拉片
> 3. 应用
> - 拉片练习

第一节 认识影视行业

在全球，影视行业一直被视为欣欣向荣的朝阳行业。从数据上看，全球电影票房不断攀升，中国已经成为除北美以外全球最大的电影市场。另一方面，电视开机率有所下滑，传统媒体迎来巨变，网络视听行业已然崛起，不同的摄制方式被应用在不同形态的影像作品中。

一、影视行业的发展

（一）全球电影行业的发展

电影是现代科学技术的产物。从默片、有声电影、彩色电影到宽银幕电影、环幕电影、数字电影、3D 电影，每一种新形态的出现都伴随着科学技术的革新。信息技术的高速发展，催生了各种各样的新媒体，电影生态也随之发生嬗变。

2012 年年初，"百年老店"柯达申请破产保护，黯然退出胶片舞台。2014 年年初，派拉蒙影业公司决定不再发行胶片电影，自影片《华尔街之狼》开始只发行数字电影。数字大潮来势汹汹，胶片电影逐渐被边缘化，电影行业正加速走向全数字化时代。电影数字化的过程中，曾经存在数字中间片这一重要概念。依托计算机技术，数字中间片让电影画面创作几乎实现了无所不能，但没有超出胶片系统的范畴。从数字中间片的命名上看，中间片一词本身就是从胶片电影系统中借用的，体现出从胶片系统向数字系统过渡时期的特定状态。

到今天，数字技术的介入对电影的重要影响已经不仅仅体现在制作模式、发行模式上，事实上数字技术改变的几乎是整个电影生态，影响了从策划、拍摄到制作、发行的完整流程。每一个环节的技术变革，影响波及面都远大于技术本身。比如，制作模式从依赖于现实摄影和物理再现，转变为部分或者全部通过数字构建模型生成计算机图像，从而大大降低了制作成本，特别是线下成本，即设备、技术制作成本。又如发行方式从以前的胶片媒介存储转变为数字格式存储，从以前的物理运输转变为数字网络和卫星传输，从而极大降低了发行成本。数字技术在改变电影制作和发行方式的同时，也改变着电影的放映方式。除了 3D 银幕之外，超大格式银幕（PLF，Premium Large Format）在全球方兴未艾。2017 年，全球 PLF 银幕数量较 2016 年上升了 35.7%，北美地区的 PLF 银幕数量为 1115 块，仅次于亚太地区

的 1397 块。①

在数字制作、发行和放映技术的支撑下，全球影院业实现了转型升级。凭借优秀的电影内容和先进的呈现技术，将亿万观众吸引进影院，带动全球票房收入增长。近十年来全球电影票房持续保持着增长态势。随着中国影院建设提速、影院银幕增多，电影得到了中国不同年龄段和不同类型观众的接纳与欢迎，尤其是拥有高消费能力的年轻观众逐渐增多，使得中国观影量从 2006 年的 0.96 亿人次攀升至 2019 年的 17.27 亿人次。自 2012 年起，中国已成为全球第二大票房市场。2019 年中国电影总票房为 642.66 亿元人民币，与美国电影市场规模差距进一步缩小。近年电影票房数据统计如表 1-1 所示。

表 1-1　2015－2019 电影票房数据统计

年度	2019	2018	2017	2016	2015
中国电影票房（人民币）	642.66 亿	609.76 亿	559.11 亿	457.12 亿	440.69 亿
全球电影票房（美元）	425 亿	410 亿	399 亿	386 亿	383 亿

从电影产业格局看，美国电影依然是面向全球市场的电影，在不少国家的电影市场上，美国电影基本上处于垄断地位。近年来中国电影产业迅猛发展，至今已是全球第二大电影市场。北京电影学院国家电影智库与社会科学文献出版社联合发布的第二部"电影蓝皮书"——《全球电影产业发展报告（2019）》提出，中国已经从世界电影产业的第三阵营升至第一阵营。

① 胡耀杰：《全球电影产业发展报告：数字技术红利开启全球电影产业"白银时代"》，中国新闻网，2018 年 6 月 15 日，http://www.chinanews.com/cj/2018/06-15/8539004.shtml，访问日期：2020 年 12 月 5 日。

> **思考**
>
> 除了电影票房,还有哪些数据可以体现电影产业的发展规模?

(二) 电视行业的面貌

电视技术的发展经历了从模拟到数字、从标清到高清的发展历程,当前正处于从高清到超高清的发展阶段。随着数字化、高清化技术不断发展,超高清电视正在日益普及。2018年世界杯足球赛的所有赛事首次以超高清格式转播。从全球范围来看,据2018年4月数据,全球电视频道总数为11700个,其中高清电视频道约占27%,超高清电视频道总数为125个。[①]

美国奈飞(Netflix)公司在2014年推出了超高清版本的电视剧《纸牌屋》和多部纪录片,此后多部原创影视剧都以超高清格式制作和播出。除了影视剧外,体育赛事是超高清节目内容的重要来源。英国广播公司(BBC)从2014年开始在转播重大国际体育赛事时逐步增加超高清格式转播内容的比重。2014年世界杯足球赛期间,英国广播公司采用超高清格式转播了18场比赛,包括半决赛和决赛。2016年巴西里约热内卢奥运会和2018年韩国平昌冬奥会期间,英国广播公司对多场体育赛事采用超高清格式进行现场直播。

2019年中华人民共和国成立70周年大阅兵,中央广播电视总台的电视直播采用了全流程4K超高清+5.1环绕立体声直播技术系统。5G+4K+AI+VR的新媒体报道,88个机位+50个安装在受阅队伍中的微型摄像机组成的直播系统,现场200余个拾音设备全程收声……新技术、新设备的广泛运用大大提升了阅兵直播的体验感。时光回溯到70年前,1949年10月1日,毛泽东主席在天安门城楼上向全世界宣告中华人民共

[①] 李宇:《从模拟到8K:超高清电视发展现状与展望》,《声屏世界》2019年第1期。

和国中央人民政府成立时,广场上承担"实况转播"任务的设备仅是两组"九头鸟"——由于机器的功率仅为250瓦,工作人员不得不将九个喇叭焊接在一块金属板上制成简易扩音器,以此完成了共和国历史上的第一次"实况转播"。从"转播"到"直播",从"九头鸟"到"5G+4K+AI+VR",时隔70年的两次阅兵报道折射出广播电视行业70年的巨变。[①]

近年来,数字影院、网络电视和直播到户卫星电视是推动超高清电视发展的主要动力。传输和节目制作成本、高效的传输技术、超高清电视机的普及以及商业盈利模式等都是超高清电视业发展中备受关注的因素。

随着互联网的普及,广播影视新媒体蓬勃发展,媒体融合正在不断向纵深推进。广电融媒体中心如雨后春笋般涌现,采、编、播、发流程不断优化,大数据、人工智能、VR/AR、5G、8K、物联网、区块链等新技术不断赋能广播电视行业,全媒体建设加速推进。

(三) 网络视听行业的崛起

20世纪90年代以来,以数字特效见长的《终结者》系列、《侏罗纪公园》系列、《星球大战》系列、《哈利·波特》系列等实拍结合特效的影片,以及《狮子王》《玩具总动员》《怪物史莱克2》《冰雪奇缘》等动画电影,都以强大的娱乐体验,展现了一流的票房吸金能力。

数字技术介入电影行业带来了数字化制作的全方位升级,但这仅是技术发展带来的一个侧面的影响,更值得关注的是技术催生的各种新兴网络媒体在全球范围内发展壮大。网络媒体利用数字技术、网络技术、移动通信技术,通过互联网、无线通信网络、有线电视网络等渠道以及电脑、手机、智能电视等数字终端,向用户提供信息和娱乐内容。伴随着互联网的迅速普及,电影的网络传播逐渐演变成观众接受的重要传播

[①] 彭锦、周思宇:《砥砺前行70年:中国广播电视从大国向强国迈进》,《声屏世界》2019年第10期。

方式，建立在物理空间和时间基础上的电影消费模式受到巨大冲击。

近年来，以数字视频为代表的家庭娱乐业呈现出大幅增长态势。相关研究显示，数字视频已在家庭娱乐业内对物理形态的视频销售和租赁业务实现了替代。同时，数字视频还给影院票房带来了冲击，2016年美国电影数字视频收入已经赶上票房收入，2017年起更是大幅超过了影院票房收入。

网络点播平台的崛起改变了观众的观影习惯，网络点播的快速发展使数字电影和网络观影成为重要的观影选择，而影院观影也许会沿着3D、PLF乃至VR等注重体验的技术发展方向继续转型升级。

二、影视产品形态

百余年来，从院线电影、电视新闻、电视综艺、电视剧到网络剧，多种视听节目样态的出现，影视（视听）行业呈现出越来越丰富的行业面貌。以内容为依据，影视行业的产品形态可区分为故事片、纪录片、动画片等；以播出平台为依据，则可区分为院线电影、电视剧集、电视节目以及多种样态的网络视听节目。

下面以纪录类作品为例谈一谈不同播出平台对影视产品的不同要求。

（一）院线电影

"媒介即讯息"[①]，"大银幕"要求"大电影"，即通常意义上的院线电影。经过胶片时代和数字时代，如今的院线电影已经建立了一套相对完整的技术规范。在播放时，根据影片数字发行拷贝标签中的内容，影院必须正确设置放映设备的通道、画幅尺寸、声音制式等相应设备参数，并兼顾2D和3D放映需要，合理调整光源输出功率，在保证影片画面完整性的同时，画面亮度、清晰度、音量、频响等感观指标要达到技术标准所规定的放映要求。

① 麦克卢汉观点。

比如，国内影院银幕建设必须符合以下标准：

① 数字电影的画幅制式为 2.35∶1（宽银幕）、1.85∶1（遮幅式）、1.78∶1（16∶9 数字）。

② 变形宽银幕画面宽度应不小于 4.5 米。

③ 银幕应设置牢固的金属银幕架、幕轨，可根据不同的影片调节画面的幕框。

④ 宽银幕在水平方向应呈弧形，其曲率半径应等于放映距离的 2 倍。画面宽度小于 5 米时，银幕可为平面。

⑤ 银幕至幕后墙面的距离应不小于 1.0 米。

⑥ 银幕边框、银幕后墙及附近的侧墙应为黑色或深色，银幕前方的顶棚应采用低反光罩面材料。

⑦ 银幕测量以白幕为准，不含银幕黑边。[①]

一方面，影院执行严格的技术规范，确保影院银幕亮度、清晰度、色温、均匀度、平整性以及影厅还音响度与频响的技术指标符合标准，以保障影院观影的高品质视听水准，另一方面，观影黑暗空间的设置和长期以来形成的"影院礼仪"[②]可保障影院观影的高专注度，以保证观影者的高质量视听感受。

既定的影院放映技术规范和长期以来的观影模式决定了院线电影在视听品质上的较高要求。进入影院体系的视听作品，一般情况下都要求参照影院标准完成制作。以 2011 年在国内上映、当时号称史上投资最高的纪录片《海洋》为例，该片在全球 30 多个国家和地区的影院上映，当年获得了 8000 万美元的电影票房。作为较少进入大众院线的纪录电影，该片呈现了令人叹为观止的水下奇观。为了近距离、高解析度地捕捉稍纵即逝的海洋景观，制片团队深入全球 50 多个地点进行拍摄，动用了超

① 根据《数字影院暂行技术要求》（GD/J 017-2007）、《数字电影巨幕影院技术规范和测量方法》（GD/J 040-2012）、《数字影院立体放映技术要求和测量方法》（GD/J 047-2013）、《电影院星级的划分与评定》（GB/T 21048-2007）的规定汇总。

② 所谓"影院礼仪"，一般指在电影院观影时大家都默认遵守的行为规则，如不持续聊天、不大声说话、不食用有明显气味的食物、不对着银幕拍摄等。

高清摄影、水下摄影、快/慢速摄影、航拍等各种特技摄影手段，以纪录片的形式呈现出炫目的视觉奇景，成为全球难得一见的高票房纪录电影。

（二）电视片

电视片的播出要求受限于不同国家不同时期的电视技术标准。电视节目本身的多种形态并不影响电视节目播出时采用同样的技术标准。我国高清电视节目在声音、画面方面的要求如下。

图像质量要求方面：

① 图像画面清晰，觉察不到明显信号噪声，无与节目内容无关的跳动、闪动或马赛克等异常失真现象。

② 图像的明暗层次应与节目内容相对应，亮部、暗部细节层次丰富，画面柔和细腻。

③ 图像的彩色清晰、自然，肤色正常，图像色彩一致性好，无明显彩色失真。

成品节目中不应出现如下画面：

① 与节目内容无关的黑场画面。

② 与节目内容无关的单色画面。

③ 与节目内容无关的彩色画面。

④ 与节目内容无关的静帧画面。

声音质量要求方面：

① 成品节目中不应该出现与节目内容无关的静音。

② 立体声节目不应出现"左右声道反相"现象。

③ 立体声节目不应出现两声道内容不相关的现象。

④ 声音效果应无异常起伏、明显失真、明显噪声和断点等异常现象。

⑤ 声音响度与节目内容相对应。

对于并非以视听品质取胜的纪录片而言，除去个别案例，大多数情况下它的真正舞台并非电影院线，而是专业电视频道。以 BBC 为例，BBC 地球（Earth）频道和生活方式（Lifestyle）频道正在成为拥有全球

较高收视率的专业纪录片频道。以国内电视机构为例,目前全国有央视纪录频道(CCTV-9)、央视科教频道(CCTV-10)、上海纪实频道、北京纪实频道、湖南金鹰纪实频道、中国教育电视台第三套节目等9个专业和准专业纪录片频道。其中 CCTV-9、CCTV-10 等中央级的纪录片频道近年来凭借国家级的播出平台和频道资源,收视率和市场份额持续上扬,稳居国内纪录片播出市场的龙头地位。

(三)网络视听节目

在互联网发展的推动下,网络视听节目市场规模已超过传统影视行业,成为文化产业重要的组成部分之一。网络播放终端由电脑端发展到手机、平板电脑小屏＋电脑中屏＋电视、投影大屏＋户外、电影超大屏等各类独立或融合的播放终端。网络视听内容创作者从简单的 UGC(User-Generated Content,用户生产内容)发展到超级剧集、网络剧、网络综艺、网络电影、纪录片、短视频、互联网音频、二次元内容、影游联动内容等 PGC(Professionally-Generated Content,专业生产内容),大量专业服务于网络视听的内容制作公司涌现。

多年来,网络视听节目传输、系统对接、业务发展一直缺乏技术标准规范指导。2019 年国家广电总局科技司组织编制了涵盖制作播出、视频编码到终端的标准体系表,包括《智能电视系统操作系统》《4K 超高清电视技术应用实施指南》《互联网电视总体技术要求》等。网络视听节目的标准,日益接近于广播电视节目标准。

在纪录片领域,网络纪录片的表现一直可圈可点。在第七届中国网络视听大会上发布的《2019 中国网络视听发展研究报告》指出,"网络纪录片吸引年轻受众,成为中国纪录片产业的新动能"。为此,中国网络视听节目服务协会常务副秘书长周结解读说:"2018 年,各大综合视频平台加大纪实内容开发与投入,网络自制纪录片产量迅速提升,在影响力上已经成为可与电视节目比肩的重要一极,甚至在吸引年轻受众方面

占据绝对优势，带动纪录片产业整体发展向好。"[①] 实际上，纪录片的受众年轻化浪潮也在倒逼创作者尽可能地采用新技术并尽力创新拍摄手法。如《风味人间》运用了超微距摄影、显微拍摄、动画再现、交互式摄影控制系统等多种全新手段，即便日常熟悉的食材也能在镜头下呈现出不同于以往的诱人之处。《中国之极》总制片人王连明介绍，自己越来越多使用航拍、超高速等拍摄技法，目的就是把熟悉的拍成陌生、把陌生的拍成熟悉，满足年轻人对新鲜事物的追求和关注心理。

回顾世界电影的发展历程，从黑白到彩色、从无声到有声、从胶片到数字，电影行业的每一次巨大进步都源于技术的变革。"互联网＋"是当今世界各国影视业所面临的共同趋势，也极有可能成为技术手段颠覆影视行业的又一重要节点。虚拟现实、人工智能、人机互动等新兴技术的出现为未来的影视发展提供了巨大的想象空间。

第二节　认识影视摄制专业

作为主干专业，影视摄影与制作专业（简称影视摄制专业）和戏剧影视文学、动画、数字媒体艺术、广播电视编导、戏剧影视导演、录音艺术等专业同属于戏剧与影视学科。在我国影视艺术与新媒体蓬勃发展的背景下，影视摄制专业要求学生既拥有广博的文化知识、优良的艺术素养，具备影视摄影与制作理论知识，又掌握相应技能，能够胜任影视剧、影视节目等视听作品的摄影、制作等相关工作。

影视摄制专业以影视摄影艺术与制作技术作为专业基础，按照摄影和制作两个专业方向对学生进行培养。低年级阶段，要求学生从影像美学、视听语言、剧作解析等各个方面去了解影像，继而能够在视觉传达

[①] 牛梦笛：《网络视听节目成传播主流价值新力量》，《光明日报》2019年06月11日，第9版。

设计、摄影技术、音频制作等方面解构影像。高年级阶段，要求学生从内容和形式两个层面展开针对性研究与实践，从艺术素养与技术能力两个层面提升自己，具体掌握纪录片、剧情片、综艺节目等不同类型影视作品的创作工作。鉴于互联网已渗透到影视生产各个环节的现实，当下影视摄制专业的课程体系目标还包括培养学生较强的互联网思维能力，即跨界思维、创新思维、用户思维和平台思维能力，并能创造性地将这种思维能力贯穿运用于内容制作、推广宣传及终端放映等影视产业的各个环节。

一、专业素养要求

影视摄制专业学生的专业素养要求包括视觉素养的要求（含视听组合的感知能力），也包括具体技术的应用和具体设备的操作要求。进一步说，可以分为视觉思维能力、视听叙事能力、视觉处理能力。

（一）视觉思维能力

从某种意义上讲，影视摄影与制作过程就是创造性运用视觉思维的过程。从影视主体内容的构思到画面的构图以及后期的制作，都需要丰富的视觉想象力和创造性的视觉思维。英国摄影家卡尔·沃纳和日本摄影家田中达也的食物系列摄影作品，就是创造性视觉思维的典型案例。

卡尔·沃纳在构思好由食物构成的具体场景后购买食材，然后用胶水等工具将它们组合在一起，借助灯光效果拍摄为食物风景画作品。（图1-1）坚持在个人网站上每日更新图片的田中达也则利用生活物件构造了一个小人国图片日历。（图1-2）很多人问田中，怎样才能拥有这么多创意？有没有遇到过没有灵感的时候？他回答说，自己从来没有灵感枯竭的一天，因为创意全部来自对生活的观察。一旦开启这样的思维模式，每看到一件物品，联系其颜色、质感、形状，一件件脑洞大开的作品也就随之而来了。

图 1-1

图 1-1　卡尔·沃纳的食物风景画摄影作品

图 1-2

图 1-2　田中达也的食物创意摄影作品

与图片摄影作品类似，影视作品的摄影制作过程中，从前期故事板绘制、场景的设计、人物造型的设计、场面的调度、摄影景别的设计、摄影机位的确定、摄影机构图、摄影机运动，到影片剪辑、特技制作等，都是运用创造性视觉思维的过程。作为影视整体创作的关键环节，摄影师需要在现场捕捉人物状态，在理解剧本和导演要求的基础上构建画面。同时，摄影师还需要凭借自身的视觉敏感去捕捉相关的空镜，比如波光粼粼的水面、月下的婆娑树影等。空镜的摄取，可以为后期剪辑提供更多的可能性。

（二）视听叙事能力

视听叙事，就是通过技术手段用视听创作传递意义的过程。视听符号可以说也是一个语言体系，有一套完备的语法。"视"指所有可以在画

面上呈现的部分，以相对规范的虚构电影（剧情片）为例，它的画面包括三大块：所表现的主体活动——表演，主体活动的背景——美术，实现画面的摄影技术——动态构图、光造型及影调、色调设计；"听"则指对现场声音的收录和根据需要进行的声音的再创造，包括人声、音响和音乐。总体上说，视听叙事就是通过技术手段在银幕或屏幕上对声画活动的再现，视听语言则是一种运用声音和画面结合的技术手段进行沟通、交流的符号系统。①

视听叙事在时间和空间两个维度构建文本。在时间的部分，叙事层面强调作品的线索和结构、叙事的节奏和频次；在空间的部分，叙事视角和叙事者是最重要的问题。在视听语言系统中，一般认为镜头是最小的叙事单位。目前标准长度的剧情片一般包括一千个以上的镜头，动作片、枪战片则会更多。但电影史上也不乏一部剧情片只有一个或几个镜头的案例，但它们包含的故事却并不比上千个镜头的影片简单。那什么情况下选择长镜头，什么情况下选择多镜头的衔接呢？

思　考

长镜头和多镜头衔接处理的差异在哪里？

观摩不同作品，讨论长镜头和多镜头衔接处理的差异。

传统影视理论关于视听叙事的研究，集中体现在蒙太奇理论中。苏联蒙太奇学派研究总结出的一些结构处理技巧其实就是影视文本的视听叙事模式：连贯式蒙太奇（单线因果）、平行蒙太奇（两线平行）、交叉蒙太奇（两线或多线交叉）、重复式蒙太奇、倒叙式蒙太奇、闪回等。当下视听作品的创作中，视听叙事呈现出越来越复杂、复合的趋势，需要我们掌握更加系统的叙事知识来处理叙事时间、叙事线索等问题。

在具体工作领域，优秀的摄影师需要解决如何将现场情况收录转化

① 祝虹：《视听叙事学刍议》，《当代电影》2014年第10期。

为具体画面信息的问题,而不同的景别、构图、角度的选择都会带来画面的差异。优秀的剪辑师则需要创造出文字、影像和声音素材的最佳组合,同样一段影像,配上节奏欢快的音乐,与配上诡异顿挫的音乐,就可能导致完全不同的观影情绪。在作品进入播出模式后,默认的是所有出现在屏幕上的视觉元素都是视觉信息,所有听觉元素都是听觉信息。对于观众而言,在观赏一部作品的时候,他与作品之间的通道是打开的,所有的视觉听觉信息将一起涌来。当然,接受同样的视听信息,未必产生同样的反应。对于创作者来说,取舍视听信息以及组合视听信息的能力,将决定大部分观众能否按照制作团队的预设达成对故事、思想、感情的感知。

(三) 视觉处理能力

作为影视作品的创作者,影视摄影制作工作者的工作重点在于用技术精确地表达艺术。为了完成创作,必不可少的环节是对专业技术的掌握以及对专业设备的操作。

1. 摄影设备

摄影机一般分为专业型和民用型,专业摄影机又可以分为电影级摄影机和广播级摄影机。顾名思义,电影级摄影机一般用于电影摄制领域,广播级摄影机主要应用于电视摄制领域。两者主要区别如表1-2所示。

表1-2 电影级摄影机和广播级摄影机的应用特点对比

	电影级摄影机	广播级摄影机
设备	需要搭配其他配件来辅助操作,协作性强	功能一体化,集成性强
流程	工作流程较为确定,周期相对较长	工作流程可变,周期相对较短
团队	多人/大团队为主,彼此分工协作,团队由摄影指导、掌机摄影师、摄影助理等构成	单人/小团队为主,工作主要集中于摄影师本人(兼顾现场同期声收录)
技艺	强调视觉造型能力,对光线造型能力要求高	强调现场应变能力,对信息捕捉能力要求高

一般来说，电影摄影工作周期较长，对团队协作性有较高要求，同时摄影组相对庞大，一般由一名摄影指导、若干名摄影师、跟机员、跟焦员等组成。电影级摄影机能拍摄 4K 等高码流格式并进行更复杂的后期处理，可以满足电影的高品质要求。但是相比广播级摄影机，电影级摄影机缺少自动对焦、自动白平衡等功能，现场收音能力不足，需要跟焦员、录音师等团队人员配合，因此不太适合用于时效性和便捷性有更高需求的新闻类拍摄。

而在拍摄电视新闻时，摄影师通常需要独自完成设备操作，因此广播级摄影机会将各种常用功能设计为物理按键形式，放在容易触碰的地方，如光圈、快门、ISO、ND 档位以及各种预设的快捷键等，方便摄影师快速操作。电影级设备则通常将大部分功能都放在内置菜单中，需通过触屏或多功能键来进行更为精细的设置。

2. 制作设备

数字化影视制作领域的设备一般基于计算机和软件，目前的后期软件基本上都可以兼容 MAC 和 Windows 两大计算机系统。常见制作类软件主要有如下一些。

剪辑：Premiere、Final Cut Pro、Avid、Vegas、Edius 等；

特效合成：After Effects、NUKE 等；

调色：DaVinci Resolve、Baselight、Scratch 等；

三维及特殊效果制作：Maya、CINEMA 4D、Real Flow 等。

需要注意的是，当下影视后期制作软件呈现出明显的功能融合倾向，比如调色软件 DaVinci Resolve 就集成了剪辑和特效板块，而剪辑软件 Premiere 也可以完成一些基本的调色工作。但通常每个软件都有其优势较为突出的主要功能。究竟采用单个制作软件便捷实现多项功能，还是利用多个制作软件分别实现不同功能，取决于团队对制作标准的不同定位。

以 2019 年中国电影电视技术学会电视节目技术质量奖（金帆奖）高清录制技术质量奖（专题类）一等奖获奖作品《孤山路 31 号》为例。作为一部地方卫视推出的高清纪录片，《孤山路 31 号》的后期制作流程

中以高端化、电影化、紧凑化为要求进行了高度规范的制作实践。在整个后期制作过程中，团队使用的制作类软件以较为稳定的 Final Cut Pro X 作为基础剪辑软件，以 CINEMA 4D 以及 After Effects 作为特效软件，以 DaVinci Resolve 15 为调色软件，以 Arctime 为唱词软件，以 Media encoder 为转码软件，以 LRTimelapse Pro 配合 Lightroom 作为延时处理软件。具体流程如图 1-3 所示。

图 1-3 《孤山路 31 号》后期制作流程[①]

可见，定位高端的电视作品在制作流程和具体制作理念上更偏于电影化，也因此对工作流程、工作周期提出了更严格的要求。但作为一部最终在电视上播出的作品，制作团队在营造电影感的同时，也没有忽略播出平台的限制。比如调色师在营造电影感的同时，首先定调于模拟柯达胶片大反差的蓝黄对比，但同时又对整体饱和度、对比度进行削弱处理，让观众在质量参差不齐的家用电视机上能有良好的观感。

可见，摄制工作者不仅需要用技术能力实现信息的精确传达，在具体项目中还需要通盘考虑团队配合、播出渠道要求等多种条件的限制，最终获得能力范围内的最优解。

① 陶红、陈深：《通过〈孤山路 31 号〉解析纪录片后期制作流程》，《影视制作》2020 年第 3 期。

二、专业实践创作

影视摄制专业的核心课程可以分为三大类型。

(一) 视听解析类

不论作品最终呈现于电影、电视还是网络平台，视听作品的基本构成都是视觉要素和听觉要素。因此对于视听语言的学习与分析始终是影视类专业学习的起步。

对视听语言的学习与分析，最常见的形式就是拉片练习，它是"视听语言"课程的要求，也是影视教育的入门教学要求。拉片指一边反复慢放一边观察总结的作品精读方式。拉片，可以是全片综合细读，逐场、逐镜甚至逐格地细致观摩，全面探究片子的内容、技巧与风格，也可以是对某个具体创作元素的单独考察，例如剧作、影像、声音、剪辑、表演等。比如剪辑专项拉片，就是在理解内容，且对影片整体或具体段落的功能和效果充分认知的前提下，对具体剪辑技巧和手段的提取、梳理、分析和总结。

视听语言拉片要求学生从视听思维和语言规律的角度来学习和训练精读电影的方法，拉片更是专业思维深化和专业能力固化的必经途径。以剪辑拉片为例，其目的如下：

第一是对剪辑手段和技巧的辨识和运用，特别是对作品剪辑技法的敏感捕捉，这也常常是剪辑从业者和学习者与时俱进地掌握新观念和新技巧的直接途径。

第二是对视听语言和美学表达的效果感受和规律学习，从而激发剪辑从业者和学习者在创作实践中通过借鉴学习和灵活发挥，实现新的剪辑目标。

就像影视作品创作的第一步往往是确立作品的主题，拉片第一遍的主要目的是为了从整体上对作品进行判断，把握作品的主题和风格。一般来说，对作品内容的把握相对容易，而对作品主题和风格的把握就不

一定能做到准确。如果对个人判断不是很有信心，第一遍看完后也可以找一找作品相关资料，以确立对作品主题和风格的总体理解。

拉片第二遍的目的是梳理作品的叙事逻辑并对镜头进行切分处理。在剪辑软件中完成分镜头的切分并尽量准确到帧后，可以针对镜头作细致分析，仔细辨识和考察剪辑点的位置和上下镜头的要素关联，包括景别、时长、匹配等等。切分镜头之后，再通过观察时间线的疏密程度以及疏密位置来反推剪辑师对于节奏、声画关系的处理。

拉片第三遍的目的是根据结构段落和镜头切分情况去考察视听元素的具体构成，同时以表格或者文字的形式完成分镜头。因此，拉片其实就是以分镜头的形式来完成一部影视作品的详细分析，这个过程也许需要很多遍的研读，尤其在拉片实践的初期。在拉片的汇总分析阶段，可以选择以文字说明、思维导图或者拉片镜头表的方式来记录梳理个人在拉片考察中的收获。

刚入门的学生，迫切需要充分掌握视听制作的多种技巧手段，但囿于片长，往往又很难完成一部完整作品的拉片分析，建议可以从经典段落或优秀短片入手，不断积累镜头组接的具体手段，体会和把握具体手段的叙事表意功能以及综合表现效果。

（二）思维引导类

影视摄制的目的是通过摄影及剪辑等后期处理，将具体现场呈现为成片或者相对完整的段落。这个过程并非从现场到影像的一比一复原。创作实践中的灵感闪耀和声画处理中的激情爆发，都来自平时在摄制专业学习中不断的想象演绎和思维操练。

相对于具体技法的学习，思维层面的提升显然难度更高。因此，摄制专业的学习并不局限于技能学习，还会强调思维对学习的影响，比如针对摄影学习的摄影思维，或针对剪辑学习的剪辑思维。事实上，整个影视制作流程中每一个岗位的技能学习都有思维理念的要求，在高级阶段也会有高层次要求，即对作品整体的观照，这种基于作品整体把握的思维很多时候我们将其称之为导演思维。

思维的复杂性决定了思维培养的不确定性，比如如何培养导演思维一直都是学界的争议话题。著名导演、电影教育家格拉莫夫在他的著作《电影导演的培养》一书中谈到："电影导演无法通过一系列规模训练培养出来，而是要以一种散养的方式因材施教。"这里提及的"散养"并不是毫无章法地放任自流，而是指学习者在更大范围内借鉴各种艺术形式、感受各种艺术表达方式、不以明确的学习目的为指向的熏陶式学习方法。

例如，按照导演思维培养的要求，在拉片实践中我们可以从以下方面去观察、思考。

摄制处理：

机位在哪里？

观众如何理解具体场景？

剪辑为故事增加的附加值体现在哪里？

剪辑点很少的长镜头和剪辑点繁多的零碎镜头，观感差异有哪些？

某一场景是如何结束的？消隐？叠化？硬切？

结构处理：

影片是怎么开场的？

影片的结构是如何呈现的？

影片的时空场景是如何设置的？

角色和情节是如何介绍给观众的？

影片是怎么收尾的？

（三）作品创作类

从低年级到高年级，虽然不同的课程有不同的教学目标，但许多课程都会以作品创作来验证学习效果。

视听创作一般包含：①动作训练；②对话训练；③音响叙事训练；④声画训练；⑤节奏训练；⑥时空训练等。具体的创作，一般从静态创作（图片蒙太奇）起步，再过渡到动态创作（短片拍摄）。经历过阶段性的元素训练后，再步入综合训练——短片创作。

在创作训练中，提倡传统影视作品和新媒体视听作品的并重。首先是类型化短片的制作。在平时的训练中，增加对于特定类型的练习。只有熟练掌握类型化叙事方式，才能进一步呈现更多的现实可能性。其次是思考如何发掘新颖故事，以及如何使用有效的视听语言讲述故事。内容层面，缺乏足够的想象力和创意，题材囿于自我和家庭，是容易出现的缺陷。要多思考如何增加文化底蕴，提高挖掘好故事的能力。形式上，除了按时间顺序叙述，如何提高讲故事的能力，思考和调整结构以及节奏，也是需要下功夫研究的。最后是注重探索传统形态影视作品和新型网络视听作品的差异，包括内容和形式上的不同处理。随着网络媒体的兴起，网络视听领域的机会越来越多，如何将专业技能与网络视听作品创作相结合，是创作、训练中的重点。

拍摄，想表达的；制作，能实现的。就像演员在表演中体会了百样人生，摄制专业的学生也需要在摄影与制作中去表达个体对于生命的丰富而独特的体验。用艺术去表达，用技术去支撑，这就是我们需要学的，需要做的。

实　践

请挑选一个 3－5 分钟的影视段落进行拉片分析。

小　结

1. 电影是现代科学技术的产物。从默片、有声电影、彩色电影到宽银幕电影、环幕电影、数字电影、3D 电影，每一种新形态的出现都伴随着科学技术的革新。

2. 在数字制作、发行和放映技术的支撑下，全球影院业实现了转型

升级。凭借优秀的电影内容和先进的呈现技术，将亿万观众吸引进影院，带动全球票房收入增长。

3. 电视技术的发展经历了从模拟到数字、从标清到高清的发展历程，当前正处于从高清到超高清的发展阶段。随着数字化、高清化技术不断发展，超高清电视正在日益普及。

4. 中华人民共和国成立70周年大阅兵的电视直播采用了全流程4K超高清＋5.1环绕立体声直播技术系统。

5. 数字技术介入电影行业带来了数字化制作的全方位升级，但这仅是技术发展带来的一个侧面的影响，更值得关注的是技术催生的各种新兴网络媒体在全球范围内发展壮大。

6. 百余年来，从院线电影、电视新闻、电视综艺、电视剧到网络剧，多种视听节目样态的出现，影视（视听）行业呈现出越来越丰富的行业面貌。以内容为依据，影视行业的产品形态可区分为故事片、纪录片、动画片等；以播出平台为依据，则可区分为院线电影、电视剧集、电视节目以及多种样态的网络视听节目。

7. "媒介即讯息"，"大银幕"要求"大电影"，即通常意义上的院线电影。

8. 影视摄制专业学生的专业素养要求包括视觉素养的要求（含视听组合的感知能力），也包括具体技术的应用和具体设备的操作要求。进一步说，可以分为视觉思维能力、视听叙事能力、视觉处理能力。

9. 拉片指一边反复慢放一边观察总结的作品精读方式。拉片，可以是全片综合细读，逐场、逐镜甚至逐格地细致观摩，全面探究片子的内容、技巧与风格，也可以是对某个具体创作元素的单独考察，例如剧作、影像、声音、剪辑、表演等。

思考与练习

1. 如何理解数字技术对影视产业的冲击？
2. 影视摄制专业学生的专业素养要求包括哪些？
3. 什么是拉片？怎么拉片？

4. 根据你对影视摄制专业学习要求的理解，拟定自己的专业学习计划书。

5. 材料题

近年来，使用胶片拍摄的华语片越来越少。而国际上不少商业大片依旧使用胶片拍摄：《星球大战7》《间谍之桥》《超凡蜘蛛侠2》《007之幽灵党》等。昆汀·塔伦蒂诺和克里斯托弗·诺兰两位大导演是胶片的坚决拥护者。他们只用高规格胶片拍摄电影。诺兰使用65 mm IMAX胶片拍摄《蝙蝠侠：黑暗骑士崛起》《盗梦空间》与《星际穿越》，并以70 mm IMAX胶片格式上映。昆汀使用潘那维申超70 mm摄影机和65 mm胶片拍摄《八恶人》，并以70 mm胶片放映。在他们看来，胶片不仅是一份情结，与其用数字去模拟"胶片质感"，不如用真正的胶片来摄制、放映。在他们眼中，电影只能是"film"。

根据以上材料，讨论如何理解胶片电影的"胶片质感"。

本章拓展学习资源

1. 认识行业　　2. 认识专业　　3. 如何学习摄制专业

本章测试题

第一章
在线测试题

第二章

影视的发明

> **学习要求**
>
> 1. 了解
> - 电影的诞生
> - 广播电视的诞生
> 2. 掌握
> - 电影技术指什么
> - 广播电视技术系统包括哪些技术
> 3. 应用
> - 数字化技术在哪些方面影响了广播电视电影视觉系统

第一节 电影的发明及其演变

一、电影的诞生

匈牙利电影理论家巴拉兹·贝拉说：电影是唯一可以让我们知道它的诞生日的艺术，不像其他各种艺术的诞生日期已经无法考证。

作为技术的电影有具体的诞生时间，大量史料证明这项激动人心的

新技术始于19世纪。工业革命导致西方城市居民的生活发生了剧烈的变化，生活节奏变快。英、法、美等国多个发明家在复杂而混乱的竞争中，以分工合作的方式攻克了电影技术发展史上多个难题，最终完成了这项新发明。

（一）活动图画的出现

很早以前人们就发明了火把舞游戏：火把被迅速挥动时，可以变成一条火带，而当火把只是缓慢移动的时候，火带则无法呈现出来。这个游戏流行了多年，直到1824年英国人彼得·马克·罗杰特在一份研究报告中公开提出对此现象的科学解释。他认为，当人眼在观察外界的形象时，每一瞬间的形象消失后，还会在视网膜上停留不到一秒钟的时间，他称这种现象为"视觉暂留"。此后，欧美出现了很多基于"视觉暂留"的视觉游戏和视觉装置。

1825年，英国医师约翰·A.派里斯等人发明了"幻盘"（Thaumatrope），这是一个两面分别绘制了小鸟和笼子的圆盘。当圆盘快速转动时，就给人以完整连续的"动画"视觉效果，观看者仿佛看到了小鸟被关在笼子里。这就是著名的"鸟在笼中"实验。（图2-1）

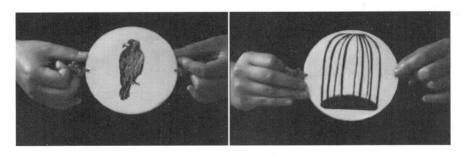

图2-1 "鸟在笼中"实验

1832年，比利时的约瑟夫·普拉托和奥地利的李特·冯·斯坦普弗尔等人发明了一种转轮玩具"诡盘"（Phenakistiscope）。这是一种原始而简单的"动画"器械，两块圆形硬纸盘固定在一根轴上，前面纸盘的圆周中间刻上了若干数目的空格，后面纸盘上绘出连续的动作图

案。观看者旋转后面的纸盘并透过空格观看，便能看到静止的图案产生了动感。（图 2-2）

1834 年，英国人威廉·霍尔那发明了"走马盘"（Zoetrope）并取得专利权。走马盘的主体结构和诡盘有相似之处，当走马盘旋转起来后，同样需要透过长孔才能看到活动起来的图案。最大的区别是走马盘可以同时供多人观看。常见的走马盘图画有骑马、拳击、摔跤、决斗、救火、打铁、锯木等。（图 2-3）

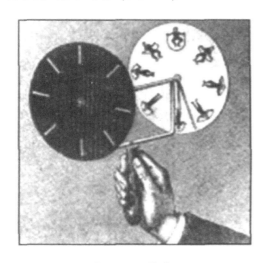

图 2-2　诡盘

图 2-3　走马盘

这个时期还出现了"翻页动画书"（Flipbook）。这是一种图画小册子，用手指依次迅速翻动书页，便可以看到书中同一位置的图画活动起来。与诡盘和走马盘相比，翻页动画书的画面数量不再受隙缝数量限制，因而可以表现更为复杂的情节，大大提高了活动图画的表现力。这个视觉游戏制作简单且表现力强，直到今天还流行于少儿视觉游戏领域。（图 2-4）

图 2-4　翻页动画书

图 2-5　活动视镜

1876 年，法国发明家雷诺在走马盘的基础上设计制作了"活动视镜"（Praxinoscope）。在活动视镜中，雷诺采用了走马盘的传统题材并进行了改进。例如，走马盘表现的舞蹈通常只是一个人物或两个人物在原地打转，而雷诺能使舞蹈者（以及滑冰者、小学生、丑角演员等）时而近、时而远地运动。（图2-5）经过一系列改进，雷诺于 1892 年放映了史上最早的动画片，成为举世公认的动画电影之父。

一系列涉及活动图画的视觉装置的发明，体现出众多先行者对人类视觉体验的持续探索。随着照相技术的演进，活动的视觉客体逐渐从图画变为真实影像。

（二）照相术的发明

尽管人类对光学成像的观察可以追溯到更早时期，但一般认为小孔成像可视为照相术的先驱。关于小孔成像，11 世纪中国沈括所撰的《梦溪笔谈》中就有专门记录。在欧洲，15、16 世纪已经出现了以透镜代替小孔的暗室，而对成像的解释却直到 17 世纪才由 J. 开普勒完成。

1839 年 8 月 19 日，法兰西科学院和艺术学院宣布了照相术的诞生。法国人路易斯·达盖尔经过长期研制，成功地通过透镜将光的信息记录在感光板上。他将镀有碘化银的钢板放入暗箱里进行曝光，然后以水银蒸汽进行显影，再以普通食盐溶液定影，得到的影像清晰而且可以永久保存。照相术的发明实际上是寻找最理想的记录影像方法的过程。但达盖尔照相术长达 20 到 30 分钟的曝光时间并不适合拍摄快速运动的物体，于是如何缩短曝光时间就成为此后一个阶段照相技术的攻克目标。

1851 年，英国人阿彻尔发明了湿性珂罗酊照相法，成功地将曝光时间缩短到几秒钟，并解决了一张底片复制多张照片的技术难题。1871 年，

马多克斯发表了溴化银干板的制造方法，进一步缩短了曝光时间，并简化了整体工艺。

但连贯性摄影的材料问题长时间没有得到解决，直到1889年，美国柯达公司才成功研制出硝酸片基并以此制成电影胶片。胶卷的诞生与普及，为电影的发明提供了有利条件。

（三）摄影术的出现

1878年，英国摄影师爱德华·幕布里奇在美国用24架照相机拍下了马在快速奔跑时的一组连续动作。这是人类第一次用摄影方法记录生命体的活动影像。幕布里奇的成功引起了更多探索者对于影像创作的关注。法国科学家马莱从左轮手枪发射子弹的间歇运动中受到启发，联想到可以将这种间歇运动原理移植到连续拍摄照片的过程中，并以此技术改进了摄影设备。

1882年，马莱成功研制出用干板连续拍摄12张照片的摄影枪（Photographic gun），并用它拍摄了鸟、马等多个动物的连续运动，由此实现了单机连续摄影。这种设备灵巧便携，外形酷似步枪，使用过程即装干板、举起摄影机对准拍摄对象、扣动扳机拍摄，

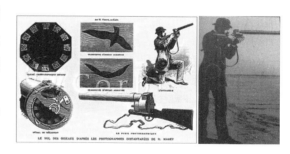

图2-6　马莱的摄影枪

整体流程酷似步枪的使用过程，因而得名"摄影枪"。（图2-6）摄影枪的问世使得英文词汇"shoot"在"射击"的含义之外新增了"摄影"的含义。

为了更好地分析运动轨迹，马莱又发明了在一张干板上连续曝光的技术。他让被摄者身着一种特殊的服装，并使用一台摄影机将其运动的过程记录在一张摄影干板上。用现代电影技术术语来说，这就是"运动捕捉"。具体来说，被摄对象需要身穿一套黑色服装，头部也用黑布蒙罩起来，衣帽上装置了金属条或白线条。当被摄者在黑色背景幕前通过时，金属条或白线条就能够清晰记录下人体具体运动的特点。（图2-7）多年

之后，现代电影人将他的这种方法发展为现代电影特技的"运动捕捉"技术，进而又发展出"表情捕捉"技术。因此，可以说马莱是运动捕捉摄影技术之父。①

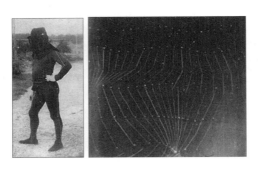

图 2-7　马莱的"运动捕捉"摄影探索

自 1890 年至 1900 年，马莱在其他人的帮助下，拍摄了大量具有高技术质量和美学质量的运动分析片段，仅法国电影资料馆便存有 400 条底片，其中包括著名的"猫的坠落"等。（图 2-8）

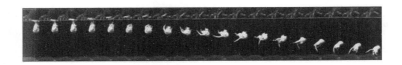

图 2-8　马莱拍摄的"猫的坠落"

1894 年，马莱出版了《运动》一书，该书内容涵盖了他的所有研究成果。马莱提出的用一条连续曝光的胶卷连续拍摄，是沿用至今的电影技术基础。他的工作对爱迪生、卢米埃尔兄弟等 19 世纪 90 年代的电影发明先驱们产生了相当大的影响。尽管马莱的知名度远远不及公认的电影之父，我们至少需要认可马莱作为电影摄影之父的地位。②

马莱的摄影枪和后续研究的成功，为电影摄影技术开启了多个方向，

① 李铭：《电影发明中的主要技术问题是怎样解决的（二）》，《现代电影技术》2014 年第 4 期。

② 同上。

同时还带动了欧洲多位发明家的相关研究。

(四) 早期放映术和电影机的发明

在照相术和胶片技术进一步成熟的同时，各种机械装置的研究工作也在同步展开。

1878年，雷诺为其活动视镜专利添加了一项专利补充，对活动视镜的结构进行了改进，形成了"活动视镜剧场"（Praxinoscope Theatre）。1880年，雷诺又发明了"活动视镜投影机"（Projection Praxinoscope）。该装置有12块玻璃，上面绘制了图画。他用一盏煤油灯照亮画面，再利用中央滚筒上的反光镜和投影镜头将画面投影出去。同一光源还照亮另一个固定画面，通过另一只投影镜头投影出去并作为背景画面，与之前的主画面合成在一起。当摇动手柄，将活动视镜上12个主画面依次投影出去时，影像便活动起来。活动视镜投影机的最大进步在于采用了投影的方式，将原来的仅仅供一个人或少数几个人观赏的"玩具"变成了可以供很多人同时观赏的"机器"。这显然向电影的发明迈出了一大步。(图2-9)

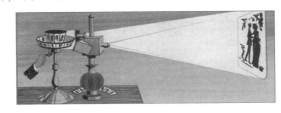

图2-9　活动视镜投影机

1888年，雷诺推出使用带齿孔的画片带的光学影戏机（Theatre Optique）。（图2-10）作为最早使用齿孔的技术发明人，雷诺获得了专利并最终实现了"动画电影"的发明。

图2-10　光学影戏机

从活动视镜投影机和光学影戏机上，我们已经看到了电影放映机的雏形。在这个时期的众多发明创新中，集大成者要数美国大发明家爱迪生。爱迪生于1888年公开描述了他准备发明的电影设备概念，并称之为Kinetoscope，即"电影视镜"。这个新名词据说来源于两个希腊单词，含

义为"看运动",非常形象地描述了该设备的主要功能。(图2-11)

1894年,爱迪生使用了十台电影视镜,在美国纽约进行了电影史上的首次商业演示。[①] 电影视镜的商业演示不仅是美国电影文化诞生的标志性事件,而且对欧洲产生了重大的影响。1895年,爱迪生将电影视镜与滚筒式留声机结合起来,形成了原始的有声电影。(图2-12)

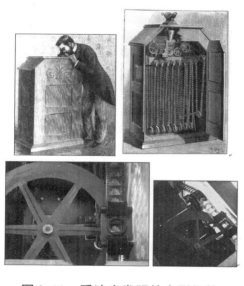
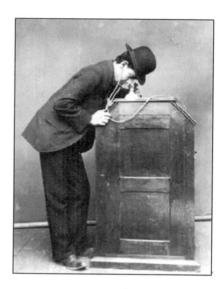

图2-11 爱迪生发明的电影视镜　　图2-12 爱迪生发明的有声电影视镜

同样在1895年,出身于照相世家并熟悉摄影的法国人卢米埃尔兄弟借鉴缝纫机的工作原理,成功设计并制造了电影机(Cinematographe)。他们在一个暗箱里装上能使35 mm齿孔胶片间歇运动的牵引机构和遮光旋转机

① 另一说为1891年:"1891年,爱迪生和狄克逊放映了第一部电影短片,这部短片叫《弗雷德·奥特的喷嚏》(Fred Ott's Sneeze),至今仍保存在美国的国会图书馆里。在不到三年的时间里,爱迪生在很多街道上放映这种电影短片,而用来播放的活动摄像机既可以发出声音还可以产生4秒的图像。观众观看影片的费用为25美分,而每次放映爱迪生则需向街道所有者交纳10美元。同时,狄克逊也制作出了没有剪辑和镜头移动的影片,光是胶片就长达50英尺。由于受到技术上的限制,早期的电影短片的内容大都局限在舞蹈、小丑表演以及其他娱乐形式上。"(保罗·M.莱斯特:《视觉传播:形象载动信息》,霍文利、史雪云、王海茹译,北京广播学院出版社,2003,第313页。)

构，再装上一个摄影镜头和放映镜头，电影机就制成了。它能以每秒12幅的频率摄影，获得负片后，将曝光后的负片与另一条未曝光的胶卷贴在一起曝光，转成正片。放映时，将正片装入机器内，画面高速地通过片窗，灯泡发出的光束穿过胶片和镜头，观众便可在银幕上看到一组活动的画面。

这是一台摄影、印片和放映功能三合一的机器。它首先是一台电影摄影机。将暗盒的后盖取下，在适当的距离处放置一个弧光灯光源，便改造成了电影放映机。将一条底片和一条生胶片叠合在一起，并以适当的光源照射，便可以印制出拷贝，于是该机器又成了电影印片机。①（图2-13）

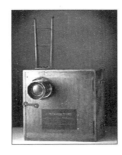

图 2-13　卢米埃尔电影机的外观和内部结构

1895年12月28日，卢米埃尔兄弟用他们发明的电影机在巴黎大咖啡馆进行了首次公开放映，当天放映了《火车进站》《工厂大门》等多部作品，电影由此宣告诞生。卢米埃尔电影系统实际上是爱迪生电影系统的变形，其最大的改进在于影像的观看方式由窥视改为放映，并将影片的连续运动改为间歇运动，从根本上提高了影像质量，并极大地提升了受众人数。而且，该系统经过简化而获得了便携优势，机器外形犹如携带方便的小旅行箱，全部机器重量只有爱迪生所发明的电影视镜的百分之一，约5公斤。通过多功能化，还实现了一机三用，稍作调整，便既可充当放映机，又可充当印片机。卢米埃尔兄弟创造性地将摄影、印片和放映的功能集中在一部机器上，大大降低了成本，为电影的普及创造了极其有利的条件。

当天的放映行为被载入史册，成为电影诞生的标志。学者埃里克·巴尔诺在其著作中对这一场面进行了描述：

① 李铭：《电影发明中的主要技术问题是怎样解决的（二）》，《现代电影技术》2014年第4期。

"首映并未大肆宣扬,而是静悄悄地开始的。但是很快便出现了排队购票的情景。印度厅有约120个座位,每天演出20场,中间有30分钟休息。票价1法郎,一天可收入近2500法郎。为了适应不断增长的需要,卢米埃尔兄弟又增加了放映场地。到4月底,卢米埃尔兄弟的4套节目同时在巴黎上演,其中有一处发展成为专业影院。"①

1911年3月,意大利艺术评论家恰托·卡努杜发表宣言,给电影戴上了"第七艺术"的桂冠。作为现代科技发展直接产物而有别于其他艺术形式的电影,从诞生之初就充分展现出它的科技属性和商业属性。电影是迄今为止的人类文明史上,与其他艺术形式相较而言最别具一格的一种艺术门类。而它的这些特点,早在它诞生的时候就已经显现了。

图2-14 卢米埃尔兄弟实验拍摄的立体电影《火车进站》

在为电影机取得专利之后,卢米埃尔兄弟继续进行电影技术的各项研发。他们发明了当时最先进的彩色摄影法,甚至还尝试研制了立体电影。1903年,他们在拍摄《火车进站》的同一地点实验拍摄了立体版的《火车进站》。②(图2-14)尽管这些探索都没有取得最后的成功,但至少证明了电影技术的多向发展自电影诞生之初就开始了,而技术的发明和技术的进步都需要不断的积累和尝试。

当然,电影的发明也不能仅归功于这一时期的某几位著名人物,实际上,电影是经过了多个国家的发明家各自多年的探索,才逐渐成形。

① 埃里克·巴尔诺:《世界纪录电影史》,张德魁、冷铁铮译,中国电影出版社,1992,第8页。

② 李铭:《电影发明中的主要技术问题是怎样解决的(三)》,《现代电影技术》2014年第5期。

尽管1895年12月28日卢米埃尔兄弟在巴黎大咖啡馆进行商业性电影放映的成功，一直被大众视为电影诞生的唯一标志，但更准确的表述应该是，它是电影发明过程中成形阶段的重要标志。

思 考

电影的发明和哪些关键因素相关？

二、电影与电影技术系统

在电影发展历程中，电影与技术的亲密关系是从一开始就存在的。电影的诞生可以说就是科技发展的结果，而电影摄制的过程，从拍摄、制作、拷贝到放映，每一个环节都离不开技术的参与。电影迄今已诞生一百多年，但关于什么是电影的争议却从未停止。

1945年，著名电影理论家巴赞发表《摄影影像的本体论》，随后提出"完整电影神话"的观点：电影这个概念与完整无缺地再现现实是等同的，电影人们所想象的就是再现一个声音、色彩、立体感等一应俱全的外在世界的幻景。在《电影是什么？》的序言中，巴赞却说："这一书名并不意味着许诺给读者现成的答案，它只是作者在全书中对自己的设问。"[1] 巴赞理想中的电影偏向现实主义，但他的电影观念却是开放的。他认为随着技术的演进，电影的表现手法也会变得丰富多彩。

《电影艺术词典》中给出的电影定义是：电影是根据"视觉暂留"原理，运用照相（以及录音）手段，把外界事物的影像（以及声音）摄录在胶片上，通过放映（以及还音），在银幕上造成活动影像（以及声音）以表现一定内容的技术。[2] 不论在电影学典籍中还是电影学词典中，

[1] 巴赞：《电影是什么？》，崔君衍译，文化艺术出版社，2008，序言。
[2] 许南明主编：《电影艺术词典》，中国电影出版社，1986，第1页。

电影都被定义为一个相对完整的技术概念。这些概念不仅限定了影像的摄取和再现流程，实际上也限定了"银幕"（渠道）与"放映"（行为）对电影而言的重要意义。

有学者从具身理论出发提出：影院观影是一个"大脑嵌入身体、身体嵌入情境"（即具身）的有限理性的认知过程。这种解释认为电影在观看之前还只是个半成品，只有在影院中被观众所感知，电影才能成为其所是的成品。在具身理论的视角下，电影的独特性与影院不可分割，电影的本质由观影主体、银幕、音响、座椅、影院物理空间（黑暗与封闭）、观影社会环境、电影自身等共同决定。①

基于此，我们一般认为，完整的电影技术系统至少应该涉及以下环节：电影摄影、画面制作、声音制作、影院放映。这个系统的一部分是以胶片或者数字为声画信息的载体，再现活动影像以及声音，从而表现一定内容的技术，包括电影摄影、电影制作技术等，另一部分是与电影院相关的技术，这些技术使得电影院以其集体观赏的方式，以大画面、优质的视听效果，成为电影传播的主渠道，包括影院建筑技术、影院放映技术、影院音响技术等。

（一）有声电影

早期的电影本身没有声音，观众在影院欣赏电影时，大多需凭借现场乐师的演奏、歌手的演唱、同步声效及台前幕后的演员表演等手段来丰富视听感受。然而，面对多姿多彩的现实世界，人们还是希望在观影时能够同步获得视觉和听觉上的双重体验。

事实上，从1895年电影宣告诞生到有声电影的最终出现，中间的约30年时间里，不乏科学家和发明家们的尝试和努力。留声机的发明者爱迪生一直没有放弃有声电影技术，但在发明电影视镜过程中所遇到的阻力，使他不得不暂时停止这方面的努力。后来他两次将留声机纳入电影技术体系的尝试也以失败告终，故而爱迪生并未制作出真正的有声电影。

① 赵剑：《电影离开影院多远还能叫电影?》，《文艺研究》2014年第7期。

20世纪20年代，随着无线电技术的发展、光电管的发明和感光材料的进步，声音终于有了记录在感光胶片上的技术条件。也就是说，有声电影的起点在于"能够将画面和声音同时同步记录下来"。1927年华纳公司出品的电影《爵士歌王》被公认为是电影史上第一部有声电影，电影从此进入有声时代。（图2-15）大众对这一新的技术充满好奇，各电影公司群起效仿，但当时的有声电影技术还不够完善，电影的声音效果差强人意，某些"为了声音而声音"的创作更招致诸多骂名。1929年，爱森斯坦、普多夫金等无声电影艺术大师们联合发表了一篇反对有

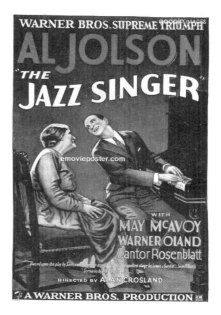

图2-15 《爵士歌王》海报

声电影的宣言——《有声电影声明》，公开提出："对新技术发现（此处指声音）的可能性理解得不正确，不仅仅会妨碍电影作为一门艺术的发展和改善，并且还会使它的一切现代形式的成就有毁于一旦的危险。"但所有的争议不久之后就随着有声电影技术的进步以及大众对视听艺术魅力的追捧而偃旗息鼓。

1934年发表于英国《电影艺术》杂志上的《有声电影中的对话：一场宣言》中宣称："当导演能够得心应手地编排电影的声与画，就像塞尚在画布上组织着自然，那么第一部真正的电影将会诞生。"[①] 当技术和艺术都选择了声音的加入，无声电影时代也就彻底结束了。

（二）彩色电影

继从无声电影到有声电影这一划时代的技术变革之后，电影史上又

① 巴兹尔·赖特、B.维维安·布劳恩：《有声电影中的对话：一场宣言》，程思译，《北京电影学院学报》2017年第5期。

一次重大进展就是从黑白电影到彩色电影。与声音相比，电影中色彩的出现要更晚一些。尽管电影诞生初期，发明家们就已经投身于彩色影像的研究，然而受限于当时的科技水平，这一技术的实现用了几十年时间，经历了"人工着色""机械着色"等阶段。直到 1933 年，英国特艺色公司发明"三色染印法"，促进彩色胶片的发明与普及后，大众才真正迎来了彩色电影的问世。

图 2-16 《浮华世界》海报

早期电影只能用黑、白、灰来展现丰富多彩的现实世界。对色彩的渴望促使当时的电影工作者们尝试用各种方法为电影着色，著名作品《战舰波将金号》中的那面红旗正是导演爱森斯坦在色彩技术上的创意表现。1935 年马莫利安执导的《浮华世界》被认为是电影史上第一部彩色电影。（图 2-16）但它的出现并未使黑白电影马上退出电影市场。事实上，经过 30 年的发展后，彩色电影才真正占据了主流电影市场，此后黑白电影仅作为某些创作者刻意的风格化追求的选择而存在。

色彩给电影增加了新的艺术表现空间。在黑白片时期，画面的摄影造型主要通过光影来体现，光影塑造场景与角色的结构关系，形成视觉重点，表现角色心理。随着彩色电影技术和艺术的完善，色彩成为视觉冲击力更加强烈的画面构成要素，随之色彩也成为一种特殊的象征语言。例如彩色电影《红色沙漠》中的色彩就带有强烈主观因素，导演安东尼奥尼用大面积的红色和强烈的色彩对比表现出现代化工业对人类精神的压迫和异化。由此可见，电影中的色彩不仅与技术相关，更是艺术的重要表现手段。

（三）放映技术

影院放映是电影摄制结果的最终显示，是电影系统的重要环节。从历史来看，可以说没有电影放映机的发明就不会有电影的诞生。1895年12月28日这一天之所以被载入史册，正是因为这一天卢米埃尔兄弟面向公众的电影放映行为构成了电影之所以成为电影的最后一个环节。电影放映技术是电影视听效果呈现的最后保障。

如果说电影摄影过程是将运动分解成若干瞬间后将其记录下来，形成一串连贯的静态画面，那么电影放映过程就是将这串连贯的静态画面还原为运动画面的过程。电影放映技术并不仅限于电影放映机技术，而是涉及电影放映设备、放映银幕、放映场所等多个元素的完整技术系统。

胶片电影放映机一般由以下部分构成：供片盒、灯箱、遮光器、间歇齿轮或其他间歇机构、光学还音头、收片盒、磁性还音头、放映镜头和驱动马达。电影放映银幕是专门供观众观看投射影像的幕面，分为普通电影银幕、宽银幕电影银幕和其他特种电影银幕如环幕、球幕等。为了保证银幕放映效果，一般要求银幕有适当、均匀的亮度以及能够匹配影厅空间的尺寸。在影院投入运营之前，应该对其影厅的银幕中心亮度值、银幕增益值、银幕中心的色度坐标值、银幕的亮度均匀度等方面进行一定的测量。

良好的电影放映场所是保证观影效果的必要条件，一般要求少杂光干扰、专业的环境声学处理、合理的空间容积、舒适的座位安排等。在声学方面，电影放映需要专业机构来检测影厅的混响时间、背景噪声、隔声量等参数，并且确保这些参数在一个合理范围内。

思　考

电影院能提供什么？观众能获得什么？

第二节 广播电视的发明及其演变

一、广播电视的发明

技术革命改变了人类认知世界的方式，也改变了人类获取信息、交流信息的方式。广播电视的发明与发展都离不开现代科技的推动。在今天，无论是客户端点播，还是"大片化"制作、人工智能的介入，都让人看到不断革新的技术对广播电视发展的重要推动作用。

（一）广播的发明

一般认为，广播是指通过无线电波或导线传送声音信息的传播工具。通过无线电波传送声音信息的广播称为无线广播，通过导线传送声音信息的，则称有线广播。诞生于 20 世纪 20 年代的广播，是最早实现实时播出的大众媒体。

无线广播的基本原理是无线电波的发送和接收。它利用声音信号的电流调制负载电波的振幅或频率，并以被调制的无线电波为载体将声音信号传播出去。在接收端，收音机通过调谐接收一定频率的广播信号，经过检波将电信号还原为声音信号。

1897 年，意大利人马可尼的无线电通信实验获得成功，并取得发明专利。在无线电通信的基础上，各国科学家开始了用无线电波传送声音的研究与实验。二极管、三极管、振荡器、放大器、无线电发射机，一系列技术的革新奠定了无线电广播的技术基础。进入 20 世纪之后，无线电接收机的改进取得了重大突破。1920 年，匹兹堡 KDKA 电台正式成立；1921 年，纽约开始了电台的正式广播；到 1925 年，已经有 20 多个国家开办广播电台。

在马可尼时代，人们使用"无线电"（wireless）一词指称广播。1912年"泰坦尼克号"沉船事故中，马可尼公司的报务员萨尔诺夫因连续播报幸存者的姓名及其他消息而声名大震。后来，"无线电"（radio）一词开始使用。而"广播"（broadcasting）一词则是在第一次世界大战中开始使用，其中蕴含的关键概念是：广泛的接收者。1934年，美国国会通过《联邦通信法》，其中对"广播"一词解释为："利用无线电直接向公众传播，或通过转播台间接发送，谓之广播。"[①]

从技术的角度看，传统的广播主要分为两类：调幅（AM）和调频（FM）。调幅广播始于1920年，其载频信号的幅度随着调制信号的变化而变化，适用于长波、中波和短波的声音广播。当时世界上的主要国家纷纷开办了长波与中波的对内广播。从1927年开始，荷兰、苏联、德国、日本、法国、英国先后开始用短波进行对外广播。美国于1942年开办对外广播，政府支持下的"美国之音"一度是全世界覆盖面最广的对外广播。调幅广播诞生以来，基本信号格式变化不大。由于频率容量有限，声波抗干扰能力较弱，声音质量受到很大影响。1933年，美国发明家阿姆斯特朗发明了调频方法。此后出现的调频广播，其载频信号的频率随着调制信号的变化而变化，声音信号好，抗干扰能力强，具有一定的技术优势。自20世纪70年代以来，调频广播逐渐占据广播业主导地位。

（二）电视的发明

相比广播，电视的技术要复杂得多。电视又称为电视广播，从电视发明的历史上看，电视相较于广播的技术突破在于，不仅实现了声音信号的远距离同步传输，还实现了图像信号的远距离同步传输。

我国广电业内有一所著名高校——"北京广播学院"，后改名为"中国传媒大学"。在"北京广播学院"时期，很多学生过年回老家的时候，都需要向亲朋解释自己为何在"北京广播学院"学了电视相关专业。在

① 李建刚：《技术变革与广播媒介转型》，中国传媒大学出版社，2011，第31页。

中文语境中，的确有很多人不了解"广播"概念和"电视广播"概念的同源性。

近年来，国内众多以广播电视类专业为主的高校纷纷改名为"传媒学院"。（表2-1）这股改名潮背后不仅是相关院校升级转型的现实，更是广播电视类专业的高等教育从"广播电视"思维到"传媒"思维的转型。

表2-1 原广电部直属三大广电行业院校的前后校名对照

原校名	北京广播学院	浙江广播电视高等专科学校	华北广播电视学校
新校名	中国传媒大学	浙江传媒学院	山西传媒学院

无线电广播以及电传真技术的发展使人们成功实现了远距离传输信息的愿望，然而这些信息只限于符号、声音以及静止的图像。运用无线电技术来传送活动图像，成为当时人们的迫切愿望。

1887年，德国物理学家赫兹发现了"光电效应"。"光电效应"指某些物质在光的照射下，其电特性发生变化，变化的程度与光照强度成正比。在此理论指导下，光电管出现了。光电管的发明解决了电信号与光信号的相互转换问题。"荧光效应"的原理与"光电效应"正好相反，"荧光效应"指当电流冲击荧光物质时，会导致其发光，而发光的强弱也与电流强弱成正比。如此，就解决了光电相互转换的关键问题。

思 考

如何理解"光电效应"的发现对于电视诞生的重要意义？可以从以下两点思考：

① 人类能看到的信息都是光信息吗？
② 是不是只有电信号才能实现远距离传输？

另一方面，电影动态再现的原理启发了人们将动态图像分割为若干个像素单位，然后依次播放、传递、接收，这就是电视的基本原理。1884年，德国工程师保罗·尼普科夫发明了一个用机械的方法来实现图像分割和轮流传送的器械，即圆盘机械电视。（图 2-17）这是人类历史上第一次提出并实现"顺序扫描、同步再现"的设想，为日后的电视奠定了技术理论基础。

图 2-17 尼普科夫圆盘机械电视

思　考

请查阅相关资料，讨论尼普科夫圆盘机械电视如何实现"顺序扫描、同步再现"的设想。

因此，电视的发明是无线电技术和电影技术相结合的产物。无线电技术解决了远距离传送信息的问题，而电影的诞生则提供了解决活动图像再现的关键技术。可以说，电视的本质最早就是从技术角度加以规定的。雷蒙·威廉斯认为，"电视的发明，绝不是单一的事件或者一系列的事件，它是依赖于电子、电报、摄影、移动图像和无线电的发明与发展的复合体"[①]。

1929年，英国电气工程师约翰·洛吉·贝尔德研制出世界上第一个实用电视系统，成功实现了短距离内发送和接收影像。1936年，成立于1922年的英国广播公司开始提供电视服务，成为世界上第一家电视台。我国的电视事业，则是从1958年5月1日北京电视台第

[①] 雷蒙·威廉斯：《电视：科技与文化形式》，冯建三译，远流出版事业股份有限公司，1975，第7页。

一次试播开始起步。

和广播的诞生情况相仿，电视也诞生于欧美发达国家。第二次世界大战打断了新生的电视事业，因此电视的真正发展是在第二次世界大战之后，发达国家纷纷重新发展电视技术和电视产业。20世纪50年代，美国建起全国性电视系统，其电视工业水平在技术上和设备上都处于绝对领先地位。1956年，美国安培公司（Ampex）研制成功第一台广播用磁带录像机，用磁性材料记录活动图像的时代从此开始。至此，电视有了包括拍摄、录制、编辑、播放和接收在内的完整系统，开始走入千家万户，成为世界人民文化生活的重要组成部分。

二、广播电视技术的发展

（一）彩色电视制式

彩色电视是在黑白电视的基础上发展起来的。彩色电视的研制经历了相当长时间，真正成熟并普及已经是20世纪60年代末期以后了。由于彩色电视研制过程有别，全球出现了不同的彩色电视制式。

彩色电视制式是指彩色电视信号编码与解码的方式。彩色图像经摄像后产生三基色信号 ER、EG、EB，分别反映了原图像红、绿、蓝三基色分量信息。在发送端，将这三个信号（包含了全部色度和亮度信息）组成彩色电视信号的过程即为编码。在接收端，将彩色电视信号还原为原图像三基色信号的过程即为解码。由于彩色电视制式标准的激烈竞争，世界各地形成了三种彩色电视制式标准：美国提出的NTSC制式、德国提出的PAL制式以及法国提出的SECAM制式。不同的制式各有优劣，具有不同的扫描行数和扫描方式。随着全球传播时代的到来，世界人民对彩色电视"三分天下"的割裂局面日益不满，通用彩电制式首先在英国提出。目前世界上所有制式的彩色电视节目都可以通过电视制式转换装置实现转换。

NTSC制式也称美国标准制式，又称正交平衡调幅制式，是美国在

1953年研制的一种兼容性彩色电视制式。它是最早形成而且使用国家最多的一种同时制彩色电视制式，应用于美国、日本、加拿大和菲律宾等国。

PAL制式又称逐行倒相制式。它是在1962年由联邦德国研制的一种彩色电视制式，主要应用于德国、英国、意大利、荷兰等国。我国采用的是PAL-D制式。

SECAM制式又称塞康制式，意为"按顺序传送彩色与存储"，1966年由法国研制成功，主要应用于俄罗斯、法国、埃及以及非洲的一些法语系国家等。

（二）卫星电视

在改进电视显示技术的同时，人们也在探索更好的信号传送方式。1945年，英国科幻作家克拉克发表了论文《星际传播》，提出最早的卫星通信设想。十多年后，克拉克的设想变成了事实。1964年在东京举办的第十八届奥运会成为第一次使用卫星转播实况的奥运会。随着卫星传播技术的改进，通信卫星从最初用于国际传播逐步发展成为一种普遍的电视信号覆盖方式，"卫视"（使用卫星技术实现广泛传播的电视频道）概念深入人心。

（三）有线电视

在无线电视技术发展的同时，有线电视也取得了长足的进步。有线电视是以同轴光缆或光导纤维传送信号并进行放大分配的电视系统。[1] 有线电视与卫星技术的结合，完全改变了电视传播环境，扩大了节目容量和传送范围，带来更为激烈的电视竞争局面。

从电视技术的发展过程可以看出，电视的进步离不开技术的革新。人类最初通过有线的形式认识电子媒介，电报和电话技术的进步带来有线广播的发明，无线电的应用直接促成广播的出现，在无线电的基础上

[1] 郭镇之：《中外广播电视史（第二版）》，复旦大学出版社，2008，第32页。

诞生了音频广播，继而派生出视音频兼具的电视（广播）。整体而言，电视技术的发展过程是漫长而复杂的，许多技术在电视事业的进步过程中都起到过关键作用。

总的来说，广播电视是将声音、文字、图像等信息转变为连续的电子信号，通过有线或者无线的方式传播出去，供视听者收听收看的传收媒介。① 英文中的 broadcasting 既指音频广播也指电视广播。著名的英国广播公司（BBC）全称为"British Broadcasting Corporation"，这里的"Broadcasting"就既包含广播业务，也包含电视业务。中文中的广播通常指音频广播，电视广播习惯上简称电视。

广播电视的传播需要满足三个条件：第一，推动远距离传送的动力；第二，信号的发射和接收渠道；第三，编码解码方式。因此，广播电视传播需要同时满足动力、渠道、编码这三项基本要素，三者缺一不可，既有硬件要求又有软件要求。②

一般认为，广播电视技术包括广播电视节目制作技术和广播电视节目传播技术。广播电视技术系统主要由节目采编、制作、播出、远距离传输、本地发射/分配接入、本地用户接收等几个部分组成。节目采编、制作过程通常被称为广义上的制作过程，这个阶段所涉及的技术被称作广播电视制作技术；节目播出、传输、接收过程所涉及的技术被称作广播电视传播技术。

一般来说，广播电台、电视台负责采集、编辑、制作和播出节目，播出的节目信号通过卫星、光缆干线、微波等技术传输到各地，由当地的无线发射台或有线电视网将节目信号送入千家万户。在传统广播电视制作环境下，以上步骤构成了广播电视技术系统。

① 郭镇之：《中外广播电视史（第二版）》，复旦大学出版社，2008，第3页。
② 郭镇之：《中外广播电视史（第二版）》，复旦大学出版社，2008，第4页。

第三节　数字技术进入广播、电视、电影领域

随着新时代的到来,数字技术开辟了广播、电视、电影的新领域。数字技术(Digital Technology)是指借助一定设备,将各种信息,包括图、文、声、像等,转换为电子计算机能识别的二进制数字"0"和"1"后,进行运算、加工、存储、传送、还原的技术。以多元性和互动性为主要特征的数字技术进入广播、电视、电影领域之后,极大冲击了原先的媒介环境,彻底改变了广播、电视、电影等媒体的信息采集、处理、传送和显示方式,也改变了广播、电视、电影本身。

一、数字广播技术

数字广播技术是广播技术发展的必然趋势。数字音频广播(DAB,Digital Audio Broadcasting)与数字调幅广播(DRM,Digital Radio Mondiale)是数字广播技术进展中的先锋,分别代表了数字广播体制中的宽带和窄带,其中 DAB 是人们对数字广播进行尝试的成功范例,已在欧洲成功运行多年,而 DRM 是对数字广播的再次探索,它们对广播技术的改进提高有巨大的推动作用。[①]

DAB 的出现,标志着广播系统正由模拟向数字过渡,它以数字技术为基础,采用先进的音频数字编码、压缩、调制技术,在接收端可以获得与发送端相同质量的节目内容。该技术源于欧洲,之后在欧洲和美国得到迅速发展,国内目前也已有多家电台采用 DAB 技术。针对覆盖范围更为广泛的模拟调幅广播领域,使用数字技术的 DRM 系统于 2003 年 7

[①] 陶利、杨国田:《DAB 与 DRM 数字广播关键技术与发展综述》,《电声技术》2007 年第 6 期。

月正式推出。DRM 是一个非官方的国际组织的名称，其开发的 30 MHz 以下的长、中、短波数字广播系统被称为 DRM 系统。

从技术看，DAB 系统是 30 MHz 以上的数字广播标准，而 DRM 广播系统是 30 MHz 以下的数字广播标准。DAB 系统需要采用新发射设备和特殊接收机，造价相对较高，而 DRM 系统可以直接利用现有的中短波发射机和信道，价格低廉，易于推广。两者各有优势，目前处于相互依存的状态。

对于听众而言，数字广播的出现意味着广播技术的革命性进展。数字处理与传输技术的采用，提高了广播系统整体技术性能指标，而且让这一系统具备了多媒体节目服务功能，逐步改变了原有的广播格局。

二、数字电视技术

数字技术进入电视领域，始于 20 世纪下半叶。为了提高电视图像的分辨率，从 20 世纪 70 年代开始，工业发达国家着手进行对高清晰度电视系统的研究。这一工作最早从日本开始，到 20 世纪 80 年代初获成效。继而美国和欧洲工业发达国家也加入了这一领域的研究。这些研究中最有跨时代意义的是从模拟电路向数字电路的转变，由此出现了将模拟信号转换为数字信号，以数字形式进行传输、处理或存储的数字电视系统。这个新系统运用数字电视技术实现了电视节目的采集、编辑、制作、传输、播出、用户端接收、显示等全过程的数字化。数字电视不再是传统意义上的电视，而是提供了数据、图像、语音等全方位的信息服务。

传统模拟电视图像信号的产生、传输、处理到接收机的复原，整个过程几乎都是在模拟技术体系下完成的。其主要问题在于，逐级放大的传输方式容易产生噪声，长距离传输后信噪比恶化，导致图像清晰度受到严重影响，图像对比度产生较大畸变，相位失真也造成色彩失真。此外，模拟电视还有稳定度差、可靠性低、调整复杂、不便集

成、自动控制困难以及成本高昂等缺点。① 与其相比，数字电视具有信号稳定、易于存储的优势以及开放性和兼容性等特点。更重要的是，数字电视技术有利于实现三网融合，为开展图、文、声、数据并茂的综合业务开拓了广阔的领域。

当前世界各国正发生着从模拟电视向数字电视演进的变革，和通信领域以往所有模拟技术向数字技术演进的历程类似，在用户需求增长和科学技术进步的巨大拉动作用下，数字电视技术日趋成熟，不断为人们提供多功能、个性化的音视频节目服务，逐渐成为电视系统的主流。

总体而言，目前的数字电视产业以显示技术的升级和功能的智能化为两条发展路线。显示技术向大屏幕、宽视角、立体化、超高清等纵深方向发展，在功能的智能化方面，则是不断推出新的智能电视和有线电视智能路由，让电视逐渐演变成家庭获取综合信息的中心。②

三、数字电影技术

数字技术介入电影领域后，首先带来的是电影的数字化。将以往以模拟形式存储的信息转换成数字信息，这个转换过程称为数字化过程。电影数字化的核心是将以胶片为载体记录的影像转换成数字信号，在计算机中进行处理，在数字化的环境中完成电影的前、后期制作，再转换至胶片放映或用数字电影放映机放映。

电影的数字化目前来说主要指电影制作数字化，即计算机技术对包括前期创作、中期拍摄、后期制作在内的完整工艺流程的全面介入。比如，在前期创作中，借助计算机辅助系统，对影片场景画面等

① 程汉婴、龚晓鸣：《数字电视技术的发展和最新进展》，《中国有线电视》2012年第2期。

② 马玥：《国际广播电视技术发展趋势跟踪与分析》，《广播电视信息》2014年第3期。

进行模拟设计及效果预演,以便创造具有冲击力的视觉方案,并以其作为指导团队工作的视觉指南。又如,在实际拍摄中,通过计算机控制技术去完成传统摄影方式无法完成的拍摄工作。再比如,在后期制作中用计算机对影像和声音进行加工处理,完成数字剪辑、数字特效处理等工作。

如果说电影的数字化是数字技术介入电影领域的第一阶段,那么数字电影就是数字技术介入电影领域的第二阶段。从电影的数字化到数字电影的转变,意味着从设备与工艺的数字化转向整体的信息化与网络化。现阶段,国内电影银幕的数字化转换已经基本完成,进入电影全数字时代。在电影全数字时代,胶片电影时代的原有技术体系、制作流程、分发方式、管理模式、应用平台、产业结构等都发生了重大变化,新技术和新市场推动着电影产业结构调整和产业转型升级。

数字技术对电影的改变是全方位的改变,不仅是技术的革新,更是整个电影工业和电影产业的变化,具体体现为以下方面:① 数字技术丰富了创作手段;② 数字技术变革了传统的生产工艺;③ 数字技术开辟了电影业新天地;④ 数字化从技术上加快了影视互动进程;⑤ 数字技术丰富了电影语言,造就了新的电影时空;⑥ 数字技术带来了对电影本质的重新探索;⑦ 数字化改变了观众的观影习惯;⑧ 数字化带来了大众视频消费时代。[①]

数字广播和数字电视的出现,也为广播电视与网络结盟提供了天然契机。如今,广播电视向数字化、网络化发展已经是必然选择。

讨 论

请推荐一部在技术创新方面比较典型的影视作品,并陈述推荐理由。

① 刘晓春:《电影数字化与数字电影(下)》,《影视技术》2005年第9期。

小　结

1. 电影的诞生经历了从简单的视觉游戏，到机械化"摄影枪"的问世，以及活动视镜、电影视镜的出现。电影机的公开放映，向世界宣告了"电影"的诞生。

2. 视觉暂留：该原理是1824年英国人彼得·马克·罗杰特在一份研究报告中公开提出的。"视觉暂留"即：当人眼在观察外界的形象时，每一瞬间的形象消失后，还会在视网膜上停留不到一秒钟的时间。

3. 马莱发明的摄影枪是第一台利用机械装置实现单机连续拍摄的摄影设备。雷诺的"活动视镜投影机"采用投影方式实现了多人同时观看。爱迪生使用"电影视镜"在美国纽约进行了电影史上的首次商业演示。1895年12月28日，卢米埃尔兄弟用他们发明的电影机在巴黎大咖啡馆进行了首次公开放映，电影宣告诞生。

4. 完整的电影技术系统至少应该涉及以下环节：电影摄影、画面制作、声音创作、影院放映。

5. 电影的发展历经了从无声到有声、从黑白到彩色的进步。1927年华纳公司出品的电影《爵士歌王》被公认为是电影史上第一部有声电影。1935年马莫利安执导的《浮华世界》被认为是电影史上第一部彩色电影。

6. 从技术的角度看，传统的广播主要分为两类：调幅（AM）和调频（FM）。

7. 电视的发明是无线电技术和电影技术相结合的产物。无线电技术解决了远距离传送信息的问题，而电影的诞生则提供了解决活动图像再现的关键技术。

8. 广播电视是将声音、文字、图像等信息转变为连续的电子信号，通过有线或者无线的方式传播出去，供视听者收听收看的传收媒介。

9. 数字技术是指借助一定设备，将各种信息，包括图、文、声、像等，转换为电子计算机能识别的二进制数字"0"和"1"后，进行运算、加工、存储、传送、还原的技术。

10. 如果说电影的数字化是数字技术介入电影领域的第一阶段，那么数字电影就是数字技术介入电影领域的第二阶段。从电影的数字化到数字电影的转变，意味着从设备与工艺的数字化转向整体的信息化与网络化。

思考与练习

1. 电影技术系统主要包括哪些技术？
2. 哪些技术促成了电影的诞生？
3. 为什么说电视的发明是无线电技术和电影技术相结合的产物？
4. 只有电影院放映的电影才是电影吗？

本章拓展学习资源

4. 电影的发明及演变

5. 电视的发明及演变

本章测试题

第二章
在线测试题

第三章

影视技术基础

学习要求

1. 了解
- 视觉原理
- 动态再现原理
2. 掌握
- 常见的画幅尺寸
- 活动影像的速度
3. 应用
- 应用动态再现原理,实现从静帧拍摄到动态播映的过程

第一节 影视摄制原理

一、视觉原理

无论电影还是电视,本质上都是通过一定技术手段将由光所形成的活动影像的信息传递至人眼,并传导至人的视觉神经系统。

人的视觉活动过程涉及三要素:光、视觉对象(景物、人物)、视觉感知。

(一) 光

光兼有波动性和微粒性,这也称为光的波粒二象性。在影视摄制领域,我们一般从光的波动性层面来进行讨论。从波动性上看,光是一种电磁波,它具有波长、频率、速度等波的特性。1666年,伟大的物理学家牛顿利用三棱镜的色散实验观察到可见光是由不同颜色的光组成的,并由此进一步证明了不同波长的光颜色不同。

不同颜色的光在光谱中所处的位置不同,我们一般把可见光的光谱范围分为三个色觉段:400－500 nm 为蓝色段;500－600 nm 为绿色段;600－700 nm 为红色段。(图 3-1)

人眼对可见光谱之外的红外光和紫外光没有视觉反应。人眼可见的光,分为红、橙、黄、绿、青、蓝、紫,波长通常在 400－760 nm 之间。波长低于 400 nm 的是紫外线(UV)[①],可分为 UVA、UVB、UVC 三种;波长高于 760 nm 的是红外线(IR)[②],可分为近红外线、中红外线、远红外线三种。可见光之外的波段人眼无法感知,但感光材料却能在一定程度上实现对人眼不可见光的感知。为了真实地还原人眼中的色彩,大多数摄影师会尽量避免设备感光和人眼感光的不匹配。常见方法是在电子感光元件前加装"低通滤波器",以及在镜头前加装"UV 镜"或"IR 镜",也就是抗 UV 光滤镜、抗 IR 光滤镜。

图 3-1

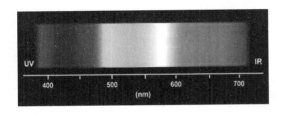

图 3-1 可见光的光谱成分

(二) 视觉感知

人的视觉感知系统包括眼球、视神经、视路。眼球由角膜、虹膜、

① UV 是 Ultraviolet 的缩写,指"紫外线"。
② IR 是 Infrared Radiation 的缩写,指"红外线"。

巩膜、晶状体、视网膜等部分构成。视神经是中枢神经系统的一部分。视网膜所得到的视觉信息，经视神经传送到大脑。视路具体指从视网膜接受视觉信息到大脑皮层形成视觉的整个神经冲动传递的路径。

眼球前部是晶状体，景物通过晶状体聚焦在后面的视网膜上，视网膜上有大量感光细胞，这些细胞与人的中枢神经相连，光信息经过感光细胞传到大脑，使人产生视觉印象。眼睛通过调节晶状体的弯曲（屈光）程度来改变晶状体焦距，获得实像。

人眼对可见光谱中各段的敏感程度不同，我们把这种不同的灵敏度称为视见率。当我们把波长为550 nm的绿光作为标准视见率1，那么其他波长光的视见率与它的比值就称为该波长光的相对视见率。

感光细胞分为视锥细胞与视杆细胞两类，它们的感光性能不同，光谱敏感曲线也不尽相同。视杆细胞大约有一亿个，它们只分辨光的强弱明暗，不能分辨光的颜色而产生色觉，而且只能在弱光条件下起作用，也称为暗视觉细胞。视锥细胞大约有七百万个，它们不仅能够分辨光的强弱，而且可以分辨光的颜色，但是它们只能在明亮的光线条件下起作用，也被称为明视觉细胞。

因为两类感光细胞有不同的工作条件，具有不同的视觉反应，所以在黑暗中通常我们只能分辨出景物的轮廓，却很难分辨颜色和细节。而在明亮的光线条件下，我们能同时分辨景物的轮廓、颜色和细节。视锥细胞能够分辨颜色是基于人眼的三原色视觉原理。该原理认为：视锥感光细胞分为感红细胞、感绿细胞和感蓝细胞，分别对应光谱中相应的红、绿、蓝三个光区。当外来光线进入视网膜时，由于其对三种感色细胞刺激的相对量不同，便使人眼产生不同色觉。如果三种感光细胞所受的刺激量相对等，人眼产生消色感：如果刺激量强，则感受为白色；如果刺激量弱，则感受为黑色；如果刺激量介于强弱之间，则感受为不同程度的灰色。

二、动态再现原理

电影之所以能够发明，是因为人类解决了动态再现问题。记录在电影胶片上的只是一幅幅静态的图像（图3-2），然而，当这些胶片通过放映设备投影在银幕上时，观众却看到了连贯的运动影像，这是如何实现的呢？

我们认为，电影银幕上呈现的运动是通过大量单幅画面的快速放映而引发了观众的运动幻觉，也就是说，这种运动是被"看见"的效果，而不是真实的运动本身。

图3-2　电影胶片

（一）视觉暂留

运动幻觉的产生，首先依赖于视觉暂留现象。如前所述，1824年，英国人彼得·马克·罗杰特在一份研究报告中公开提出对此现象的科学解释。他发现对着太阳凝视若干秒之后，眼睛就什么也看不见了，而当他闭上眼睛，太阳的影子却似乎在眼前晃动。他认为，人眼所观察的某个形象消失后，这个形象还会在视网膜上停留一点儿时间。罗杰特把这一现象称为"视觉暂留"。

当胶片以每秒24格的速度匀速放映时，每格画幅在银幕上的停留时间最多只有0.04秒左右，观众视网膜上的物像交替似乎没有间隙。第一格画面形象没有消失，第二格画面形象就出现了，继而第三格画面形象也出现了，如此一直持续，就形成连贯的视觉印象，观众就得到了动态的视觉感受。

"视觉暂留"可以解释记录在胶片上的前后影像在快速播放时为什么能够连贯起来，但很难说明这种连贯为什么恰到好处，既不会断裂也不

会出现重叠。所以，仅用视觉暂留现象来解释动态影像还不够，这其中还存在其他的因素。

（二）心理补偿

观众能够感受到运动的影像，能够在平面的银幕上看到立体空间，除了用视觉暂留现象解释之外，更重要的因素是人的心理因素。我们把这种心理称之为完形心理。完形心理学认为，人类对事物的认知，首先在于整体的判断而非局部的判断。因此，观众在观影过程中，往往会根据自己的日常生活经验，对画面之间的断裂做出心理补偿，从而实现对动态影像的完整性的理解。即便前后画面之间存在断裂，由于观众在心理上认同影像的完整性，因而也会自动弥补影像之间的缺失。

心理学家明斯特伯格的著作《电影：一次心理学研究》中对此做出了阐述。他提出：深度感和运动感是电影影像感知的最基本层次。银幕本身是平面的，观众却能在银幕上看到深度空间。银幕上出现的影像明明是逐格的静态胶片，却在观众眼中呈现为动态影像的效果。由此，明斯特伯格强调了人们感知电影影像的心理基础，即观众会根据日常生活经验对影像的运动加以补充完善。

由此我们可以认为，银幕上的运动不是真实的，而是在观众脑子里完成的。在影像感知过程中，心理补偿的作用甚至可以超过视觉暂留的作用。

（三）似动现象

人们能感受到物体的移动，是因为随着时间的推移，物体的位置改变了。如果不知道物体前一个瞬间的位置，也就不会感受到该物体的位置变化。

上一章提及的"翻页动画书"是一本由若干幅画构成的书，其中每一幅画都与前后页的画稍有差异。（图3-3）当我们连续翻动书页时，前后页画面中的变化会被人眼视为一个连续运动变化的过程。如果停止翻动，其中的任何一幅画都依然是静态图画。

图 3-3 翻页动画书

人眼所感受到的这种运动本身并不是真实的运动,而是一种运动幻觉,也被称为"似动"。似动现象的理论提出,在适当的时间间隔下,虽然刺激物实际上没有动,人的视觉却能感觉到刺激物好像在动。似动现象产生的根源在于:当我们的眼睛从一个刺激转向另一个刺激时,相关肌肉的动觉线索被解释为物体运动的原因,而不需要物体的实际移动。

我们来考察一下光斑的视觉实验。两个相隔一定距离的光斑,以先左后右的顺序先后出现,因为间隔时长的不同,会导致以下几种不同的视觉感受:

① 两个光斑为同时出现,没有运动感受;
② 两个光斑从左向右运动;
③ 两个光斑先后出现,无运动感。(图 3-4)

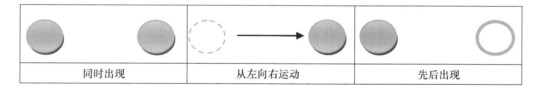

图 3-4 光斑的视觉实验

当我们把光斑出现的间隔时间控制在一定的区间内,人眼就能看见一个从左向右的运动过程。

(四)动态再现原理

动态再现原理是指,如果我们把某一动作按时间轴分成连续的若干瞬间,并分别将这些瞬间的动作位置记录下来,然后再按同样顺序显示

出来，则一定会使动作重现。

如上一章所述，1878 年，幕布里奇公布了马快速奔跑时的一组连贯运动图像。在当时的技术条件下，快速拍摄奔驰的快马并连续成像是非常不容易的事。多次失败后，幕布里奇在马跑道上设置了 12 架照相机，每台相机连着一根线绳。当马跑过线绳时，线绳便拉动快门，从而拍下一个画面，由此幕布里奇终于成功拍摄到奔马的连贯动作。（图 3-5、图 3-6）

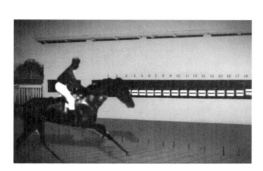

图 3-5　幕布里奇的奔马拍摄实验

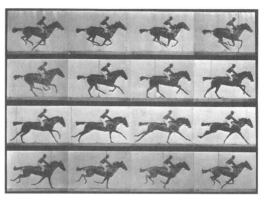

图 3-6　幕布里奇奔马图

后来幕布里奇又用他设计的新型运动摄影技术拍摄了许多组动物与人类的照片，也因此成名。但活动影像对于当时的观众而言过于新颖，有人对照片实拍的真实性提出了公开质疑。为了更好地在演讲中展示摄影成果，幕布里奇于 1879 年发明了"诡盘投影机"（Zoopraxiscope）。（图 3-7）

图 3-7　诡盘投影机

诡盘投影机是在诡盘和幻灯放映的基础上发展而来的。幕布里奇将奔马运动的一系列照片经过变形处理后画在透明的玻璃圆盘上（图 3-8），再取一个不透明的圆盘，沿盘的圆周开出狭缝，并使两张圆盘逆向等速旋转，再用幻灯放映机光源透过狭缝将画面投影到银幕上，终于使观众看到了马奔跑的情景。诡盘投影机

在当时获得了极大的成功，促使幕布里奇创作了更多的动作序列，向观众展现了更多动态效果。

图 3-8　诡盘上排列的动态分解图

应该说，从奔马的动作分解成像到奔马动态的投影再现，都是成功的尝试。这一系列实验也证明，只要具备满足动态再现原理的技术条件，则动作一定能再现：① 将运动过程分解为若干相位的技术；② 将运动分解相位逐个记录下来的摄影手段；③ 将逐个记录运动分解相位的摄影影像综合再现的技术。

实　践

利用动态再现原理去实现一个"不可能的运动"。

第二节　影响动态再现的关键元素

一、画幅的演变

画幅指影像画面，常用"宽高比"（Aspect Ratio，也称"横纵比"）来定义。简言之，宽高比就是画面宽度与高度的比值。假设高度是 1，宽

度是 X，那么宽高比就等于 X∶1。在电影摄制、放映的历史长河中，因为技术进步、理念革新等原因，有多种画幅比例先后登场。一般而言，同一部影片中的画幅比例是相对固定的，采用何种画幅，与技术标准、时代审美以及创作者艺术考量等因素息息相关。

（一）标准银幕

1889 年，美国柯达公司研制成功硝酸片基胶片。1892 年，爱迪生发明电影视镜，利用柯达胶片实现了连续画面的播放，并同时推出了 35 mm 宽的胶片。1895 年，法国的卢米埃尔兄弟改进了电影机，第一次把电影画面投放在银幕上供众人观看，电影由此宣告诞生。从爱迪生开始，35 mm 胶片一直沿用至今。1918 年，美国电影工程师协会将 35 mm 确认为电影胶片标准。

胶片的宽度确定后，需要规定每一幅画面的大小，那么宽高比多少才合适呢？需要特别注意的是，电影画面宽高比应以银幕放映比例为准，而不完全等于电影胶片的宽高比。

宽高比是一个与电影美学、摄影构图和透视关系等艺术考量直接相关的重要参数。电影画幅宽高比最初的确定，主要基于以下因素。

一是人眼的视角。人眼的水平视角大于垂直视角，且人眼在观看景物时，总是水平移动多于上下移动，因此宽大于高的画幅会让人的视觉感受更舒适。二是美学上的考虑。就造型艺术来说，自古希腊起多种美学观点都认为，1.618∶1 的比例，美感最为强烈，这就是著名的"黄金分割律"。爱迪生首先选用的 35 mm 胶片，画幅宽高比为 1.33∶1，接近于 4∶3。三是有声电影问世后，胶片上必须为声带留下足够位置。最后画幅宽高比确定为 1.37∶1，这个比例与 1.33∶1 很接近，习惯上也称为 4∶3。福克斯电影公司提出的这个比例获得了当时各大电影制片公司的认可，于是大家纷纷使用这个标准。1932 年，美国电影艺术与科学学院把这个标准命名为"学院标准"。

学院标准确立的 20 世纪 20 年代也是好莱坞制片模式逐步完善的时期。随着好莱坞电影在全世界的流行，学院标准也成为盛行的国际标准。

（二）宽银幕

20世纪50年代初，电视机的出现将大量观众吸引回家庭。电影行业在压力之下，开始谋求变革。此后，彩色电影、立体电影、宽银幕电影等新的形式被好莱坞当作回击电视的重要武器。其中宽银幕技术根本性地改善了观影的视觉感受。直至今日，"宽屏"概念仍然是观众衡量视听感受的重要指标。

1953年，福克斯推出CinemaScope宽银幕系统，用变形镜头将画面压缩在胶片上，放映时用变形镜头还原画面，从而实现了宽银幕放映（Flat Wide Screen）。派拉蒙公司则直接把1.37∶1的画面上下各挡掉一部分，实现了遮幅宽银幕（Anamorphic Wide Screen，或Scope Wide Screen）。最后遮幅宽银幕电影的画面宽高比统一为1.85∶1，变形宽银幕电影的画面宽高比则为2.35∶1，它们成为电影宽银幕画幅沿用至今的主要标准之一。（图3-9）

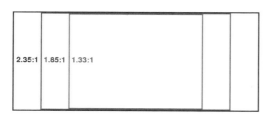

图3-9　画幅宽高比

经过近半个世纪的技术变革，20世纪90年代，变形影像电影技术再次兴起，宽银幕技术得以大规模应用。2.35∶1的变形宽银幕因其广阔的视角等优势，逐渐成为电影主流画幅宽高比之一。随着电影产业技术手段的更新换代，加上数字摄影带来的变革，新型宽银幕摄影机和镜头出现研发热潮，品类和型号都呈井喷趋势。

（三）巨幕

电视的竞争促使电影业持续追求视听效果更好的形式，继宽银幕之后又出现了70 mm宽胶片电影和各种巨幕电影。70 mm电影画幅宽高比为2.2∶1，呈现出更为气势磅礴的银幕效果。人们还开发了环幕电影、球幕电影以及与计算机技术相结合的动感电影等多种形式，画幅宽高比也有了更为多样化的选择。

伴随技术的进步和审美的变迁，电影画幅逐渐由窄变宽的趋势，体现出一种技术上的时间特征。基于此，画幅便拥有了在影片中表达画内时间的可能性。近年来，越来越多的电影工作者开始在同一部影片中使用不同的画幅，比如《少年派的奇幻漂流》《妈咪》《聂隐娘》《山河故人》等影片中都应用了多种画幅比例。较为典型的是贾樟柯的《山河故人》，影片故事涉及1999、2014、2025三个不同时间，贾樟柯特别用1.33∶1、1.85∶1、2.35∶1三种画幅来代表过去、现在、未来三个不同时空。而《我不是潘金莲》更是别出心裁地使用了圆形、方形、宽画幅交替出现的形式来配合内容的表达，在视觉上给了观众特别的感受。

可见，画幅变化在影视创作中已经成为一种彰显技术进步的视觉特征，画幅本身成为时间的表征。另外，在影像拍摄实践中，画幅的差异衍生出不同的审美含义，比如宽画幅被视为更具艺术感，而窄画幅则更具历史感。影视创作中对画幅的使用方式，决定了画幅能否升格成为作品的美学元素之一。

二、速度的演变

活动影像的速度包括拍摄速度和放映速度。速度的差异，影响着影像的最终呈现效果。

拍摄速度是指摄影机拍摄素材的速度，以每秒多少画幅（幅/秒，FPS，Frames Per Second）来计算。放映速度是指素材在放映机内的运行速度，同样以每秒多少画幅来计算。

当拍摄速度大于放映速度时，意味着时间的拉长，动作呈现出比原始动作慢的效果。我们把拍摄速度大于放映速度的情况称为升格。当拍摄速度小于放映速度时，意味着时间的压缩，原始动作的每一瞬间被缩短了，动作呈现为快于原始动作的形态。我们把拍摄速度小于放映速度的情况称为降格。

（一）标准速度

无声片时代的影像效果和今天的影像效果不一样，在今天的观众眼中，早期影像中的动作显然不够连贯。这是因为那时的拍摄速度是16FPS，而现在的拍摄和放映速度是24FPS。换句话说，用24FPS的放映速度去呈现拍摄速度为16FPS的影像，看到的动作是快于原始动作的，也就是我们说的"降格"或者"快动作"。

同样的动作采用不同速度拍摄和呈现，效果大不同。那么，电影的常规速度24FPS是由什么因素决定的呢？

第一是人的视觉生理和心理要求。人眼视觉暂留现象的实验证明，每秒最少需要10幅以上画面，才能使人眼对影像的观察产生动作连续的感受。另外，放映时的闪烁感也和放映速度以及亮度有关。

第二是经济因素的限制。片速越快，视觉感受越好，但是片速越快显然成本越高。而早期胶片成本是制作成本的大头，片速不能一味求快。

第三是间歇机构的限制。早期胶片电影摄影机和放映机的主要元件是机械构成的间歇运动机构。胶片运动速度越快，对零件和机构整体的要求越高，成本也越高。

第四是声音录制质量的要求。有声片的声音是录制在胶片上的，胶片记录声音的原理是将声音转换成光波后在胶片上形成声音的可见光学影像。声音的优劣与影像的清晰程度、胶片的运行速度之间关系紧密。

正是因为以上四个因素，有声胶片电影的拍摄与放映速度标准最终确定为24FPS，也成为约定俗成的"24格的真理"。参考电影的标准速度，以及当时电网频率的影响，电视发展初期选用了50赫兹或者60赫兹的标准速度。其后，模拟电子电路技术转为数字技术，视频图像的拍摄和再现也沿用了这个标准。

（二）高帧率

电影是典型的时空艺术，具有空间属性和时间属性，它们所对应的

技术指标就是空间分辨率——"像素多少",以及时间分辨率——"帧率高低"。因此,提升电影的技术品质,主要就是指提升像素或者提高帧率。这一节我们主要讨论时间,即速度问题。

从信息传递的效果看,单位时间传递的信息量越大,信息接收者获得信息越多,因此提高拍摄速度必然会优化视听效果。习惯上我们把高于24FPS标准速度的电影称为高帧率电影。道格拉斯·特朗布尔是高帧率电影技术发展史上最重要的先驱,他是60FPS电影格式的创造者,曾负责《银翼杀手》《2001太空漫游》等电影的视效。他认为,通过高帧率技术可以消除图像频闪,呈现出更为流畅的影像效果。

2012－2013年,随着3D电影的普及,高帧率成为业界热议话题,相关影片纷纷试水。如《霍比特人》三部曲最后发行格式是2K/3D/48FPS,有观众认为画面效果太像游戏,结果毁誉参半。而《阿凡达》系列续集则采用了60FPS的拍摄标准,效果有待时间证明。《霍比特人》导演彼得·杰克逊认为高帧率是电影技术的发展趋势,他宣称"并不是因为24FPS能给我们带来最佳的效果,而仅仅是因为那是1927年前后可接受效果的最便宜选择"。《阿凡达》导演卡梅隆在2013年NAB(美国广播电视协会)TSC高峰论坛上展示了3D高帧率测试片,对比了24FPS、48FPS、60FPS三种帧率拍摄制作和放映的区别,并亲自解说设计思路和画面细节。他提出:"高帧率的放映会大大提高影片的质量,使人们有身临其境的感受。"

2016年,李安导演的《比利·林恩的中场战事》将帧率一举提高到了120FPS。《比利·林恩的中场战事》拍摄时采用了SONY F65摄影机,融合了4K、3D的高画质和120FPS的高帧率,极致的画面清晰度和逼真感令人震撼。但当年上映时全球仅有五家影院可以提供最高规格的4K/3D/120FPS的放映技术支持,因此大多数观众并没有体验到顶级影像品质的效果。在4K/3D/120FPS模式下,影像效果比传统影像更加清晰,更接近人眼真实视觉。如片中比利回忆战场的一个主观镜头,镜头随着车子的颠簸而剧烈晃动,但画面始终是清晰的,这与以往的24FPS的运动影像常有拖尾和虚边的效果有很大的差

图 3-10 《比利·林恩的中场战事》现场拍摄花絮

异,也挑战了部分观众的视觉习惯。《比利·林恩的中场战事》上映后引发了诸多讨论,也引起更多人对高帧率电影的关注。(图 3-10)

2019 年李安导演推出《双子杀手》,采用 ARRI ALEXA SXT-M 摄影机,延续了 4K/3D/120FPS 的高技术要求,并融合了高亮度、高动态范围、广色域、沉浸式声音等电影放映领域的高新技术,具有画面更清晰、色彩更真实、影像更流畅、动作更连贯、声音更具临场感等特点。结合 4K 和 3D 技术,120FPS 的《双子杀手》带来更为清透的画质,演员任何微小的情绪变化包括汗毛的抖动、肌肉的纹理变化都被展现得清楚分明。为了匹配不同影院的设备条件,《双子杀手》在国内发行时制作了多个不同规格的版本,其中能放映最高规格 3D/4K/120FPS 的是 CINITY 影厅①。在《双子杀手》上映时,我国已经有 27 家影城拥有 CINITY 影厅,还有更多的影城支持"第二梯队"的 3D/2K/120FPS 或 3D/4K/60FPS。不过,在全面普及高规格放映设备之前,多数看到观众看到的版本还是传统的 24FPS 效果,使得观影感大为"打折",而这部技术创新之作也再次成为争议话题。(图 3-11)

图 3-11 《双子杀手》现场拍摄花絮

更高帧率格式最重要的特征是加强了时间在图像中的存在感,画

① CINITY 名字来源于"Cinema + Infinity",号称融合了电影放映领域的七大最新技术:4K、3D、高亮度、高帧率、高动态范围、广色域、沉浸式声音。

面中的人物与观众产生近距离互动,带来了以前从未有过的直观感和亲密感。李安曾在阿姆斯特丹 IBC(广播电视通信设备)展会期间介绍高帧率、4K 技术,他提出:"120 帧电影使画面之间排列得更加紧凑,还原了更多的真实时间,增加的帧数使被摄对象的运动轨迹更加清晰。"

需要注意的是,高帧率电影目前的关键在"放映"而不是"摄影"。《比利·林恩的中场战事》《双子杀手》等高帧率电影上映后引发的巨大争议,佐证了放映设备、技术滞后带来的巨大影响。高帧率电影的实现还是一个系统工程,涉及转码、预览、剪辑、特效、套对、母版制作、放映等一系列工程和对接技术。

思 考

谈一谈你对高帧率电影的看法。

小 结

1. 人的视觉活动过程涉及三要素:光、视觉对象(景物、人物)、视觉感知。

2. 感光细胞分为视锥细胞与视杆细胞两类。视杆细胞只分辨光的强弱明暗,不能分辨光的颜色而产生色觉,而且只能在弱光条件下起作用,也称为暗视觉细胞。视锥细胞不仅能够分辨光的强弱,而且可以分辨光的颜色,但只能在明亮的光线条件下起作用,也被称为明视觉细胞。

3. 观众能够感受到运动的影像,能够在平面的银幕上看到立体空间,除了用视觉暂留现象解释之外,更重要的因素是人的心理因素。我们把

这种心理称之为完形心理。

4. 当我们的眼睛从一个刺激转向另一个刺激时，相关肌肉的动觉线索被解释为物体运动的原因，而不需要物体的实际移动。

5. 动态再现原理是指，如果我们把某一动作按时间轴分成连续的若干瞬间，并分别将这些瞬间的动作位置记录下来，然后再按同样顺序显示出来，则一定会使动作重现。

6. 电影画幅宽高比最初的确定，主要基于以下三个因素：人眼视角、美学考虑、声带位置。

7. 电影的常规速度24FPS是由以下因素决定的：人的视觉生理和心理要求、经济因素的限制、间歇机构的限制、声音录制质量的要求。

8. 电影的空间属性和时间属性所对应的技术指标就是空间分辨率——"像素多少"和时间分辨率——"帧率高低"。

思考与练习

1. 人类的视觉感知主要指什么？
2. 动态再现依赖于哪些生理与心理现象？
3. 画幅的变化体现出哪些影视创作目的？
4. 如何理解高帧率电影？
5. 讨论题

上海迪士尼乐园有一个"翱翔·飞越地平线"节目，带领游客俯瞰世界上最具代表性的各处地标，探访游历每一片大陆。节目开始后座位会升高，观众被悬在空中鸟瞰世界各地的风景和名胜。在旅行开始前，观众的眼前是整片银河，当环游世界之旅正式开始后，观众便翱翔来到：阿尔卑斯山脉勃朗峰、格陵兰岛、非洲草原、北京长城、印度泰姬陵、美国死亡大峡谷、斐济群岛、阿根廷伊瓜苏大瀑布、法国巴黎埃菲尔铁塔……通过模拟飞行体验，外加裸眼全息及巨幕的呈现，让人难辨真假。

根据以上材料,讨论高品质影像的实现需要满足的条件。你能否预测一下高品质影像技术的未来发展方向?

本章拓展学习资源

6. 动态再现原理

7. 画幅的演变

8. 速度的演变

本章测试题

第三章
在线测试题

第四章

影视制作流程

> **学习要求**
>
> 1. 了解
> - 影视制作基本概念
> - 电影制作一般流程
> 2. 掌握
> - 数字中间片
> - 电视制作方式
> 3. 应用
> - 数字技术在哪些方面提升了广播电视电影制作

第一节 电影的制作流程

一、团队与岗位

(一) 制片人中心制

制片人中心制是以制片人为中心建构影视制作工作及管理体系。这

个体系以制片人为中心，以团队制作、制度管理、分工负责的模式，各自完成岗位职责并对制片人负责。在制片人中心制下，影视制作人员一般分为策划管理和制作拍摄两个团队。

1. 策划管理团队

策划：策划电影题材和电影故事并孵化成形。

制片：创造或找到电影题材，控制制作成本。

编剧：完成原创或改编剧本。

行政协管：负责协调、财务等工作。

2. 制作拍摄团队

导演部门：总导演、外景导演、演员导演、副导演、制作统筹等。

美术部门：美术指导、服装设计、制景指导、道具指导等。

摄影部门：摄影指导、摄影师、副摄影师、摄影助理、灯光总监、设备总监等。

声音部门：声音指导、录音总监、录音指导、录音师等。

造型部门：造型设计、化妆师等。

特效部门：特效总监、特技指导、特效执行、特效团队等。

制作部门：制作总监、剪辑、作曲、配乐、音响、效果、合成等。

以美国好莱坞影视工业为例，制片人中心制的建立与各类法律合同的健全紧密相关。策划管理和制作拍摄两个团队的管理链条清晰有效，形成彼此交织、结构制约的管理机制。管理和制作团队的划分，使得艺术和市场需求之间的界限相对明确。因此，制片人中心制对于促进影视工业的良性发展是有利的，两个团队的基本目标也是一致的。在共同确立的预算和互相认可的制作标准下，团队成员按照工作合同各自完成工作，双方既有掣肘，也分别拥有一定的专业权限。

（二）导演中心制

在导演中心制下，导演负责整部作品的品质，出品人充任项目法人的角色，监制/制片则负责具体项目的执行与管理。我国影视制作体系尚未形成金字塔结构的固定模式，导演、出品人、监制/制片三者尚未构成

稳定的三角关系，因此，各个工作岗位的工作职责存在一定的变动性，工作边界划分与具体团队领导风格的相关性较高。随着我国电影市场化改革的推行，制片机制也开始走向成熟。

目前国内电影制作团队一般分为以下部门。

编剧部门：原创编剧、改编编剧、剧本统筹等。

制片部门：制片主任、现场制片、生活制片、外联制片、场务、车辆、财务等。

导演部门：总导演、导演、副导演、演员副导演、统筹、场记、现场剪辑、特效剪辑等。

摄影部门：摄影指导、摄影师、副摄影师、摄影助理、跟焦员、机械员等。

美术部门：美术指导、服装、化妆、道具、制景、绘景、陈设工作人员等。

录音部门：录音指导、外景录音、对白、音乐、动效、混录等。

照明部门：照明指导、照明师、电力、设备、照明员等。

后期制作：特效、字幕、调色等。

宣发部门：宣传、发行等。

二、胶片电影的制作流程

电影自发明起，就伴随着由拍摄、冲洗和放映三大工序组成的制作流程。随着有声电影、彩色电影等技术的演进，电影的制作工艺日趋复杂。一般来说，我们可以把整个制作流程分为前期筹备、中期拍摄和后期制作三个阶段。

（一）前期筹备

前期筹备包括筹措资金、确定剧本、搜集资料、选择拍摄场地、绘制美术布景图、完成分镜头剧本、制订拍摄计划、选定演员、组成摄制组等环节，其中最重要的工作之一是确定剧本。

剧本被称为一剧之本，也叫文学剧本。它可以由编剧编写，或根据小说、戏剧等进行改编，或由制片人提出构思后再由编剧写成。

文学剧本不同于小说。文学语言和视听语言在媒介上的区别决定了小说与文学剧本在文字要求上的差异。读者阅读小说是以文字为媒介，而观众观看影视作品是以具体的画面和声音为媒介。以《红楼梦》黛玉进贾府见三春这个段落为例，比较小说与文学剧本的差异（表4-1），可以发现文学剧本对文字的具象化处理是其明显特征。正因为文学剧本是用文字去描述画面和声音，因此文学剧本和小说在文字要求上有着明显的差异。

表4-1 《红楼梦》黛玉见三春段落之小说版和文学剧本版的对比

小说《红楼梦》之黛玉进贾府见三春段落	87版电视剧《红楼梦》文学剧本之第一集《林黛玉入贾府》见三春段落
不一时，只见三个奶嬷嬷并五六个丫鬟，簇拥着三个姊妹来了。第一个肌肤微丰，合中身材，腮凝新荔，鼻腻鹅脂，温柔沉默，观之可亲。第二个削肩细腰，长挑身材，鸭蛋脸面，俊眼修眉，顾盼神飞，文彩精华，见之忘俗。第三个身量未足，形容尚小。其钗环裙袄，三人皆是一样的妆饰。黛玉忙起身迎上来见礼，互相厮认过，大家归了坐。丫鬟们斟上茶来。不过说些黛玉之母如何得病，如何请医服药，如何送死发丧。不免贾母又伤感起来，因说："我这些儿女，所疼者独有你母，今日一旦先舍我而	两个丫鬟答应一声刚要往外走，只见外面的丫鬟高高揭起帘子，三个奶娘并五六个丫鬟，簇拥着三位小姐走进来。 第一位小姐肌肤微丰，合中身材，温柔沉默，观之可亲。 第二位小姐削肩细嫂，长挑身材，俊眼修眉，顾盼神飞，见之忘俗。 第三位小姐年龄尚小，身量未足，满脸稚气。 三人钗、环、裙、袄皆是一样。 王夫人指着第一位小姐："这是你迎春二姐。" 黛玉与迎春互相见礼。迎春温和地笑。 又指着第二位小姐："这是你探春……"说着自己笑了。 黛玉："舅妈，我属羊。" 王夫人笑着："那就是你妹妹了。" 黛玉与探春互相见礼。 王夫人又指着第三位小姐："这是你惜春四妹。" 黛玉与惜春互相见礼。

| 去，连面也不能一见，今见了你，我怎不伤心！"说着，搂了黛玉在怀，又呜咽起来。众人忙都宽慰解释，方略略止住。 | 大家归座。李纨把黛玉扶到贾母身边坐下。
丫鬟们献上茶来。
贾母捧起黛玉的脸，呆呆看了一阵，伤感地说："我这些儿女，最疼的是你母亲。她一旦先舍我而去，连面也不能一见，如今见了你，怎能让我不伤心！"说着又呜咽起来。
邢、王夫人等上前劝慰。 |

思 考

比较《红楼梦》黛玉见三春段落之小说版和文学剧本版，谈谈影视剧本有什么特点。

比文学剧本距离影视拍摄更近一步的是分镜头剧本和故事板。

分镜头剧本又称导演剧本，是将文学剧本切分成一系列可以摄制的镜头，以供现场拍摄使用的工作剧本。它一般由导演（有时是编剧）根据文学剧本确定的主题和内容进行总体构思，通过分镜头的方式将文学剧本中的场景、人物行动以及人物关系具体化、形象化，体现文学剧本的主题思想，赋予影片独特的艺术风格，并用于向各部门人员传达导演的具体要求。分镜头剧本的构成包括镜号、景别、摄法、长度、内容、音响、音乐等，具体呈现格式可以用文字，也可以用表格。摄法指的是镜头的角度和运动，内容则是画面中人物的动作和对话，有时也把动作和对话分开列为两项。在每个段落之前，一般需要标注场景即剧情发生的地点和时间。（表4-2）

故事板也即分镜头脚本，是对分镜头剧本的连续图解。如果说分镜头剧本相当于现场摄制的施工蓝图或者设计图，那么故事板大致相当于施工效果图、工程图。（图4-1）分镜头脚本采用图解形式，因此剧组每个成员都能由此看到镜头数、场景数、演员人数以及所需要的器材和材

表 4-2　短片《信》第一场分镜头剧本

镜号	景别	运动	角度	画面内容	对白	音乐音响	其他
1	航拍	运动	俯拍	淼淼和叔叔穿梭在馒头山社区街道			出片头
2	远景、大全景	固定/跟（轨道）	俯拍（小初视角）背影跟镜头 正面跟镜头	淼淼背着书包跟在拖着行李箱的叔叔身后，走在街道上			男主视角有声音
3	全景	移动往前	淼淼主观视角	街道环境（叔叔背影为前景，焦点在环境上）		无声音或耳鸣声	
4	全景	移动往前	淼淼主观视角	送牛奶的人骑自行车超过去			焦点从街道环境到骑自行车的人的背影
5	中景/全景	固定	正面拍摄	送牛奶的人在牛奶箱前刹住，往牛奶箱里放牛奶瓶/中景（背景为淼淼和叔叔/全景）			焦点为送牛奶的人
6	特写	固定	正面拍摄	把牛奶瓶放入牛奶箱			
7	中景/全景	固定	正面拍摄	淼淼往前站定看放牛奶瓶的地方			送牛奶的人骑车出画，叔叔和淼淼往前走，叔叔往左出画（焦点给淼淼）
8	特写	固定	淼淼主观视角	两个牛奶箱，一个空着，一个放着装有牛奶的玻璃瓶			出片名
9	全景	固定	正面拍摄	叔叔转过头看淼淼，淼淼从盯着牛奶箱然后转过头看叔叔，微笑着跟上			楼道里，叔叔为剪影

料，并可以据此估算出大致制作成本，制片人也可以据此制订具体拍摄计划。借助故事板，制作人可以确认进入画面的人、景、物等要素，以此为依据强化拍摄效率并确保资源利用率。

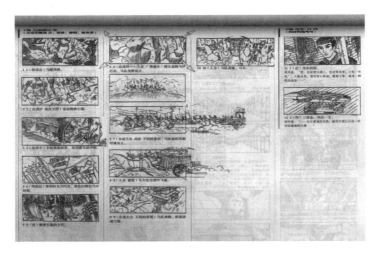

图 4-1　电影《英雄》第一场故事板①

（二）中期拍摄

拍摄开始，导演组、摄影组、录音组等部门开始工作。在拍摄过程中，导演作为现场总指挥，协调各个部门的工作，并确保拍摄的质量。

导演组除了总导演，一般还包括副导演、场记等工作人员。

摄影组包括摄影指导、摄影师等。摄影组负责画面的整体效果、确认摄影设备以及拍摄现场的灯光、机位等。当下多数摄影机都配有取景器，摄影指导往往通过视频监视器来控制画面质量。电影摄影指导统管手下三个部门：机器组（有关摄影机、镜头）、灯光组（有关灯光及布光）和重型移动机械组（有关轨道、遥控及机械）。关于摄影指导的工作职责，奥斯卡最佳摄影奖获得者、摄影师鲍德熹的总结如表 4-3 所示。

① 江风编著：《〈英雄〉制作全纪录》，辽宁教育出版社，2003。

表 4-3　摄影指导的工作职责①

一、拍摄前	二、拍摄中	三、拍摄后
（包括而不仅限于） 全面剖析剧本，从意念结构到隐喻以及字符； 研究、学习背景时代，包括多种可能的拍摄风格； 设计、建议、制定拍摄风格（包括灯光、色彩、构图等）； 和导演就拍摄风格达成一致； 和美术、服装设计就风格统一进行密切沟通； 制定摄影、灯光、重型移动机械器材表； 帮助创作和批准拍摄故事板； 勘测所有拍摄场景； 设计灯光平面图； 研究和通过拍摄周期计划； 制定和批准特殊拍摄设备、人力和测试； 建议和协调各部门之间的拍摄技术问题； 测试机器、镜头、主要演员化妆及造型。	（包括而不仅限于） 检查和批准当天的工作量和拍摄顺序； 在彩排之后和导演一起设计拍摄镜头清单； 合理统筹该天拍摄计划； 与第一副导演（执行导演）确认有关画面具体要求； 设计灯光以体现故事、场景、人物，包括利用光线强化和揭示角色心态，设计任何可能的光线变化、变色的程式，设计灯光布局以确保镜头转换效率等； 确认以何种镜头、机器、速度拍摄； 对各种镜头前滤镜及灯光前颜色纸的确认； 对移动轨道、遥控设备、手持设备的决定； 对下一拍摄日安排的建议。	（包括而不仅限于） 参与后期制作时间表中关于数字后期制作的讨论； 参与、指导色彩调整的全过程； 批准最终特效合成； 统一全片色彩风格； 批准最后完成拷贝； 参与必要的影片宣传活动。

拍摄前需要选择并准备好全部设备，并做好必要的设备检查。到了正式拍摄阶段，摄影师需要按照分镜头剧本进行拍摄。在实践中，拍摄顺序往往并不会与镜头序号保持一致，更常见的做法是按照场景要求或者演员档期来制订拍摄计划。因此，一卷胶片中的镜头号经常是无规律

① 拍电影网：《奥斯卡最佳摄影鲍德熹告诉你什么是电影摄影指导》，搜狐网，2016 年 6 月 7 日，https://www.sohu.com/a/81823908_119373，访问日期：2020 年 12 月 15 日。（引用时对个别字词有微调）

可循的，需要经过整理才便于后期剪辑。为了优化创作，每个镜头通常都不止拍摄一次。每拍摄一次，都需要"打板"标记出该镜头的镜头号和其他基本信息，以方便后期剪辑时使用。（图4-2）用于拍摄的胶片的长度与最终成片长度的比例，称为耗片比。耗片比通常是由影片类型、制作预算等因素决定的，尤其在胶片制作工艺中，耗片比越高，意味着制作费用越高。不同导演的不同拍摄手法，也影响着最终的耗片比。

图4-2　场记板

拍摄完成的胶片送到洗印厂进行冲洗，冲洗得到的底片鉴定合格后就可以准备印制样片。印制样片之前，需要根据底片的条件来确定印制样片的曝光条件。样片冲洗后如果确定没有问题，通常摄制组就可以停机，宣告拍摄阶段"杀青"。

（三）后期制作

胶片电影制作流程的后期从样片剪辑开始。剪辑师按照分镜头剧本规定，完成镜头的挑选和组接。当然，剪辑也是一个再创造的过程，出于对最终效果的预判，剪辑师也可能会采取不同于分镜头剧本顺序的一些剪辑处理。

样片剪辑完成后，借助于剪辑台或者放映机，创作者第一次看到胶片拍摄创作的结果。工作样片审查通过前，拍摄布景现场各项设备都不应该拆除，以便必要时补拍或者重拍。

确认完样片的剪辑版本后，剪辑师需要将样片重新分卷成录音工序所需的一个个片卷，送到录音车间进行后期录音制作。录音制作包括对语言、音乐和音响的处理。录制好各种声音磁片之后，通过混合录音工

艺实现声音的混录,从而得到一条完整的声音磁片。于是,这个时候就得到了一套完整画面的故事样片和一套与画面完全同步的声音磁片可供审查人员审看,这就是通常所说的"双片送审"。

通过审查后就可以进入印制拷贝阶段。印制拷贝首先需要将底片按照样片剪接好并与混录好的磁底片对位,这一过程被称为"套底"。之后将磁底片送去转光学声底片,再与样片进行声画对位,以确保印片时声画的同步,这个过程称"声画合成"。

底片影像是负像,不适合放映观看,还需要通过印片制作适合放映观看的正像。这里的印片,是指利用摄影曝光的原理,将已生成的影像(如声、画原底或者翻正、翻底)传递给承印的生胶片,以达到影像转印或者复制的目的。在印制大量拷贝之前,为了确保正确曝光和标准冲洗条件,一般需要经过印制校正拷贝和印制标准拷贝的过程。在这个过程中最主要的工作是配光,以协调不同胶片的光色条件。

放映拷贝的印制一般有以下三种工艺流程:

第一种是常规流程,由原底片洗印翻正片、翻底片,再印制发行拷贝。

第二种流程使用翻转胶片,由原底片直接印制翻底片,再印制发行拷贝。

第三种流程直接从原底片印制拷贝,但有损坏原底片的风险,因此较少采用。

三、数字影像的制作流程

(一)电影的数字化

随着数字技术和计算机图形图像学(CGI)的发展,视频影像逐渐由模拟转向数字。视频影像可以实现"所见即所得",与胶片影像的复杂洗印过程相比具有显著的便捷性。但是模拟视频影像的质量与胶片影像质量差异明显,因此在很长一段时间内胶片都是电影制作的唯一选择。数

字视频影像技术的问世，从根本上改变了视频影像的质量，也改变了电影制作的流程。

计算机图形图像学的发展加快了电影的数字化进程。20世纪70年代，只有学术界人士了解计算机图形图像概念。在美国国际信息公司工作的一些人组建了电影产品部，第一次把计算机图形图像学引入电影。这一阶段的主要作品包括《西部世界》（1973）、《未来世界》（1976）等。1975年，乔治·卢卡斯成立了卢卡斯影业下属的模型特效部门——工业光魔公司（ILM，Industrial Light and Magic），并在随后的《星球大战》拍摄中首次成功应用了计算机运动控制摄影系统。1979年，卢卡斯影业着手开发数字编辑系统、数字声音制作系统以及计算机图形工作站。此后行业中涌现出一大批数字艺术家、工程师，他们推动了数字视效制作技术的飞速发展。而这场数字革命从视效领域很快就扩展到后期制作的整个领域。

20世纪80年代后期，柯达公司研制了第一台达到电影分辨率、具有实用价值的胶片扫描仪。随后，柯达开发了包括Cineon数字电影图像文件格式、胶片记录仪、图像处理软件、色彩管理等在内的一套完整的技术解决方案。这套系统于1993年正式推出，命名为Cineon数字电影制作系统。Cineon数字电影制作系统的出现，标志着数字后期技术的成熟，全数字后期制作的电影开始出现。

（二）数字中间片

数字中间片即digital intermediated，是指在传统的胶片电影制作流程中通过数字化工艺对拍摄的电影素材进行剪辑、合成、特效等后期处理的过程。它处于拍摄和放映流程之间，因此称为中间片或者数字中间片。

柯达公司在1988年推出中间片系统，它的基本流程包括：原底片影片扫描－数据存储－计算机工作站处理－数据存储－电子中间片－胶片输出。中间片是胶片电影数字化转型过程中不可缺少的阶段。一般认为它可分为以下三个环节：

① 数字化输入：主要指使用胶片扫描仪将胶片信息数字化。为了避免大规模的胶片扫描，也用胶转磁进行初步剪辑工作。

② 数字化制作：胶转磁后，首先对磁带进行非线性编辑，形成 EDL 表文件，根据 EDL 表进行套底扫描、数字特效、数字配光等工作，最后形成数字母版。

③ 数字化输出：即直接采用数字形式进行放映，输出不同的电影发行版本，用于不同终端的放映。如需要转为胶片放映，则需要通过胶片记录仪输出后送洗印厂制作发行拷贝。

随着数字技术的进步，特别是数字摄影技术和数字影院技术的发展，数字化已然贯穿电影制作的全流程。在全面实现数字电影之前，将胶片或者其他素材源数字化后输出为多种媒体，最后呈现为多种媒介产品的技术环节被称为数字中间片制作流程。但随着数字电影全流程的普及，数字中间片概念也在慢慢淡化。

（三）数字电影

当数字后期设备不断完善，尤其是数字高清摄影机和数字放映机问世后，电影的全数字化制作流程逐步完善，数字化介入了电影制作的整个过程。

在前期筹备阶段，如确认剧本、资金筹措、故事板绘制等工序，数字技术有着不同程度的介入。由于所有的数据都实现了计算机管理，计划的科学性得到了较大提升。比如对画面的数字化预审视，就是利用计算机预先制作角色和场景，从而实现对拍摄效果的预览。

在中期拍摄阶段，数字摄影机能直接输出画面的数字文件。此外，计算机生成的影像也能输出为数字文件。因此，有人提出胶片时代的电影是拍出来的，而数字时代的电影是做出来的。所谓"做出来"，可以理解为数字电影画面的来源更为自由，它不仅可以通过摄影机拍摄得来，还可以通过计算机制作或者通过虚拟摄影机直接生成。

在后期制作阶段，剪辑流程完全实现了数字化。数字非线性编辑大大提升了剪辑流程的随机性和灵活性。数字特效技术则极大拓展了创作者对画面的想象空间，为画面创作提供了更多可能性。

数字技术对电影制作的介入，除了改变了电影制作在前期筹备、中

期拍摄、后期制作各个流程的具体工作状态之外，更重要的是建立了一种新的制作模式，构建了一种新的制作理念。

相对于传统的胶片工艺，数字电影工艺有以下特点：

① 素材的获取是多元的，所有素材形成数字文件后进入有序的管理系统。

② 声音的获取和加工处理与画面的获取和加工处理一样，既分离又同步。

③ 在数字电影制作工艺流程中，工作范畴的界限比较模糊，各流程的创作人员需要借助交叉协作更好地推进整体工作，因此对全流程工作人员的技术素质和艺术修养都提出了更高要求。

第二节　视听节目的制作流程

电影、电视节目、网络视听节目都属于活动影像。和电影相比，电视节目、网络视听节目的信息传递方式、观影场所甚至观影目的都与电影不尽相同，因此在整体制作流程上也呈现出一定的差异。

电视从诞生之初就是不同于胶片电影的电子影像。电视节目制作流程一般包括以下环节：

相较于胶片电影的独立技术系统，电视的电子影像技术的数字化转型更为便利，因此，电视技术的数字化早于电影技术。但电视节目形态多元，不同类型的电视节目制作流程也有明显的差异。比如，电视剧制作流程比较接近电影制作流程，而电视栏目、电视广告、电视新闻的制作流程则各有特点。网络视听节目几乎囊括了所有电视节目类型，在此基础上强化了互动、多元的特点，具体制作流程上也呈现出与时俱进的态势。

一、电视节目的制作流程

（一）直播与录播

电视现场直播是在事件现场伴随事件的发生、发展进程同时制作和播出电视节目的播出方式，是一种充分体现电视媒介传播优势的播出方式。随着电视的普及，电视直播报道逐渐成为基本报道手段之一。通过多重开发、多种手段利用、多个窗口呈现、多个终端展示，电视直播报道的内容有了进一步增值。

录播出现的时间晚于直播。直到录像机出现以后，电视节目的录像制作才应运而生。这种方式是直接用摄像机拍摄，并同步记录图像和声音。录制技术的成熟，使得电视成为以录制节目为主的媒介。从此，各个电视台不必实时转播电视网的节目，制播分离成为可行的手段。实况录播，是将实况录制在磁带或其他介质上，然后进行后期制作，并择期播出。如今，大多数电视节目采用的是先录后播的方式，也即先拍摄然后剪辑制作并播出。简单的电视节目制作采用单机或者双机拍摄，然后进行后期制作并播出。复杂的电视节目一般采用多机拍摄，然后进行后期制作并播出。

值得注意的是，有的电视节目制作仍然采用现场二级切换，但不再只传回现场切换后的信号，而是在拍摄的同时挂带记录，也即在二级切换前保存拍摄的所有素材，这样节目组就可以获得多重视角的现场影像素材，为实现多用途的媒体产品开发提供了更大空间。比如多机位拍摄的大型综艺节目往往采用现场直播方式，由导播进行多机位信号现场切换，如此便能得到一个现场切换的粗剪版。同时，所有机位的素材也被保存下来，以便进行更精细的后期剪辑和制作。这种方式，兼顾了直播的现场感染力和录播的精细制作优势，成为大型电视节目制作的常见方式。

（二）电视节目制作方式

按照电视节目制作场地、设备及相关制作系统，电视节目制作方式

可以分为三类。

1. ENG（Electronic News Gathering）

ENG 即电子新闻采集方式，指采用便携式摄录设备进行电视新闻信号采集，一般采用单机拍摄形式。ENG 方式通常分为前期拍摄和后期制作两个阶段，也可以通过电缆通信、微波通信、卫星通信等技术进行实况直播。这种制作方式的主要特点是单机或者双机拍摄，设备小型轻便，一般多见于电视新闻节目制作，也为拍摄电视纪录片、电视剧、广告片所采用。近几年新出现的网络视频"直播"，采用单机拍摄并同步播出，也可以看作是一种衍生版的 ENG 节目制作方式。

2. EFP（Electronic Field Production）

EFP 即电子现场制作方式。EFP 是电视技术发展的产物，这个名字也用于指整套适用于电视台外作业的节目制作设备和制作流程。EFP 制作设备系统基本配置一般包括三台以上的摄像机、一台以上的视频切换机、一个音响操作台及辅助设备（灯光、话筒、录像设备以及运载工具）。EFP 制作方式可用于在事件现场制作电视节目，进行节目直播或录播，现场感特别强烈。这种制作方式需要团队的紧密配合，是最具有电视系统特色的制作方式。比如奥运会开幕式电视晚会，就是通过多机位的现场节目制作方式完成节目直播的。

3. ESP（Electronic Studio Production）

ESP 即电子演播室制作方式，主要指在演播室内进行电视节目的制作。因为无须将设备搬到台外，因此 ESP 方式对设备的体积、重量等方面的限制不多。随着科技的进步，ESP 已成为具有高科技含量的制作系统，包括高清数字摄像设备、自动化调光系统、高保真音响系统、多功能特技切换系统、智能化控制系统等。ESP 方式可以先录再播，也可以进行实况直播，是电视台制作电视节目的常见方式。比如，中央电视台春节联欢晚会大多是在演播室搭建舞台，在室内完成节目录制。但也有例外，如 2017 年央视春晚就设立了一个北京央视主会场和四个外省室外分会场，整台晚会的电视节目制作结合了 ESP、ENG 与 EFP 方式。

（三）电视节目制作流程

电视节目制作流程涉及艺术创作和技术处理两个部分，但这两部分是相互依存、不可分割的。从具体制作过程来看，电视节目制作流程一般也可分为前、中、后三个流程。

1. 前期

电视节目制作是一个复杂的过程，涉及众多人员的集体协作。前期的筹备阶段，主要涉及两部分内容，分别是创作形态构思以及技术团队组建。创作形态构思涉及选题策划、主题确定和具体节目形态的选择。选题策划是对整个节目的全盘构思，需要考虑受众需求、主管部门政策、播出情况分析等方方面面问题。技术团队组建涉及人、财、物的具体配置，即根据具体节目形态需求，确认拍摄设备、音响设备以及相关团队构成，并针对节目进行设备使用前调试。综合各方面情况后，形成摄制方案。

2. 中期

准备工作结束，就进入中期的摄制阶段，不同类型的节目有不同的制作方式。通常拍摄阶段的工作有制订摄制计划、召开摄制会议、现场布置排演、节目正式拍摄录制等。

不同类型节目，拍摄阶段有较大差异。比如 ENG 制作方式，团队人员构成简单，制作过程也相对简易，而 ESP 制作方式的情况就要复杂一些，EFP 制作方式的摄制过程就更为复杂，除了配合上的难度，场地的不可控也会造成很多意想不到的问题。

3. 后期

一般认为，摄制过程完成之后就进入了后期的制作阶段。后期制作通常包括画面和声音两个部分的制作。首先根据场记情况对镜头进行筛选，完成第一轮粗剪，继而进行精剪。在画面剪辑的同时，进行声音部分的处理。完成这部分工作之后就进入调色、特效和字幕制作阶段，最后形成成片，进入审片阶段。需要注意的是，不同类型节目有不同的制作要求，因此制作过程的具体流程可能存在一定差异。（图 4-3）

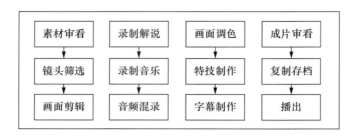

图 4-3　电视节目后期制作流程示意

相较于电影制作流程的相对明晰，电视节目制作流程的形成和演变是系统合作的产物，尤其电视直播节目，更是典型的系统化制作的成果。在这种系统化制作环境中，节目制作的中期和后期流程常常交叠在一起，两者界限并不清晰。进入数字时代后，电视节目制作的系统化特点尤为凸显。

数字技术的普及促进了电视节目制作流程的规范化和精细化，制作过程中整体协调和控制的要求也相应提高。在电视节目制作领域，出现了关于技术流程管理、技术岗位协调的岗位。

技术流程管理的意义在于促进制作各环节、各岗位的积极沟通和高效协作。保证积极、高效的关键是整体规划的合理性与全面性、各环节的准确性与可控性、各环节交互接口的标准化与规范化。以湖南卫视重大题材文献片《中国出了个毛泽东·故园长歌》的拍摄制作过程为例，项目组由金鹰纪实频道的 90 人组成，分赴北京、上海、广州、深圳、武汉、德阳、延安、南昌、瑞金、乌鲁木齐、长沙、韶山、莫斯科等地，用 100 天的时间就完成了拍摄和后期制作的全流程。摄制工作的高效率，来自从前期开始引入的技术全流程管理模式，从技术资源调度、技术流程规划、技术质量监控等方面对摄像机录制参数规范、素材管理命名、后期参数设置等各技术步骤进行了协调管理。（图 4-4）[①]

[①] 蒋云山：《限时 100 天完成！纪录片〈故园长歌〉技术全流程管理》，《影视制作》2019 年第 8 期。

第四章 影视制作流程 85

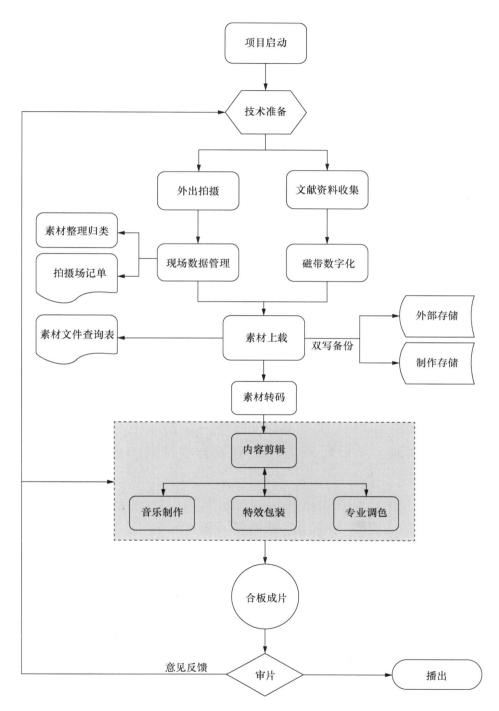

图 4-4 《中国出了个毛泽东·故园长歌》节目制作主要流程示意图

二、数字节目的制作流程

数字摄影机的普及,要求综合性技术人才如 DIT（Digital Imaging Technician,数字影像工程师,或称数字影像技术人员）等全面介入流程管理与技术支持,以应对更为精密、复杂的影视制作工艺流程。同时,数字时代"所见即所得"的技术特点使得"现场"及时反馈、随时调整成为制作流程必不可少的环节。

DIT 的工作主要包括：现场色彩管理、全流程视频管理和数据管理。DIT 能使前期拍摄和后期制作在工作流程和制作工艺上实现统一,让各个工种相互协作,从而更顺利地完成整体制作。

现场色彩管理是后期制作流程前置的体现,承担了现场调色的重任。现场调色是将摄影机信号与监视器串联,通过电脑进行实时调色。

全流程视频管理是以一套科学高效的视频画面信号分配和处理系统,有效地把现场拍摄画面分配到创作团队的每个部门。目前主流的全流程视频管理软件有 QTAKE 等,它们具有记录、回放、处理实时信号画面,剪辑代理文件,特效合成预览,现场一级调色等功能。

数据管理是通过高性能的集成系统对素材进行科学有效的管理,一般包括数据备份、素材检查、色彩处理、素材转码、素材交接等,涉及现场数据备份和驻地数据处理等环节。专门的数据管理人员称为 DMT（Data Management Technician）。

总体而言,DIT 等技术人才在数字节目制作流程中发挥着越来越重要的作用,承担了摄影机辅助、测试、调整、现场调色、数据拷贝、数据管理等多样化的职能,保障了制作安全,提升了工作效率。

思　考

在具体制作实践过程中，哪些问题可能是由于制作流程缺乏通盘考虑引起的？哪些问题可能是由于技术流程管理、协调不到位引起的？

小　结

1. 电影自发明起，就伴随着由拍摄、冲洗和放映三大工序组成的制作流程。随着有声电影、彩色电影等技术的演进，电影的制作工艺日趋复杂。一般来说，我们可以把整个制作流程分为前期筹备、中期拍摄和后期制作三个阶段。

2. 分镜头剧本又称导演剧本，是将文学剧本切分成一系列可以摄制的镜头，以供现场拍摄使用的工作剧本。故事板也即分镜头脚本，是对分镜头剧本的连续图解。如果说分镜头剧本相当于现场摄制的施工蓝图或者设计图，那么故事板大致相当于施工效果图、工程图。

3. 印制拷贝首先需要将底片按照样片剪接好并与混录好的磁底片对位，这一过程被称为"套底"。之后将磁底片送去转光学声底片，再与样片进行声画对位，以确保印片时声画的同步，这个过程称"声画合成"。

4. 数字中间片即 digital intermediated，是指在传统的胶片电影制作流程中通过数字化工艺对拍摄的电影素材进行剪辑、合成、特效等后期处理的过程。它处于拍摄和放映流程之间，因此称为中间片或者数字中间片。

5. 相对于传统的胶片工艺，数字电影工艺有以下特点：

① 素材的获取是多元的，所有素材形成数字文件后进入有序的管理系统。

② 声音的获取和加工处理与画面的获取和加工处理一样，既分离又

同步。

③ 在数字电影制作工艺流程中，工作范畴的界限比较模糊，各流程的创作人员需要借助交叉协作更好地推进整体工作，因此对全流程工作人员的技术素质和艺术修养都提出了更高要求。

6. 电影的数字化是数字技术介入电影领域的第一阶段，数字电影是数字技术介入电影领域的第二阶段。从电影的数字化到数字电影的转变，意味着从设备与工艺的数字化转向整体的信息化与网络化。

7. ENG 即电子新闻采集方式，指采用便携式摄录设备进行电视新闻信号采集，一般采用单机拍摄形式。

8. EFP 即电子现场制作方式。EFP 是电视技术发展的产物，这个名字也用于指整套适用于电视台外作业的节目制作设备和制作流程。EFP 制作设备系统基本配置一般包括三台以上的摄像机、一台以上的视频切换机、一个音响操作台及辅助设备（灯光、话筒、录像设备以及运载工具）。

9. ESP 即电子演播室制作方式，主要指在演播室内进行电视节目的制作。

10. DIT 等技术人才全面介入流程管理与技术支持，以应对更为精密、复杂的影视制作工艺流程。

思考与练习

1. 电影的制作流程主要包括哪些技术环节？
2. 比起导演中心制，制片人中心制的优势是什么？
3. 从电影的数字化发展到数字电影，哪些流程环节与传统胶片电影不同？
4. DIT 概念以及相应岗位的出现背景是什么？
5. 讨论题

2020 年年初，一场突如其来的疫情使得以团队作业为工作特点的影视节目制作遭到巨大冲击，大量影视节目的常规摄制工作受到影响。在这个时候，几档特殊的电视节目引起众多关注。湖南卫视在 2020 年 2 月

初推出了新节目《天天云时间》,据说节目从立项到录制再到播出仅用5天,其中策划耗时仅2天,从录制、后期制作到播出仅30小时。[①] 作为国内首档原创"云录制"智趣类公益节目,《天天云时间》由主持人汪涵坐镇长沙,四位"天天兄弟"和四位嘉宾好友各自在家"云连线",以综艺节目中少见的直播连线形式,完成了一档新形态的电视节目。节目内容包括"云分享""云答题""云美食""云公益"等,嘉宾们甚至还在互动环节中完成了"云合唱"。"云录制"的创新形式,利用新技术打破了节目摄制的时空局限,第一期节目就取得实时收视率第一的好成绩。

根据以上材料讨论:电视节目制作的实现需要哪些条件?

本章拓展学习资源

9. 影视制作流程(上)

10. 影视制作流程(下)

本章测试题

第四章
在线测试题

① 黄小河:《湖南卫视"云录制",两档创新节目受赞》,澎湃新闻网,2020年2月8日,https://www.thepaper.cn/newsDetail_forward_5857158,访问日期:2020年12月20日。

第五章

影视摄影技术与新观念

学习要求

1. 了解
- 影视摄影
- 影视摄影系统的工作原理
- 影视摄影技术与艺术的辩证关系
2. 掌握
- 电影摄影机与电视摄像机的异同
- 数字化时代的影视摄影新形态与新观念
3. 应用
- 影视摄影技术的基本构成
- 影视摄影技巧的基本运用
- 影视摄影新技术

第一节 影视摄影技术

一、影视摄影技术

(一) 影视摄影

"影视摄影"一般指影视创作流程意义上的影视摄影技艺,有时也指

影视摄影工作者，即影视摄影师。

影视创作流程意义上的影视摄影指的是被摄体投射在影视摄影机的成像装置上，由此产生活动影像，可以如实地再现于影视载体上的过程。影视摄影是影视作品生产创作必不可少的环节，没有影视摄影就没有影视作品。影视摄影是一个既"古老"又年轻的专业，说它"古老"，是因为早在20世纪初，电影摄影就已成形，说它年轻，是因为摄影被认为是21世纪最有活力的专业之一。随着以数字技术为核心的各种新技术不断应用于影视摄影，影视摄影日渐成为一个不断自我革新的专业。

影视摄影师是使用影视摄影设备并运用影视摄影技术和艺术手段去实现影像画面创作的影视创作者。影视摄影师又是影视造型艺术的实现者，通过对活动画面的摄录为影视叙事内容提供图像要素。因此，对影视摄影师的要求是既要具备影视摄影技术专长，又要具备一定的文学艺术修养，特别是具备影像艺术修养。影视摄影师还应具备健康的体魄。没有良好的身体条件的人，不能胜任繁重的既包含脑力劳动又包含体力劳动的影视摄影任务。

从技术与艺术结合的角度看，影视摄影具有下列属性：

① 影视摄影是一种视听呈现

影视摄影是创作者运用摄影设备和技术，通过各种光与影、影与声的造型手段，创作具体的视听内容，直接诉诸观赏者的视觉和听觉。在影视摄影技术日臻完善，摄影机可以实现声画同步录制的今天，影视摄影要从视觉和听觉两方面来创作与呈现内容。从这个意义上说，影视摄影是一种视听结合的艺术。当然，从影视摄影侧重于视觉传达的角度看，它亦可称为"造型艺术""光影艺术"。

② 影视摄影是一种时空叙事

影视摄影用有形的各种材料构成画面，观赏者通过动态形象获得时空审美与视听叙事的综合感受，因此它是一种时空叙事的艺术。创作者要在透彻理解事物的基础上，通过视觉与听觉的动态形象，概括地记录、反映和揭示现实生活、客观对象，从而传达特定的思想意蕴、情绪感受乃至意境韵致。

(二) 影视摄影技术

我们从两个方面来讨论影视摄影技术：一是影视摄影技术的基本构成，二是影视摄影技巧的基本运用。

1. 影视摄影技术的基本构成

影视摄影技术的涉及面较广，但最核心的部分不外乎画面和镜头。画面和镜头概念有所区别又有重合。在具体应用上，画面概念多用于静态摄影领域，镜头概念则常见于动态摄影领域。但两者在使用时又有重合，影视画面可以指摄影机拍摄所形成的片段，这些片段亦可称为影视镜头。

不论画面或者镜头，其"灵魂"都是视觉造型。所谓视觉造型，是指影视摄影师为某一画面或镜头设置的特定表达方法，包括光线基调的确定、构图、环境和背景的视觉处理以及随着情节发展对不同场面中视觉要素的不同安排等。

影视摄影中的镜头是运动的，运动的镜头定格时又形成静态的画面——每一个镜头定格就是一幅静止的画面。因此，可以将影视摄影技术的基本构成简明地分为画面造型和镜头运动两个部分。

(1) 画面造型

影视画面是由摄影机摄制并显现在影视屏幕上的图像，它是影视造型语言的基本元素，是构成影视作品的基本单位，也是创作者通过影像表情达意的基本符号。画面是由多个造型元素按造型规则组合而成的集合体。画面的造型元素包括构图、景别、角度、色调、影调等。

① 构图

构图指的是画面内各种物体在画面上所占的位置及相互之间的关系，即画面的布局形式，它也是影视摄影中按造型规则对拍摄对象有机地选择、组织和安排的动态过程及其结果。影视摄影构图与平面摄影构图有所不同，平面摄影构图可以在后期通过裁剪、拼接及扭曲图像等手段对原始构图进行调整，影视摄影的构图则一般要求一步到位。构图作为影视摄影中的一个创作重点，是一种即兴的、个性化的行为，很难有统一

的、一成不变的固定操作模式。

要成为影视摄影师，必须要了解关于构图的知识，掌握构图技巧。构图的特点包括动态性、时限性、多视点、系统性和一次性等；构图的基本要素包括主体、陪体、前景、背景等；构图的结构包括位置、角度、线条、组合等；构图对比的方式包括上下得当、高低和谐、左右恰当、满松得宜、留顶空底等；构图线条的选择包括引导线、曲线、对角线、S形线等；构图的造型有三角形、对称/非对称、居中式（图5-1）、三分法（图5-2）、框架式（图5-3）、对角线式（图5-4）、倾斜式等。

图5-1　居中式构图

图5-2　三分法构图

图5-3　框架式构图

图5-4　对角线式构图

要完成好的构图，还要求摄影师具备一定的审美意识，采用以黄金分割法为代表的符合人类视觉习惯的各种方法，实现画面的静态和动态平衡、视觉和心理平衡等。优秀的构图处理还要做到画面简洁、主体突出、立意明确、造型美观等。

② 景别

景别区分的是拍摄对象在取景框中大小远近的变化。景别有远景、

全景、中景、近景、特写（图5-5－图5-9）等之分。不同的景别交代了环境与主要拍摄对象的不同关系。景别越大，环境因素越多，主要拍摄对象在画面中所占比例越小；景别越小，环境因素越少，主要拍摄对象在画画中所占比例越大。

图 5-5　远景

图 5-6　全景

图 5-7　中景

图 5-8　近景

图 5-9　特写

摄影师在某一画面中使用何种景别并不是随心所欲的，景别的选择取决于表达需要，还传达了创作者的态度、情感以及节奏处理倾向，因此不仅仅是一种技术选择。换言之，景别反映了摄影师对画面叙事方式和故事结构方式的选择，是摄影师创作思想的体现。

③ 角度

角度指的是摄影机镜头与拍摄对象的水平夹角与垂直夹角。水平夹

角的拍摄角度可以分正面、侧面和背面等；垂直夹角的拍摄角度可以分平视、仰视和俯视等。（图 5-10—图 5-15）摄影师选择何种拍摄角度，最基本的标准是叙事的需要，选择最佳的角度有利于更完美地展现、刻画人物或场面并叙述情节。角度的选择还应有利于特定视角的表达、特定情感的抒发、特定叙事效果的达成等。不同的角度选择可以表达不同的叙事态度和背后的文化内涵，往往也成为摄影创作风格的一部分。

图 5-10　正面拍摄

图 5-11　侧面拍摄

图 5-12　背面拍摄

图 5-13　平视拍摄

图 5-14　仰视拍摄

图 5-15　俯视拍摄

④ 色调

色调也是影视摄影中的重要元素，一般指画面色彩的基本倾向。同类色调或者类似色调可以形成整体配色效果，使画面展现统一的质感。在明度、纯度、色相这三个色彩要素中，某种因素起主导作用，我们一般就称之为某种色调。

一幅绘画作品或者一个影视画面虽然具有多种颜色，但大部分情况下会呈现出一种倾向，比如偏暖或偏冷等。毕加索的美术创作就有著名的蓝色时期和粉红色时期。（图5-16、图5-17）

图 5-16

图 5-16　毕加索蓝色时期代表画作

图 5-17

图 5-17　毕加索粉红色时期代表画作

影视画面也可以通过色调倾向引发独特的视觉感受。影视摄影选择何种色调，首先基于对现实物体色彩还原的需要，也包含了摄影师的精心构思和创造，是摄影师对画面蕴含的情绪、意境的表达。从这个意义上说，色调的选择也反映了拍摄者的审美倾向。影视摄影师在拍摄中往往会选择某种色彩作为整个作品或某个影像段落的主基调，比如电影《红高粱》根据拍摄对象"红高粱"和主要人物的情感烈度选用了血红色作为色彩基调（图5-18），电影《满城尽带黄金甲》根据故事的环境特征和叙事内容选择了象征权力的金黄色作为色彩基调（图5-19）。

⑤ 影调

影调在影视摄影中也具有举足轻重的地位。影视摄影是光影的艺术，影视摄影中光影明暗的变化称为"影调"。

影视摄影中的用光包括自然采光和人工布光。自然采光的效果取决于太阳的照射角度和强度，可分为日出日落时段及上下午的阳光斜射，

正午的阳光直射，以及阴天的光线等，采光方向包括顺光、侧光、逆光、顶光等。人工布光包括主光、副光、辅助光、正光、侧光、逆光、顶光、脚光、轮廓光、背景光等效果。人工布光的光位包括主光、副光、轮廓光组成的三点布光法及辅助光、背景光等。人工布光的实现有赖于各种灯具的使用，包括高色温灯、低色温灯、聚光灯、散光灯、追光灯、回光灯及灯架、电源、柔光箱、反光板、遮光器等辅助器材。

图 5-18　电影《红高粱》画面

图 5-19　电影《满城尽带黄金甲》画面

影视摄影中光的使用可以表现特定环境中的人与景物，起着强化气氛的作用。通过光影造型，可以实现对拍摄对象的视觉强调，这种强调既直接对应着叙事内容，也反映出摄影师的叙事态度和情感指向。

（2）镜头运动

镜头在影视摄影中有三个方面的含义：一是指摄影机上用来摄取画面的光学装置，即透镜，如"广角镜头""变焦镜头"等。二是指影视拍摄的基本单位，摄影机从开机到停机连续运转一次所摄取的影像叫作一个镜头，其摄取的影像在空间与时间上是连贯的。在影视拍摄中，摄影机往往是运动的，所以一个镜头往往不止一个画面，这时镜头的概念大于画面。三是指影视剪辑中的镜头，两个剪辑点之间的一段连贯图像，称为一个镜头。如果说画面的构图侧重于静态，那么镜头的构图则是动态的。

① 运动摄影

影视摄影与平面摄影最大的区别在于后者是静态性的，而前者是动

态性的。动态性的摄影亦称运动摄影。运动摄影形成的镜头种类多种多样。按拍摄方法不同，可分为运动镜头和固定镜头；按镜头长短不同，可分为长镜头、短镜头；按摄影机运动的方式不同，可分为推、拉、摇、移、升、降、跟和综合运动镜头等。

② 场面调度

场面调度与画面造型、镜头运动有密切的关系。与传统的舞台剧不同，影视摄影中的场面调度除了对演员的调度之外，还强调对摄影机的调度，其中包括景别调度、角度调度和运动镜头的调度等。从这个意义上说，镜头的场面调度其实也是镜头综合运动的构成部分。美国导演格里菲斯曾说过："导演指挥摄影机比指挥演员更重要。"从这一点上来讲，谁控制了摄影机的镜头调度，谁就控制了演员表演的最终效果。镜头场面调度的实质是摄影师根据作品的要求，借助摄影机的取景框，对画面中的人物、事物进行安排，对各种视觉元素进行适当的艺术剪裁。镜头场面调度的主要作用在于通过镜头调度形成不同角度、不同景别的镜头，构成蒙太奇组合（画面组接）或长镜头，丰富地表现人物活动和事件过程。

镜头场面调度是在同一个镜头中进行的，它是镜头内部以不同景别（全、中、近、特等）、不同方向（正、侧、背等）、不同角度（平、俯、仰等）、不同运动方式（推、拉、摇、移、升、降、跟等）进行的不间断运动摄影。在镜头场面调度的过程中，对摄影机的机位设置及其变动、镜头景别的选取和变化要有科学合理的统筹安排，特别要注意遵守轴线原则和三角形原理等，否则容易在后期剪辑时由于镜头不匹配而"无米下锅"，甚至出现由于视觉上的混乱导致的内容歧义等问题。因此，影视摄影师要加强学习和实践，对场面调度尤其是镜头调度的原则、方法等了然于胸，提升实拍技能。

2. 影视摄影技巧的基本运用

影视摄影技巧的核心是对光线、色彩、构图、镜头运动等的熟练掌握和运用。

不同类型的影视作品如纪实类作品和艺术类作品的拍摄，具体拍摄

技巧可能各有侧重，但其目的是一致的，即紧紧围绕影视画面造型，建构相应的视听形象。要实现这一目的，就要在下列几个主要方面下功夫。

① 做到精心构图

影视摄影师要了解和掌握构图的基本知识和技能，运用景别知识，通过前后景搭配，在人物、物品、环境和画框维度等方面找到平衡点，以造就尽善尽美的画面。

② 找准影调色调

找准影调色调的重要环节是调节白平衡。影视摄影机调节白平衡是为了调和不同色温引起的色偏差，使画面不至于出现色彩的失真。部分摄影设备如手机等入门级设备只能选择自动调节白平衡，专业摄影机的白平衡控制可以通过手动进行精准调节。这就要求摄影师熟练掌握调节白平衡的技能，且每次进入新的光照环境都记得要调节白平衡，否则那些用肉眼无法分辨其差别的光线，会在摄影机上产生不同的影响，导致画面出现不同的效果。

③ 确定合宜景深

所谓景深指的是影视摄影中画面的纵深感、视野深度，即被摄主体聚焦成像形成画面主体后，其前后物像成像清晰的范围。景深可以简单地理解为画面中清晰的部分，清晰的部分越多则景深越深，反之越浅。因此景深主要调节的是成像范围的清晰度。影响景深的因素有三个：光圈、焦距和摄影距离（物距）。光圈越小景深范围越大，镜头焦距越短景深范围越大，摄影距离越远景深范围越大。其中焦距对景深的影响最直接，如使用广角（短焦）镜头可令聚焦主体前后较大范围内的景物图像都比较清晰，即景深范围大；使用长焦镜头则相反。

对于景深的控制是影视摄影的基本功之一，要求摄影师熟练掌握，学会调节和控制景深，针对不同的拍摄对象和场景选择合宜的景深，如拍摄人物访谈可以用小景深，拍摄记者现场报道可以用大景深，拍摄遥远的景物和辽阔的场面可以用大景深，等等。

④ 选择恰当机位

选择恰当机位的关键是确定拍摄角度，做好多机位安排。其实质就

是"视点"的安排，亦即摄影机位置的选择。

摄影机灵活多变的拍摄角度，能够创造丰富多彩的画面形式。影视摄影师对拍摄角度的选择，包含了其对画面形式的审美构思和立意。

多机位摄影是传统影视摄影的重要技术之一，在影视剧的拍摄中常见，它可以节约经费和时间。导播环境下的多机位摄影在直播性的新闻报道、综艺节目和电影拍摄中越来越普遍。近年来，一些真人秀综艺节目拍摄时最多有近30个机位，可谓是镜头的"天罗地网"。在这样的情况下，影视摄影师需要具有"导演思维"，一方面要根据被摄对象的位置与运动，根据轴线原则和摄影机的拍摄距离、拍摄视点、运动方式等，设置多个不同的摄影机机位，形成多镜头调度，通过分切镜头组接叙事，另一方面也要在多机位分切镜头整体调度安排的同时，积极发挥单机位的能动性，使单机位能以自身的特色镜头画面和谐地融入整体影像中。

⑤ 实现流畅调度

调度是影视摄影技巧综合运用的环节，也是影视摄影师综合能力的体现。运动镜头的拍摄最忌讳的是呆板无节奏。要达到行云流水、流畅而有韵律感的境界，需要经过长期努力实践。

此外，调焦（调节摄影机镜头焦距，使摄影机成像装置上能产生清晰的影像）、跟焦（为确保摄影机镜头焦点不虚，要随着被摄体趋近或远离摄影机而调节焦距）、曝光（调节光圈，防止曝光过度和曝光不足）也是合格摄影师的基本功，需要通过长期实践实现熟能生巧。

（三）影视摄影技术与艺术的辩证关系

影视摄影师的基本素质体现在两个方面：摄影技术和摄影艺术。影视摄影师必须身处于技术与艺术的会合地，寓艺术的表现于技术基础之上，扬技术的优势于艺术表现之中。影视摄影师在掌握影视摄影技术的同时不能忽视影视摄影艺术造诣。

1. 不应过分迷恋技术，忽视艺术创作的审美内涵

影视摄影技术与艺术应当是融合统一的，不能偏废。但在现实中，仍存在将两者割裂的倾向。有些影视摄影工作者过于推崇技术，追求惊

心动魄的视觉冲击和花样翻新的技术炫耀，往往由此忽略了影像作品的艺术水准和审美价值。

从历史的角度看，以数字技术为核心的影视摄影新技术的应用在给影视摄影带来革命性进步的同时，也产生了阻碍艺术发展的负面作用。在影视领域，技术与艺术的矛盾日益激化。影视技术的突飞猛进与影视艺术的徘徊不前，形成了鲜明的对比。事实上，影视技术与艺术两者密不可分，漠视影视艺术中合理的技术需求，意味着放弃更为丰富的影视艺术表现手段或艺术形式，以及由此带来的多元审美的可能；而只看重影视技术含量，忽视影视艺术内涵，则会令艺术沦为技术的附庸，降低影视作品的艺术水准，使影视艺术显得苍白无力，从而导致影视艺术的贬值。

2. 不应过分执着传统，忽视技术进步带来的观念革新

作为影视创作流程中的重要阶段，影视摄影一直被视为衔接前期策划和后期制作的关键流程。同时，电影创作团队和电视创作团队泾渭分明，各自结成相对固定的合作伙伴。在胶片电影年代，电影摄影技术与电视摄像技术有着不同的技术要求，使用的具体设备也不尽相同。因此，常见的状态是电影剧组摄影师完成了现场摄影工作，电视摄像师完成了电视拍摄任务后，只要完成素材交接就可以离组。同时，电影摄影师很少拍摄电视作品，电视摄像师也较少参与电影项目。

在数字影像技术发展成熟之前，影像创作观念在数十年内并未有明显的变化。但在数字技术浪潮来临之际，摄影观念在短短几年内就发生了翻天覆地的变化，与此同时，观念的巨变为技术变革创造了良好的环境。此前由于拍摄设备、拍摄技巧等方面存在明显区别，电影摄影与电视摄像曾经是两种截然不同的工作。随着技术条件的更迭，设备的差异在近几年近乎完全消除，二者对于影像品质的追求近乎一致，"影视合流"成为影视摄影工作的新观念。而且，在影视全流程逐渐成熟的今天，影像创作的前后期不再界限分明，而是实时交互。尽管不同时期不同团队的分工依然明确，但是后期剪辑、调色、特效等环节已然可以在拍摄现场同步进行，这就要求摄影师不仅要完成前期拍摄任务，还要了解后

期团队的工作特点，以便前后期部门在拍摄现场能够实现实时沟通，提升工作效率。

二、影视摄影设备和摄影系统

（一）影视摄影设备

影视摄影设备是随着技术和工艺水平的不断进步而不断迭代的。其应用范围越来越广，种类和规格越来越多，分类方法也五花八门，有时同一类影视摄影设备也会有不同的名称。且就电影摄影和电视摄像而言，其设备也是有区别的。

1. 影视摄影设备的分类

以电视摄像机为例，按信号质量可分为家用级摄像机、专业级摄像机、广播级摄像机、电影级摄像机等多种类型；按制作方式可分为ENG电子新闻采集用摄像机、EFP电子现场制作用摄像机、ESP电子演播室制作用摄像机等；按摄像机器件可分为摄像管摄像机、CCD（电荷耦合器件）摄像机（按CCD数量不同又可分为单片机和三片机，按CCD尺寸不同又可分为1/2英寸、2/3英寸和1.0英寸等）；按信号处理方式可分为模拟摄像机和数字摄像机、DVCPRO摄像机和DVCAM摄像机等；按储存介质方式可分为磁带摄像机、光盘摄像机和硬盘摄像机等。如果将上述分类的方法和标准综合起来，按技术和工艺水平及元器件的更新换代来分，影视摄影设备可以简单分为下列三个类型：

（1）胶片机

电影也被称为工业化产品，因为卢米埃尔兄弟发明电影摄影机和放映机是当时机械工业、电力工业和化学工业等的技术结晶。其中，是化学工业的发展使得电影胶片的产生成为可能。电影胶片的工作原理大致是：光线经过镜头等感光装置，作用于感光材料胶片上，胶片经曝光后形成黑白底片或彩色底片并进行洗印，经过显影、定影、水洗等工艺处

理后,黑白底片上即显出与被摄体明暗相反的黑白负像,彩色底片上即显出色彩与被摄体互为补色的彩色负像。然后将其复印在胶片(电影正片)上,经冲洗后得到与被摄体明暗相同或色彩一致的正像,即形成影片拷贝。在胶片摄影机中,影像信息的记录介质就是胶片。胶片机(胶片摄影机)在20世纪是电影摄影机的主流,无论是纪实拍摄团队还是剧情拍摄团队,都使用胶片机来完成影像创作。

(2)模拟机

模拟机一般指的是电视摄像机。电视摄像机发展到模拟机,已经经过了机械电视摄像机和摄像管电视摄像机的迭代。最早的电视设备是机械电视,它是采用机械方法来分解和轮流传送像素的电视设备。机械电视体积大,扫描速度慢,因而图像质量较差,最后被电子电视所替代。电子电视的早期使用的是以摄像管为成像核心设备的电视摄像机。这种电视摄像机主要由光学镜头、摄像管、放大器和扫描电路所组成。摄像镜头将被摄体的影像投射在摄像管上,管内电子束通过扫描,按一定的次序逐点逐行逐帧地将影像上明暗不同或色彩有异的光点,转换成强弱不同的电信号。能够传送被摄体彩色图像的是彩色电视摄像机,只能传送被摄体明暗影像的是黑白电视摄像机。

模拟机则是运用模拟信号技术的电视摄像机,其成像的核心元件为DSP芯片。所谓DSP就是数字信号处理(Digital Signal Processing)。DSP芯片是将CCD(Charge-coupled Device,电荷耦合器件,即图像传感器或感光元件,是一种半导体器件)拾取的光线转换成电信号的器件。它对光像进行整理、模拟转换、处理、滤噪、放大再输出,输出的信号是模拟信号,经屏幕显示形成图像。模拟机记录影像信息的介质是磁带,所以又称磁记录设备。

(3)数字机

数字机是目前影视摄影机的主流,它是应用数字技术开发的影视摄影机。数字机与模拟机的主要区别在于其成像形成、转换、输出的电信号是数字信号而非模拟信号,屏幕显示的也是由数字信号形成的图像。数字机的记录介质通常是数字存储设备,具有高记忆容量、快速数据传

输率、极大的移动灵活性以及很好的安全性等特点。如 SD 存储卡，英文全称为 Secure Digital Memory Card，它是一种基于半导体快闪记忆器的记忆存储设备，其特点是体积小、容量大，支持全高清拍摄，因此广泛用于影视摄影。

数字机较之模拟机，其优势在于画面清晰度高，色彩及黑白对比度也更好。这一优势在影视摄影及剪辑过程中体现得尤为突出。数字化摄制的视频质量即使经历多达 30 次以上的复制也不会有所损伤，复制的画质与原始画质的差别微乎其微，这种优势对后期制作运用复杂特技十分有利。而采用模拟设备，每一个后代拷贝都会将前一个拷贝丢失的微弱信号放大，其情形如同随着复印的次数逐渐增多，文件会越来越模糊一样。

数字机较之模拟机，其优势还在于能进行无损压缩，将大量的视音频信息进行压缩后，不会丢失任何信息，而采用模拟设备则只能进行有损压缩，导致丢失信息，造成画面视音频失真。此外，相较于模拟视频特技，数字视频特技处理功能更强大，可以利用压缩技术创建大量的复杂特技并将它们储存起来。在数字设备或非线性编辑中，可以在计算机屏幕上同时显示大量的内容，同时可以自如地对其进行编辑。还可以将任何实拍的图像数字化并随意调整，改变它们的形状、大小、亮度、色彩和对比度，也可以让它们在画框内作自由运动。借助数字技术及其设备系统，我们可以不再依靠实拍，从而建立起虚拟的数字世界。

2. 影视摄影设备的发展趋势

（1）数字化

目前的影视摄影设备，除了一些有特殊画面质感要求的电影作品还采用胶片机以外，主流的情况是采用基于先进数字技术的数字化摄影设备。

（2）小型化

由于采用数字技术，影视摄影设备结构简化，体积减小，趋于小型化，便于携带。数码相机、手机、无人机等影视摄影设备做到了完全的

轻量化，为任何环境和场景的拍摄提供了方便。

（3）自动化

基于数字技术的影视摄影设备，自动化程度高，人机界面友好，操作简便，使得影视摄影从少数"精英"的神坛走下来，成为全民的"草根"艺术。

（4）兼容化

数码相机、电视摄像机和电影摄影机之间原本存在的鸿沟正在填平，相互兼容成为常态。如佳能5D系列单反相机也可用于影视拍摄，具有画面质量、景深、色彩还原度、降噪等方面的优势；SONY 的 NEX-VG10E 摄像机和 SONY 的 NEX5 相机用的镜头则完全一样，可以相互通用。

（二）影视摄影系统

数字化的影视摄影设备，其构成系统和工作原理大体一致。电影摄影机和电视摄像机由于感光元件的差异，两者在某些方面有一定的不同。

1. 影视摄影设备的构成系统

（1）光学系统

这一系统是影视摄影设备的感光装置，其主要功能在取景，因此又称取景系统。其主要构成为镜头、色温滤色片和红绿蓝分光装置等，其中镜头是核心器件。镜头按功能可以分成不同型号。

（2）光－电转换系统

这一系统是影视摄影设备的分光装置，其功能是将成像于靶面上的光像转换成电信号，便于机器识别处理。其主要构成为分色镜、分光棱镜和条纹滤光镜等。

（3）图像信号处理系统

这一系统是影视摄影机的成像装置，其功能在放大、校正和处理此前由光像转化而成的电信号，同时完成信号编码工作，最终形成彩色全信号输出，完成光－电－光的转换。其主要构成是用于光电转换的电荷耦合器件 CCD。

（4）自动控制系统

这一系统是影视摄影设备的自动或电动控制装置，其功能是促进摄影机操作的灵活性。自动控制系统的主要构成包括自动白平衡调整、自动光圈、自动增益控制、自动变焦、自动聚焦等装置。

除上述几个主要的构成系统外，影视摄影设备还包括一些附件，如寻像器、彩条信号发生器、交直流电源、三脚架、摇臂、轨道、稳定器（斯坦尼康）、运载车、取景器、连接件、工具包等。

2. 影视摄影系统的工作原理

影视摄影系统的工作原理可以概括为：影像信息的输入→处理→输出（数据存储）。其实质是完成"光－电－光"的转换过程。

整个转换过程体现为：当被摄对象处于镜头前时，镜头将其反射的光收集起来，形成光学图像信号；该信号在光电转换系统的电荷耦合装置的成像平面上形成焦点，转变为携带电荷的电信号，即"视频信号"；通过预放电路，电信号被放大，再经过各种电路进行处理和调整，形成标准信号；此信号被送到图像信号处理系统的成像装置上记录下来，还原成为光学图像信号，最后记录在存储介质上。

不同的影视摄影设备，其区别主要在于感光元件的差异导致的像素、码率、宽容度的差别，由此造成清晰度和色彩还原度等的不同。

3. 电影摄影机与电视摄像机的简要比较

电影摄影机发展到数字摄影机后，它与电视摄像机之间就没有根本性区别了，两者可以统称为影视摄影机，两者都基于数字技术，其结构与工作原理大体相同，因此有所谓"影视合流"的说法。其不同之处则在于：两者在画面镜头的精度、效率比、景深、高码率、Log格式和拾音度等技术指标上存在差别，此外在操作方便度、团队效能等方面也有一定的区分。电视摄像机操作简便，集成性较强，大多可以单兵作战，电影摄影机操作复杂一些，需团队作战。

第二节　影视摄影新技术与新形态

一、数字化时代的影视摄影新技术

进入数字化时代,数字技术的进步在推动影视文化发展的同时,也在改变着人们的摄影方式和创作习惯,带动摄影观念的发展和变革。

以数字技术为核心,影视摄影中出现了一系列具有根本性变革意义的新技术。这些新技术,有的是传统影视摄影技术在数字技术环境下的"进步型"技术形态,大多数则是数字技术在影视摄影中的"创新型"应用。

(一) 延时摄影技术

正常的影视拍摄和播放速率是24帧/秒,延时摄影是在一定时间里展现更长时间的内容,在播放速率不变的情况下,就要改变拍摄速率。改变拍摄速率并不是在拍摄时真的以不同的速率拍摄,其实拍摄时仍是正常拍摄,只是在后期制作时通过非编数字技术将照片串联合成或将视频抽帧合成,从而把几分钟、几小时甚至几天几年的过程压缩在较短时间内播放。延时摄影"压榨"时间的手法,可以营造时间快速流逝的意境,适用于表现自然风光、城市人文、天文现象、生物演变、建筑制造等场景,如城市交通中的车流、自然界的细胞分裂、云卷云舒等。

(二) 高速摄影技术

高速摄影能达到300—10000帧/秒的拍摄速率,超高速摄影能达到10000帧/秒以上的拍摄速率。以这些拍摄速率获得的运动影像,用以正

常速率 24 帧/秒运转的放映机放映，可以获得较实际过程缓慢得多的效果，即所谓"慢动作"画面。数字化环境下的高速摄影，由于使用的数字摄影机性能优越，每秒"升格"拍摄的画面极大增加，可以轻易获得超高速摄影的效果。有些智能手机也可以实现 7680 帧/秒的高速拍摄。超高速摄影可以显示肉眼看不见的瞬间动作，如子弹飞出膛的状态和运行的动程、一滴牛奶落进奶杯里溅起的波澜等，由此获得某种寓意和象征，创造出一种运动的美。

（三）超高清拍摄技术

全高清分辨率为 1920×1080 像素，4K 分辨率为 3840×2160 像素，8K 分辨率则达到了 7680×4320 像素，是 4K 的 4 倍。分辨率越高，画面清晰度也越高，但也需要占用更多的存储空间，因此超高清（4K 以上）拍摄及播出有赖于 5G 网络和人工智能环境的"赋能"。超高清的影视拍摄完全是基于数字技术和网络技术的摄影新技术，带来了摄影语言、摄影形态、摄影技术等的变革、转型和升级。

（四）虚拟拍摄技术

当拍摄演员在蓝（绿）背景前表演时，背景的蓝（绿）颜色可以直接用提前制作好的虚拟场景替换，导演的监视器上实时呈现出合成后的效果（传统拍摄要到后期才能完成合成），这种直观的拍摄技术称为虚拟拍摄。虚拟拍摄技术在电视中的应用早于电影，电视虚拟演播室就是运用虚拟拍摄技术的产物。电影虚拟拍摄在《阿凡达》公映后才为人们所认识和熟悉。虚拟拍摄技术的出现，解决了传统拍摄（尤其是特效镜头的拍摄）中导演因无法在现场实时观看合成画面，不能更好地指导演员表演和摄影机运动的难题。

此外，变速拍摄技术、变焦拍摄技术、移轴拍摄技术、暗调拍摄技术、滤镜拍摄技术等，也都是传统拍摄技术在新技术扶持下所形成的新形态的摄影技术。

二、数字化时代的影视摄影新形态

数字化的影视摄制新技术也造就了特殊摄影的新形态。这些特殊摄影的新形态，有的是数字技术的新产物，有的是传统摄影形态在数字技术"加持"下的变革，有的则是数字化环境下传统摄影形态的延续。

（一）3D 摄影

所谓 3D 摄影其实是传统的立体摄影在数字技术环境下的变革。数字 3D 电影《阿凡达》的出现，宣告了立体摄影从胶片时代到数字时代的跨越。3D 摄影将传统的在二维空间内通过光透视等方法对现实世界进行模拟的方法，更新换代成为可以让观赏者切实体验真实三维空间的方法，由此从根本上实现从 2D 摄影到 3D 摄影的技术进步。3D 摄影这一全新的摄影形态，需要建立全新的视听语言系统，以适于 3D 摄影的美学特点。

（二）手机摄影

CMOS（Complementary Metal Oxide Semiconductor，互补金属氧化物半导体）制作精度的提高和成本的下降，使得手机能集成摄像头，从而具备记录影音的能力。智能手机的桌面系统，使得手机不但可以播放，更可以制作音视频多媒体文件。而手机的 Wifi、蓝牙、红外以及彩信等功能，又让音视频文件可以从手机传播至其他平台，广泛共享。手机的这种媒介特点使其在视听语言的表达运用上具有自身的特点。在手机摄影中，常可见多视点及非连贯叙事时空，由此产生了突破常规的新颖镜头语言，叙事也日益简洁。可以认为，手机摄影推进了影像创作的平民化、生活化和"碎片化"。

（三）无人机摄影

无人机摄影由传统的空中摄影变革产生，它以无人机作为空中平台，以机载设备如高分辨率 CCD 数字摄影机、红外扫描仪、激光扫

描仪、磁测仪等获取影像信息,用计算机对影像信息进行处理,并按照一定精度要求制作成影像。它是集成了空中摄影、遥控、遥测、视频影像微波传输和计算机影像信息处理等新型技术的摄影新形态。无人机摄影所形成的影像具有高清晰度、大比例尺、高现势性等优点,特别适合带状区域性影像拍摄,且场地受限少、稳定性好、安全性高,转场也非常容易。

(四)遥控摄影

遥控摄影是通过遥控设备远程操作摄影机进行的摄影。使用遥控摄影可以拍摄静止照片和视频。遥控摄影多用于对野生动物、水下动物、天体场景、运动赛事等的远程摄影。其他一些重复、简单、固定性的摄影,也都可以用遥控摄影来解决。随着网络技术和人工智能技术的发展,如今的遥控摄影往往可以通过智能手机连接无线网络来对摄影机进行遥控操作。常见的遥控方式还有无线遥控器、无线快门线等。

三、数字化时代的影视摄影新观念

(一)全民"拍客"观

由于影视摄影设备的小型化和自动化,影视摄影的入门门槛降低,影视摄影不再只是专业摄影人员的职业行为。业余"拍客"、摄影"草根"的大规模出现,让影视摄影走下"精英"的神坛,"摄影中心论"在一定程度上被消解。"抖音""快手"等短视频平台的火爆就是其典型例证。

(二)流程再造观

以4K、8K为代表的超高清拍摄技术和调色技术的运用,使得影视摄影的多个方面都发生了较大的变革。比如,调色在拍摄过程中就已介入。又如,美剧《曼达洛人》在拍摄时不用绿幕,而是采用实景照片合成的

大屏作为背景进行拍摄。3D摄影方式和5G传输技术的运用，使得遥控虚拟摄影成为可能。这些都让影视摄制的流程得以再造，摄影从"采集"为先，趋向于"采集"与后期同步。

（三）交互创作观

在"互联网＋"的环境下，影视作品的创作者与观赏者的关系可以是共生的，不再是"你创作我观赏"的传统关系，而是可以双向交互，共同进行影像的创造活动。观赏者可以介入创作，获取独属于自身的观影体验，甚至可以在剧情发展的关键节点上通过操作选择分支的发展方向。而影视作品的创作者可以在作品中设置各种虚拟场景和情节供观赏者选择，甚至可以根据观赏者的意见，开发新的人设、情节等。在这个意义上，影视作品和视频游戏的界限趋于模糊，观影的过程就类似玩虚拟游戏的过程。

思 考

数字化时代的影视摄影新形态与新观念有哪些现实案例？

小 结

1. "影视摄影"一般指影视创作流程意义上的影视摄影技艺，有时也指影视摄影工作者，即影视摄影师。

2. 影视摄影技术的基本构成可以简明地分为画面造型和镜头运动两个部分。

3. 影视画面是由摄影机摄制并显现在影视屏幕上的图像，它是影视造型语言的基本元素，是构成影视作品的基本单位，也是创作者通过影像表情达意的基本符号。

4. 镜头在影视摄影中有三个方面的含义：一是指摄影机上用来摄取画面的光学装置，即透镜，如"广角镜头""变焦镜头"等。二是指影视拍摄的基本单位，摄影机从开机到停机连续运转一次所摄取的影像叫作一个镜头，其摄取的影像在空间与时间上是连贯的。在影视拍摄中，摄影机往往是运动的，所以一个镜头往往不止一个画面，这时镜头的概念大于画面。三是指影视剪辑中的镜头，两个剪辑点之间的一段连贯图像，称为一个镜头。如果说画面的构图侧重于静态，那么镜头的构图则是动态的。

5. 运动摄影形成的镜头种类多种多样。按拍摄方法不同，可分为运动镜头和固定镜头；按镜头长短不同，可分为长镜头、短镜头；按摄影机运动的方式不同，可分为推、拉、摇、移、升、降、跟和综合运动镜头等。

6. 影视摄影技巧的核心是对光线、色彩、构图、镜头运动等的熟练掌握和运用。

7. 在运用摄影技术的时候，要注意避免两个误区：一是过分迷恋技术，忽视艺术创作的审美内涵；二是过分执着传统，忽略技术进步带来的观念革新。

8. 影视摄影设备种类和规格繁多，分类方法也五花八门。如果将不同的分类方法和标准综合起来，按技术和工艺水平及元器件的更新换代来分，影视摄影设备可以简单分为胶片机、模拟机和数字机等三个类型。随着数字技术的发展，影视摄影设备呈现出数字化、小型化、自动化、兼容化等发展趋势。

思考与练习

1. 影视摄影设备的类型有哪些？举出常见的三种。
2. 说一说影视摄影设备的构成系统和工作原理。
3. 影视摄影新技术有哪些？
4. 讨论题

在影视摄影圈子里，长期存在着"影视摄影是技术为王还是艺术为

王"的争论。有的人认为应以技术为王，技术至上，技术是第一性的；有的人认为应以艺术为王，艺术至上，艺术是第一性的。许多摄影爱好者和初学者因对影视摄影的了解有限，往往面对这两种观念无所适从。

根据以上材料，搜集有关案例，探讨应如何认识影视技术与艺术的关系，以及如何以此来指导影视摄影实践。

本章拓展学习资源

11. 新时代的摄像工作

12. 认识摄影设备及系统

13. 摄像的新观念

14. 案例解析

本章测试题

第五章在线测试题

第六章

影视后期制作技术与新观念

> **学习要求**
>
> 1. 了解
> - 影视后期制作技术的关键概念有哪些
> - 影视后期制作的新观念是什么
> 2. 掌握
> - 影视后期制作流程中各技术环节的概念
> - 新时代的后期制作新观念对影视的影响
> 3. 应用
> - 影视后期制作流程中有哪些常用软件，如何运用

第一节 影视后期制作技术

一、影视后期制作技术关键概念

影视产业进入数字化时代之后，慢慢摆脱了传统的胶片和磁带流程的束缚，以计算机图形图像为代表的视觉创作工艺已经成为后期制作最为出彩的手段，现代影视后期制作进化成为分工细致的工业化体系，在

流程上也有了明显的革新。

影视后期制作技术涉及以下关键概念：数据整理及初步处理、剪辑、特效、调色等。

（一）数据整理及初步处理

影视的拍摄阶段往往会产生海量的数据，这些数据不仅包括摄影机拍摄所产生的音视频素材，还包括现场特效记录的数据、现场调色产生的色彩交换文件、现场剪辑产生的剪辑决策列表，以及电子化的场记单、素材质量报告等。数据需要进行处理和分类管理，以便于后续工作的开展。

为了保证素材的安全存放，通常会以不少于两份的备份方式进行存档。根据需要，可选择机械硬盘、固态硬盘、数据流磁带等存储方式。为了保证素材质量，往往会在安全备份时对素材进行检查并形成每日的素材质量报告。

在拍摄时，往往需要将高质量、高分辨率的原始视频素材转码为低质量的代理素材，以便于剪辑工作的开展。这一步骤并非数字化影视制作特有的产物，在传统的胶片技术流程中，为了不破坏原始底片，通常也会用另一份拷贝来完成剪辑工作。

在拍摄现场，根据需求会将现场的其他信息，例如场镜次号，通过条标记等信息归档并进行统一的标准化处理，再输出为电子文档，以便后期制作人员方便地获取前期的技术指标。

这一部分工作通常由前面第四章中曾提及的 DIT 团队完成。DIT 全称是 Digital Imaging Technician，也就是数字影像工程师，或称数字影像技术人员。这一全新工种是由于时代变迁和技术变革而衍生出来的。面对纷繁复杂的数字摄影机、编码、文件、色彩空间、格式、需求等，数字化时代的影像制作急需一个职位，以专门解决数字技术相关的种种问题，从而提高制作效率并保证制作质量，于是 DIT 应运而生。DIT 部门往往包含三个主要分支，即数据中心、信号中心、技术中心。作为数据中心的 DIT 负责对现场产生的数据内容进行安全的备份管理和归档，将高质量的原始文件转码为低质量的代理文件，并根据需求进行色彩校正、音视频

合板等操作。作为信号中心的 DIT 需要统计现场所有需要的音视频信号，使用 Qtake 系统等相关设备对信号进行统一的管理和分配，从而方便快捷地实现所有信号的分配和处理，以满足摄制组对现场信号的实时调色、旋转、回放等相关要求。（图 6-1）作为技术中心的 DIT 会根据每个现场工作组的具体情况，在保证安全和高效的前提下，给出相关技术方案和规划，有序地安排设备技术测试和流程技术测试，确保整个摄制组技术方面的流畅运行。

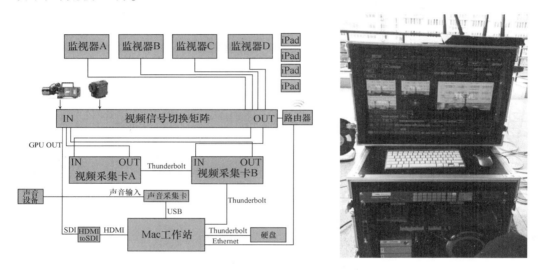

图 6-1　视频信号流程搭建示例（左）、Qtake 系统（右）

（二）剪辑

剪辑是按照一定的创作意图和要求，运用相应的手法和技巧，对一部影视作品的画面及声音素材进行精细剪裁，形成完整影视作品的过程。

在电影刚刚诞生的时期，并不存在剪辑概念，早期的影视工作者们只是将摄影机作为记录工具，记录下他们认为有记录意义的事件，或者是一些能满足观众好奇心的热闹场面。如卢米埃尔兄弟拍摄的《火车进站》《工厂大门》等影片，都不过是将摄影机立在那儿，然后开机一直拍摄，记录下整个事件，直至胶片滚动到尽头。因此早期电影作品中并没有剪辑概念。此后，由于影片长度需求的增加，以及摄影师需要移动机

器等原因，影片拍摄经常中断，以致连续拍摄和固定视点的惯例被打破。即便如此，创作者还是习惯性地按照时间发展的先后顺序，将拍摄素材按照原始次序连接起来。直至1897年，卢米埃尔兄弟拍摄了四部反映消防队员生活的单一镜头的短片——《水龙出动》《水龙救火》《扑灭火灾》及《拯救遭难者》。这四部片长都是1分钟左右的影片，最初的放映顺序并非如此。在一次滚动放映时，瞌睡难忍的放映员错误地排列了影片放映次序，原先并无逻辑联系的四部独立短片连贯成为一个近乎完整的故事，引起了现场观众的强烈反响。就是这样一次偶然的影片放映次序排列，促成了最初的剪辑概念的形成，剪辑由此诞生。

随着电影工作者的不断探索，剪辑的方式和手法不断发展，再加上后来的电视技术发展的影响，剪辑技法和剪辑系统不断推陈出新。计算机技术引入后，剪辑手段发生了革命性的变化。从技术层面上看，剪辑的发展大体可分三个阶段：直接面向胶片的剪接（图6-2）、利用视频对编技术的剪辑和数字非线性剪辑。

图6-2 胶片时代的剪辑工作

1. 线性剪辑与非线性剪辑

线性剪辑是指按时间顺序从头至尾进行编辑的节目制作方式。所谓线性，是指这种剪辑方式只能按照时间顺序不断地将素材镜头添加进磁带的时间线上，因此剪辑师需要提前做好构思，安排好每个镜头的内容、时长和出现的时间点。一旦编辑完成后，如需修改镜头的内容或者组接顺序，必须覆盖对等时长的原始内容才可以完成替换。如果修改后的内容与原始内容的时长不相等，或者需要改变整个节目的时间长度，则需要对整盘磁带重新进行编辑操作。另外，线性编辑不支持素材的随机存取，在寻找素材时，录像机需要进行卷带搜索，效率十分低下。线性剪辑基于模拟信号的磁带，剪辑的过程实质上就是翻录的过程，会导致信

号质量受损,而且一旦周围有干扰,也会影响信号质量。进入数字化时代后,线性剪辑基本上已被淘汰,影视剪辑进入了非线性剪辑时期。

图 6-3

图 6-3　数字化时代剪辑师的工作台

数字化时代的剪辑较之于胶片时代的剪辑,工作目的大致相同,但借助于数字化工具的使用,剪辑变得十分便捷。在非编时间线上,剪辑师完成视音频素材的挑选和长度修剪,调整好镜头顺序,在素材之间加上转场过渡或是变速、缩放等特殊效果,在不同层的素材之间加上关键帧动效与图文字幕,便形成一个完整作品。(图 6-3)

2. 离线剪辑与在线剪辑

数字化时代的剪辑通常有"离线"与"在线"两种模式。这里的"离线"指的是素材离线,也就是说剪辑的并不是原始素材,而是经过处理后的代理素材。这是一种以获得剪辑结果(剪辑表)为目的的剪辑方法,以节目素材作为母带,复制出占用较少存储空间的低分辨率或高压缩比素材后进行剪辑,剪辑完成后再套用原始质量的素材,得到完成片。此方式一般用于素材量较大的节目,可以使得工作轻便化,既节省了存储素材的空间,又提高了剪辑系统运行的效率。

在线剪辑指的是剪辑原始的素材文件,完成后的成品直接输出为节目的工作模式。这种方式充分发挥了非线性的特点,编辑效率很高,但同时也受到硬盘存储容量的限制。此方式一般用于素材量较小的节目。如果前期拍摄的素材分辨率并不是特别高,剪辑平台和存储系统足以支撑剪辑原始素材的工作方式,那么一般也会采用在线剪辑的模式。

(三) 特效

1. 视效和特效

视效和特效分别为英语 Visual effects 和 Special effects 的中译缩略语,

其全译为视觉效果和特殊效果。它们都是指用来造就影片中的特殊画面元素和效果的工艺，通常隶属影视特技专业范畴。二者的区别在于实现目的的方式与方法不同。

特殊效果（Special effects）在传统电影制作领域也称作特技（电影特技）。特技是伴随电影诞生而出现的，它主要是指使用非常规摄制的方法来获得电影画面的特殊效果。例如停机再拍、高速摄影、逐格摄影、倒放、倒印以及在特技摄影棚中用特技摄影机拍摄，或在洗印车间的光学印片机上用合成等手段完成断头、爆炸、烟火、飞檐走壁、河水倒流等特殊效果。1895 年，在美国新泽西州的爱迪生电影摄影棚内，摄影师阿尔弗莱德·克拉克首次使用"停机再拍"的方法，拍摄出了苏格兰玛丽女王的斩首镜头，这是电影史上第一个含有特技的镜头，其真实可信的效果甚至让有些观众认为真的有位女演员为此奋勇献身了。1896 年，法国导演梅里爱也独立发现了停机再拍的技巧，申请了专利，并在自己此后的影片中广泛采用。梅里爱此后还开发了二次曝光、快拍、慢拍、叠化和透视技巧，在 1896 年到 1912 年间拍摄了几百部影片。到了 20 世纪 80、90 年代，随着计算机技术引发的各行各业从模拟到数字的革命，电影迅速进入了数字化时代，各种利用传统特技难以实现的效果都可以用数字特技来实现。利用数字特技制作的电影如 1977 年的《星球大战》、1979 年的《异形》、1993 年的《侏罗纪公园》等，都取得了震撼人心的效果，由此视效（Visual effects，VFX）一词开始在电影制作以及商业宣传中广泛使用。因此我们又将视效理解为数字特效和传统特效的总称。而特效通常只指传统特效。视效不仅指特殊的技术手段，也包含了艺术的视觉感受，故而也可以包括调色，而特效偏重于强调特殊的技术手段。

2. 数字特效流程

数字特效流程往往包含以下内容：

一是构建模型和场景。在建模之前，应根据任务和制作的特点确定模型的种类，一般有 Polygon（多边形）模型、NURBS（曲面）模型以及 Subdivision Surface（细分曲面）模型等。多边形建模一般由原始的基本几何体开始，通过不断细分、挤出、拉伸，最后平滑，得到最终的模型。

曲面建模一般遵循由点成线、由线成面、由面成体的建模思路，通过旋转、放样、平面化、挤出等命令得到平滑模型。细分曲面建模可以简化复杂物体的制作过程，它吸取了多边形建模和曲面建模两种建模方式的技术优势，不但拥有多边形建模灵活多变的拓扑结构，而且还能像曲面建模一样保持模型的圆滑。当然也可直接通过3D扫描构建实物模型。

二是添加材质纹理和灯光设置。选择不同的材质以决定物体表面的基本属性，包括颜色、透明度、环境、自发光、凹凸、漫反射、高光、反射、折射等特性，以获得更逼真的效果。

三是动画处理，既包括模型动画和虚拟摄像机动画这样的基础动画，也包括骨骼动画、表情动画、动力学动画这样的高级动画。模型动画主要通过关键帧动画和路径动画两种方式来实现。虚拟摄像机动画也叫场景动画，除了要调整虚拟摄像机的机位方向、高度、焦距、景深等参数以外，最关键的问题是要保证虚拟场景和真实拍摄场景在空间透视上的一致性，这可以通过对真实拍摄素材进行摄像机反求来实现，将反求得到的轨迹和运动数据绑定到虚拟摄像机，这样才能得到以假乱真的效果。骨骼动画和表情动画是直接进行真实演员的动作捕捉以及面部表情捕捉，动力学动画主要涉及自然界中粒子、流体的模拟，如烟、火、水、风等。

四是渲染。在建模、材质灯光、动画全部完成后，可以对三维场景进行渲染输出，一般是从三维动画软件中输出带有 Alpha 通道的图片序列文件，再导入合成软件中进行最终的合成，而不是直接输出为视频文件。

（四）调色

影视调色其实并不是数字化时代的产物，早在胶片时代就有着类似工种。电影中各个场景的拍摄通常是在不同时间、地点和气氛下完成的，为了保证全片的色调趋向一致并符合影片的艺术表达诉求，需要在后期阶段通过"配光"工序来统一最终成片的画面效果。这项工作一般由有经验的配光员完成，配光员在配光台上用不同密度的黄、品红、青等滤色片蒙罩在正片镜头画面上，凭目视判断颜色效果是否符合要求，再将

蒙罩的滤色片换成相应的曝光条件。电视视频中色彩的调整则通常被称为色彩校正。校色概念更偏向于技术性调整，而调色概念更偏向于艺术化改善。在数字化时代，得益于计算机处理技术的飞速发展，影视调色的工作也开始迁移到数字化工作环境中。在数字平台上进行的数字调色工作更为便捷、灵活，能够实现在胶片时代难以实现的许多效果，已经成为现代影视制作工艺中不可缺少的工序。在如今的影视制作中，调色——数字校色通常是制作流程的最后一道工序。在这个环节里，校色师根据主创人员即导演和摄影对于画面影调质感的追求，配合影片叙事本身进行校色，弥补前期拍摄的缺憾，统一全片画面影调和色调，优化画面的质感等，从而使得作品尽善尽美。（图6-4）

图 6-4　调色工作台

二、影视后期制作设备和制作系统

（一）主流剪辑软件

1. Premiere

这是一款由 Adobe 公司开发的非线性视频编辑软件，其发展经历了 Premiere 4.0、Premiere Pro、Premiere Pro CS4、Premiere Pro CC 等版本的不断更新，主流版本会随年份而调整，比如 Premiere Pro CC 2020。因其自定义界面、使用便捷、学习成本相对较低，且与 Adobe 公司其他相关软件如 After Effects 等具有良好的交互性，且适用于 Windows、Mac OS 与 Linux 系统等原因，目前已经成为较主流的专业非线性编辑软件，广泛应用于广告、电视节目和影视剧剪辑中。但它的缺点是无法很好地支持如色彩管理等相关的专业向设置。总体而言，其特点为：① 易于学习；

② 与 Adobe 公司其他影视软件可实现完美的物料交付；③ 界面自定义程度高。

2. Final Cut Pro

这是一款由苹果公司开发的专业非线性编辑软件，最早于 1999 年发布。目前版本为 Final Cut Pro X。2002 年，苹果公司依靠 Final Cut Pro 第二次获得了由美国国家电视艺术与科学学院颁发的技术与工程艾美奖（Technology and Engineering Emmy Awards），得到众多导演、剪辑师的认可。在 Final Cut Pro 7 之后的大版本更新 Final Cut Pro X 中，Final Cut Pro 几乎完全改变了其软件样貌，吸收了苹果公司的消费级非线性剪辑软件 iMovie 的大量特性，如 Magnetic Timeline（磁性时间线）等，在交互界面的设计上也趋于 iMovie，从而导致了毁誉参半的市场反馈。但 Final Cut Pro X 依然因其界面美观、价格亲民、更新免费、操作便捷等优势，受到广大用户的青睐。其特点有：① 扁平化的界面设计；② 价格亲民；③ 在专业化功能的基础上趋近于消费级软件 iMovie 的简便操作，与 iMovie 实现了工程互通。

3. Avid Media Composer

Avid Media Composer 是 Avid Technology 公司开发的电影和视频编辑软件系统，它是当今影视行业中主流的剪辑软件之一，更多地用于高端影视项目，许多知名影视作品都是在该剪辑平台上完成的，如《阿凡达》《双子杀手》等。它也获得了业内知名的奥斯卡科学技术奖。其特点有：① 拥有优秀的 DNXHD/DNXHR 等自有编码格式；② 良好的跨软件协同性；③ 高规格影像的处理能力。（图 6-5）

图 6-5 Avid Media Composer 软件剪辑窗口

当然还有许多优质的剪辑软件平台，例如索尼公司的

VEGAS、草谷公司的 EDIUS 等，它们都有自己的优势并被业内所接受。当下是一个制作软件百花齐放的时期，虽然每一款软件都有各自的特点，但对于大部分的剪辑工作而言，用任何一款软件都能较好地完成工作。

（二）主流特效软件

就特效制作而言，业内知名的软件主要有如下几种。

1. 3DS Max

这是一款由 Autodesk 公司开发的三维动画渲染制作软件，最初用于电脑游戏中的动画制作，后来才开始参与影视作品的特效制作。其特点有：① 图形化的操作界面，使用更为方便；② 完善的灯光、材质渲染以及模型和动画制作；③ 可用于建筑设计、三维动画、音视频制作等各种静态、动态场景的模拟制作。

2. Maya

这是一款由 Autodesk 公司出品的专业三维动画软件，主要应用的领域是相对专业的电影、剧集或者高端广告。它适合用于角色动画、虚拟建模等相关的特效工作。Maya 的功能完善，界面灵活，制作效率极高，渲染真实感极强，是电影级别的高端三维动画软件。其特点有：① 先进的建模、数字化布料模拟、毛发渲染和运动匹配技术；② 制作效率高，渲染真实感强；③ 应用于专业的影视作品与高端广告等。（图 6-6）

图 6-6　Maya 软件建模界面

3. CINEMA 4D

CINEMA 4D 软件简称 C4D，是德国 Maxon 公司开发的一款功能非常强大、操作却相对简单的软件。它有着丰富的参数化基础模块和预制材

质库，其高速渲染器和独特的 BodyPaint 3D 模块也十分出色。它的渲染器在不影响速度的前提下可以使图像品质有很大的提高，大量应用于各类影视特效制作之中。例如三维特效电影《黄金罗盘》就是一部主要运用 CINEMA 4D 中的 BodyPaint 3D 创作的电影，精美的画面和令人惊艳的特效使这部作品获得了奥斯卡金像奖最佳视觉效果奖，可见 CINEMA 4D 技术的强大。其特点有：① 易学易懂的操作界面；② 优秀的渲染引擎及高效的渲染能力；③ 便捷的手绘功能。（图 6-7）

图 6-7

图 6-7　CINEMA 4D 软件界面

4. Houdini

Houdini 也被称为电影特效魔术师，是加拿大 SESI 公司开发的一款三维计算机图形软件。它的特点是支持多种操作系统、渲染速度快，其渲染器 Mantra 具有很强的渲染效果，因此很多好莱坞大片都运用了 Houdini 软件来进行渲染，如电影《指环王》中的"魔法礼花"、《后天》中的龙卷风效果都出自 Houdini 软件。

5. NUKE

NUKE 是 The Foundry 公司旗下的数字图像合成软件，它最早是美国数字王国（Digital Domain）公司开发使用的内部制作软件。NUKE 在好莱坞应用较早，在影片《真实的谎言》和《泰坦尼克号》中 NUKE 就起到了至关重要的作用。随后，NUKE 又不断地变革和升级，在平台内部不断增添新的功能和构建方式，成为好莱坞各大影业公司进行影视特效合成作业的重要平台之一。如今 NUKE 已经成为影视后期合成方面最知名的软件之一，许多耳熟能详的电影都是基于该合成软件完成，如《流浪地球》《复仇者联盟》《钢铁侠》《X 战警》《指环王》等。其特点有：① 节点形式的工作流程；② 3D 形式的合成空间；③ 支持立体影像的制作；④ 具有良好的色彩管理体系；⑤ 跨平台。

6. After Effects

After Effects 是 Adobe 公司开发的一款视频编辑处理软件，有着极强的实用价值。近年来，该软件被广泛地应用到了各个领域中，比如影视制作领域、广告制作领域、网页设计领域等，其功能也越来越强大。首先，它具备强大的视频编辑功能，不但能够设计出高度平滑的运动图像，还具备多层剪辑功能，从而实现对关键帧之间变化的自动处理。其次，它还具有强大的特效控制功能和路径功能，从而为设计人员的相关工作创造出良好的条件。目前，该软件已经能够为使用者提供超过近百种特效软件插件，能够帮助使用者绘制出动画路径或加入动画模糊效果。另外，它的辅助效果和兼容性也相当不错，能够很好地兼容 Adobe 公司推出的其他软件。

（三）主流调色系统

影视调色系统通常由这几部分组成：调色软件系统、调色台、监看设备。常见的调色软件系统有 Blackmagic Design（BMD）公司的 DaVinci Resolve、FilmLight 公司的 Baselight 等。调色台则是调色师的重要工具，可以通过调色台快速而精准地完成调色工作。不同调色软件系统的厂商基本都有自己的调色台，也有一些第三方品牌的调色台可以支持主流调色软件系统。监看设备通常指专业级的监视器，它拥有专业的输出和输入接口，以保证视频信号的绝对精确，因此它的屏幕质量和色彩还原能力都远远超过普通消费级显示器。但即便如此，专业级监视器依旧会发生偏色现象，因此专业调色师甚至需要每周校准一次监视器，以保证监看画面的绝对精准。调色监看设备的选择往往取决于最终项目的播出平台。如果制作的是电视节目或者网络剧，那么在使用监视器调色的时候往往会搭配一台校准过的电视作为监看辅助。如果调色的项目是院线电影，则会使用标准的影视后期投影进行调色监看，这类投影设备的色彩还原和亮度往往比常规影院投影更为精准。

1. DaVinci Resolve

DaVinci Resolve 是 BMD 公司旗下调色软件。自 1984 年以来，它一

直是影视后期调色的标杆软件之一。DaVinci Resolve 在 2009 年被 BMD 公司收购，随着影视行业的发展和 BMD 公司的免费运营策略，它一跃成为最流行的调色软件。DaVinci Resolve 的所有图像处理都以最深 32 位浮点进行处理，即使把一个节点调至接近全黑，仍然可以把接下来的节点调整回来，而且不会产生质量损失。它使用独特的 Resolve YRGB 色彩空间调色。调色师可以调整视频的亮度增益，无须重新对色彩的亮部、中间调和暗部进行平衡。它还可以添加无数一、二级调色节点，窗口，多点跟踪，模糊或更多操作，最多支持 8 个 GPU 单元，因此在调色时不需要把时间耗费在渲染上。Power Window、Power Curve、强大的跟踪器和格式的兼容性已经成为 DaVinci Resolve 的代名词。自 DaVinci Resolve 15 开始，它不仅拥有强大的调色功能，还实现了对专业音频制作软件 Fairlight、专业的特效合成软件 Fusion 的整合。新版 DaVinci Resolve 16 大幅度改进了剪辑功能并增加了快编板块，可以说目前 DaVinci Resolve 不仅拥有强大的调色能力，而且已经成为一个影视后期全流程软件。（图 6-8）

图 6-8

图 6-8　DaVinci Resolve 软件界面

2. Baselight

Baselight 是 FilmLight 公司旗下的专业调色系统，也是业内最强大的电影、电视、广告调光调色完成系统。它支持高性能的 4K 实时调色，是当下高端影视行业最流行的调色系统。Baselight 的起源可以追溯到为 2000 年上映的电影《小鸡快跑》而专门开发的工具组，该片是全球首部全部采用数字中间片工作流程制作的电影。在当下全数字化的影视制作中，Baselight 已经成为集调光、调色和其他功能为一体的图像交互大系统。专业影视工作者用 Baselight 制作不同类型的影视节目，得到了行业的广泛认可。

在调色方面，FilmLight 公司的色彩科学家对 Baselight 进行了多项优化，它独有的 Truelight 色彩管理系统提供了完整全面的色彩管理解决方案，同时它也全面支持先进的高动态范围（HDR）节目的制作，并不断创新和开发符合 HDR 制作要求的调色工具。

Baselight 除了可用于调光调色，还具备许多特效功能，用户可以利用透视跟踪工具快速、准确地替换画面内容，用笔刷工具修补穿帮镜头，用网格变形对静态画面进行动态模拟，甚至可以导入 CGI 多层 EXR 文件，在 Baselight 里进行虚拟灯光的调整修改，从而让调色师和创意制作人员有更自然、直观的调色体验。同时，Baselight 也支持立体 3D 电影的制作，包括包含左右眼的一轨时间线、自动的左右眼颜色和几何矫正、交互式调整立体汇聚点、深度变化和立体直方图等。Baselight 还支持远程调色，可以实现不同地域两个调色棚之间调色数据的交换和控制。其特点有：① 独有的 Truelight 色彩管理系统；② 便利的 DKEY 抠像模式；③ 多样化的色彩处理工具；④ 基于 Linux 操作系统，渲染效率高。（图 6-9）

图 6-9　Baselight 调色台

电影工业技术持续地发生着变化，新的技术、新的流程和更广泛的物料格式不断引入，调色师的角色也在不断发生改变。早前的调色是项目后期才进行的步骤，现在调色师从影片制作之前就参与进来已经成为普遍现象，调色师的工作领域也不再仅限于色彩，而是包括合成、再照明、绘制、改变材质等其他方面。

第二节　影视后期制作新观念

在影视的胶片、磁带时期，传统的后期制作工艺流程是基于胶片、磁带这些特殊的拍摄和放映载体的特性而展开的，比如线性剪辑是使用对编机进行磁带编辑的方式，它需要按时间顺序从头至尾进行编辑，而数字化时代的非线性剪辑弥补了线性剪辑的缺陷，实现了更为自由、便捷的剪辑。当代的影视制作中，除了剪辑方式以外，其他影视后期制作工艺也都发生了更新迭代。

一、新时代的后期制作工作特点

当下，为了满足观众们要求越来越高的视听需求，同时为了适配尺寸越来越大、分辨率越来越高的播放载体，影视技术不断发展，如支持高分辨率的影像（4K、8K、16K 等），以及高动态范围的 HDR 影像。诸如此类的高指标对后期制作工作提出了更高的要求。

新时代的后期制作工作有如下三个特点：① 高质量化；② 分工细化；③ 效率优先化。

高质量化体现为对影像构成要素的技术提升，如分辨率和动态范围等。分工细化体现为制作部门的岗位多样化，如剪辑师、现场剪辑、调色师、现场调色等。效率优先化的典型体现是新形态职业——数字影像工程师（DIT）的出现。DIT 的工作无法直接体现在影片质量中，不像摄影、灯光、美术这类传统工种可以直接影响画面，DIT 的工作方向更偏向于工程管理。其工作成就主要在于保证并提升影片拍摄的效率，使得整个影视制作流程在技术层面上变得更加可控。

二、后期前置化趋势

随着后期合成技术数字化和虚拟化的发展,影视制作出现了一个明显趋势,就是后期前置化。比如,在电影拍摄的过程中有很多不确定因素,为节约成本、提高效率,后期人员往往被要求去完成一些临时增加的场景、人物的合成,以及在现场监视器上实时同步显示使用虚拟合成技术搭建或模拟的虚幻场景。

在前期筹备阶段,欧美大制作影视团队基本上会采用全片预览方式,用三维动画的手段或者虚拟影像手段,让全片影像得以直观呈现。在开拍之前,还往往通过三维模型和游戏引擎的手段让每个环节、每个部门的人员都明确自己该做什么、应该怎么做。通过这样的后期前置化,创作人员可以把创作、创意的过程尽可能地与拍摄融合,以每个环节的可视化呈现来指导拍摄,提高质量、效率并降低风险。除此之外,后期前置化还可以更好地控制成本,为制片人节省预算。通过动态视效预演,制片人在开拍前可以更清楚地了解画面效果,权衡各项花费、周期,减少出错概率。

三、案例:电影《流浪地球》的后期制作

《流浪地球》根据刘慈欣同名小说改编。故事设定在 2075 年,讲述的是太阳即将毁灭,地球已经不适合人类生存,人类面对绝境,开启"流浪地球"计划,试图带着地球一起逃离太阳系,寻找人类新家园的故事。该电影的摄制过程全程使用了 Arri SXT 和 Arri Mini 摄影机进行拍摄,在拍摄高质量的 Raw 素材的同时,部分用于特效的素材还使用了 4K 甚至 8K 分辨率进行摄制。例如模拟上海冰封的场景,特效团队前往冰岛使用多台摄影机共同摄制,拼接成高质量高分辨率的环境原素材,既可供现场实时合成的特效预演使用,也可以作为后期特效素材。

《流浪地球》的拍摄现场除了常规的摄制部门外，还引入了 DIT 部门来负责现场实时合成、现场调色及现场数据管理等工作。由于是以特效为主的科幻电影，《流浪地球》剧组主要在青岛的东方影都的摄影棚中进行拍摄，工作条件较为稳定，也有了更多的工业化尝试。

在拍摄前，DIT 部门使用专业化仪器对现场的监视器都进行了亮度及色彩的校准，以保证现场拍摄时监视器显示的一致性和准确的色彩还原。在绿幕棚拍时，使用了 Qtake 系统来进行信号处理和分配，以使导演、摄影、服化、视效等部门依据各自的需要看到不同的画面，同时还使用了该系统来完成实时合成，使得拍摄效率极大提升。现场调色依据导演、摄影等的需求，对每一场戏进行色彩风格化的尝试，同时反馈相关的建议给摄影组与灯光组，以便及时地调整影像风格。数据管理组则在保证每一份素材有安全的多备份的同时，以最快的速度将高质量的视频素材转为低质量的代理文件并交付现场剪辑。现场剪辑在当日或次日即可完成基本的镜头组接，以确保镜头量充足和视听节奏上的完整性。

可以说整个《流浪地球》的摄制工作，以有限的时间和资金做到了尽可能的工业化，使得影片在摄制阶段实现了质量可控、流程可控、效率可控。

小　结

1. 影视后期制作技术涉及以下关键概念：数据整理及初步处理、剪辑、特效、调色等。

2. DIT 全称是 Digital Imaging Technician，也就是数字影像工程师，或称数字影像技术人员。这一全新工种是由于时代变迁和技术变革而衍生出来的。

3. 剪辑是按照一定的创作意图和要求，运用相应的手法和技巧，对一部影视作品的画面及声音素材进行精细剪裁，形成完整影视作品的

过程。

4. 视效和特效分别为英语 Visual effects 和 Special effects 的中译缩略语，其全译为视觉效果和特殊效果。它们都是指用来造就影片中的特殊画面元素和效果的工艺，通常隶属影视特技专业范畴。二者的区别在于实现目的的方式与方法不同。

5. 我们将视效理解为数字特效和传统特效的总称。而特效通常只指传统特效。视效不仅指特殊的技术手段，也包含了艺术的视觉感受，故而也可以包括调色，而特效偏重于强调特殊的技术手段。

6. 数字特效流程往往包含以下内容：一是构建模型和场景；二是添加材质纹理和灯光设置；三是动画处理；四是渲染。

7. 影视调色系统通常由这几部分组成：调色软件系统、调色台、监看设备。常见的调色软件系统有 Blackmagic Design 公司的 DaVinci Resolve、FilmLight 公司的 Baselight 等。

8. 新时代的后期制作工作有如下三个特点：① 高质量化；② 分工细化；③ 效率优先化。

9. 随着后期合成技术数字化和虚拟化的发展，影视制作出现了一个明显趋势，就是后期前置化。

思考与练习

1. 影视后期制作涉及哪些关键概念？
2. 常用的后期制作软件有哪些？
3. 新时代影视后期制作工作有哪些特点？
4. 后期前置化表现在哪些方面？
5. 材料题

2018 年年初上映的电影《头号玩家》，以主人公在现实生活和游戏之间的穿梭为故事主线，在现实场景和游戏场景间自由切换，同时在剧情中融合呈现了众多经典游戏 IP，不仅吸引了电影粉丝，更让游戏玩家产生心理上的共鸣。

互动电影游戏作为一个新兴的产品类型，给游戏行业和影视行业都

带来了不小的启发。现今行业内展现出影游融合的现象，模糊了影视和游戏的边界，在电影场景中加入游戏环节，或是在游戏中复原电影的场景。不仅突出了游戏的交互性与操控感，更将电影的艺术特征，包括人物形象、叙事创作、视听语言等方方面面所带来的体验感受发挥到最大化。

根据以上材料讨论：未来的影视和游戏是否会合二为一？

本章拓展学习资源

15. 新时代的制作工作

16. 认识制作设备及系统

17. 制作新观念

18. 案例解析

本章测试题

第六章
在线测试题

第七章

影视视效的发展

学习要求

1. 了解
- 影视特效的历史
- 传统特效与数字特效
2. 掌握
- 当下影视特效的发展趋势
- 数字调色的主要内容
3. 应用
- 影视特效基本工作方式
- 虚拟摄影的特点
- 影视调色基本流程

第一节 影视特效

一、传统的电影特效

在电影诞生之初,很多惊人的创造都源于巧合,电影特效就是如此。电影诞生初期,法国导演梅里爱在放映从巴黎歌剧院广场拍摄来的影片

时，发现一辆公共马车忽然变成了运灵柩的马车。稍加思索后，他找到了原因：原来在摄影时，胶卷被挂住了一小会儿，然而巴黎的交通不会因为摄影机顷刻之间的故障而停止，就在胶片挂住的短短时间里，运灵柩的马车恰好来到了公共马车的位置。梅里爱用这种原理制作了影片《贵妇人的失踪》等。

此类先拍好一段影像后停止录制，对拍摄现场进行改造或改变演员表演后再重新开始录制的特效，称为停机再拍。由于机位没有发生变化，在观众眼中影像是连贯的。例如椅子上坐着一个人，旁边的魔术师一挥手，然后停止录制，将人换成一条狗后再继续录制，影像呈现出的效果就是魔术师一挥手后人变成了狗。

图 7-1　雪山微缩模型

传统的胶片电影时期还有许多类似的影视特效手法，比如模型拍摄和蒙版绘景。所谓模型拍摄是指制作出一系列精致的、等比缩放的微缩模型如城市的楼房等，然后用炸药、水冲等方式来模拟城市被天灾毁坏的效果。由于模型制作精良，拍摄角度经过精心设计，观众很难看出其中端倪。（图7-1）而蒙版绘景则需要艺术家们在一块大型透明玻璃上面画上精致逼真的场景，比如白雪皑皑的雪山、断壁残垣的宫殿，继而将玻璃放置在摄影机前进行特殊角度拍摄。演员在表演时必须想象自己已经置身于艺术家所描绘的场景中，以此实现角色和场景的匹配。该技术在很大程度上解放了导演的想象力，但同时也有很强的局限性，首先，它只能以特殊的角度拍摄，否则绘景和实物的接缝处就容易被识破，其次，绘景只能是固定的，无法呈现动态的效果。

在传统特效领域，不得不提的经典案例是1977年上映的《星球大战》。这部影片有着大量的科幻元素如外星人、怪物、高科技武器、宇宙飞船等，被认为是数字化时代前的传统特效集大成之作。和

这部作品一起诞生的公司工业光魔（ILM）及其创始人也即《星球大战》系列电影的导演乔治·卢卡斯一同被载入了史册。

二、数字化的电影特效

随着数字技术的发展，特效制作开始进入数字化时代。第一批有数字特效参与制作的电影是 1982 年的《星际迷航 2·可汗之怒》和《电子世界争霸战》。以现在的评价尺度来看，这两部影片的特效效果委实算不上精美，甚至不如此前以机械模型实现的传统特效逼真。但多数伟大变革在初期都不被看好，乔治·卢卡斯坚信计算机参与特效制作才是未来的方向。早期数字特效大多用于科幻类电影，直到 1994 年《阿甘正传》中采用数字特效制作了片头的羽毛、截肢的上尉等效果，特效在非科幻类作品中的作用才真正受到重视。（图 7-2）

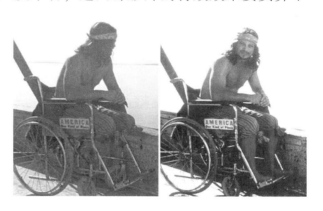

图 7-2　电影《阿甘正传》中的截肢特效

（一）数字特效流程

分镜头脚本成形后，整部电影所涉及的特效镜头范围就可以大致确认。如果影片中出现了纯虚构的物体如宇宙飞船或者各类怪物等，负责概念设计的艺术家需和导演协商后绘制气氛图和概念设计图，然后再由模型组根据设计图制作三维模型。如果涉及生物模型，还需要单独制作毛发等并利用数字雕刻软件对模型进行细节雕刻。如果需要更换场景，则需要使用数字绘景。数字绘景源于传统特效的玻璃绘景，只是工具换成了计算机。相比玻璃绘景，数字绘景不仅能实现更

为逼真的视觉效果,而且可以让绘景呈现云雾、光效等画面运动。数字绘景在完成模型形状绘制后还需要绘制模型材质和贴图,类似于对物体外表的处理。比如制作石头需要先完成石头建模,再完成石头的凹凸、泥土、青苔效果并用于覆盖其表面。如果制作对象是生物,在完成造型建模后还需要生成它们的动作。特效师们通过研究该生物或者近似生物的骨骼肌肉等发力结构来对虚拟模型进行虚拟骨骼绑定,然后再进行动作调整。

图 7-3

图 7-3 演员安迪·瑟金斯在《指环王》拍摄中借助动作捕捉系统饰演"咕噜"

当然,再精细的制作也很难完美再现真实生物的微小肌肉变化,这就给动作捕捉系统提供了发挥空间。动作捕捉系统通过红外摄像头捕捉真实动作,并把它转换成三维软件中虚拟模型运动的数据。比如《指环王》中的"咕噜"、《猩球崛起》中的凯撒、《阿凡达》中的纳美星人等,这些虚拟人物都是借助动作捕捉系统才得以呈现出逼真效果。(图 7-3)

另有视效部门负责火焰、水、光效等特殊效果的制作,逐渐完善后统一交给灯光部门完成打光渲染,最后在合成部门实现与实拍素材的合成。至此,一个完整的特效镜头宣告完成。

特效的工作涉及繁复的内容,团队各部门之间的衔接和配合非常重要。特效统筹就是负责协调各部门的工作并分配任务的特有岗位,他们通常使用特效流程管理软件来帮助各部门协同作业。这就是目前常规的后期制作阶段的特效流程。特效工作尽管名义上属于后期阶段,但事实上,为了保证特效工作的顺利开展,特效部门通常在筹备、拍摄阶段就已介入团队创作。他们会在确认特效镜头拍摄质量的同时记录特效镜头的拍摄数据,如摄影机距地面高度、镜头焦距等,这样才能确保后期特效处理与前期实拍画面较好地结合。

在当下电影工业中，特效部门在前期介入创作的情况越来越普遍。过去，电影团队寻找投资时一般依赖剧本、分镜头脚本以及导演和制片的游说能力，而现在，团队往往通过三维动画和特效，提前制作完成影片预演效果，以此增加投资方对作品的感性认识。特效前置可以帮助导演和摄影师实现对拍摄难度和制作难度的量化，同时也帮助投资人根据预演画面更精确地预估投资回报比。《阿凡达》《钢铁侠》《少年派的奇幻漂流》等一系列大制作影片都曾在制作前期完成预演画面，这些预演画面无论在内容上还是在镜头调度上都实现了与成片的高度接近。

（二）立足当下、面向未来的新时期影视特效

数字技术为影视工作者提供了广阔的创作空间。随着影视技术的不断发展，实时捕捉、AI（人工智能）、虚拟引擎、AR（增强现实）、VR（虚拟现实）等技术逐渐完善，特效制作手段也进一步迭代更新。

为了效果的精益求精和工艺流程的高效便捷，影视特效的发展历程一直伴随着制作手段的升级。在 1999 年的特效电影《黑客帝国》中，导演沃卓斯基姐妹为了能完美表现主角躲避子弹时的身形变化，开创性地使用了一套相机矩阵来完成拍摄。该方法是在空间内有规律地布置多台数码相机，通过计算机控制相机的曝光时机，最终将每张照片作为动态画面的一帧，如此便可 360°呈现某一时刻被拍摄物的整体状态，从而造成仿若时间静止的效果，因此也被称为"子弹时间"。（图 7-4）

图 7-4

图 7-4 《黑客帝国》中的"子弹时间"效果（左）和拍摄现场（右）

这类装置理念的灵感源自于美国南加州大学的计算机图形学教授保罗·德贝维奇。德贝维奇教授的主要研究领域为虚拟摄影技术,他成功开发了一套用于重建人物 CG(Computer Graphics,计算机图形)的灯光模拟技术。该装置通过计算机控制上百个 LED 灯光,让演员置身其中表演出相关的状态,然后通过不同的灯光模拟和采集,形成庞大的数据库,从而可以在 CG 场景中完美重建该演员在不同光线下的自然肌肤质感,实现 CG 人物和实拍景物的完美结合。此类技术被称为光台(Light Stage)技术。(图 7-5)它第一次完美应用于影视作品是在大卫·芬奇导演的《本杰明·巴顿奇事》,创作团队通过这套系统完美展现了知名演员布拉德·皮特从初生婴儿到老态龙钟时的样貌变化。

图 7-5

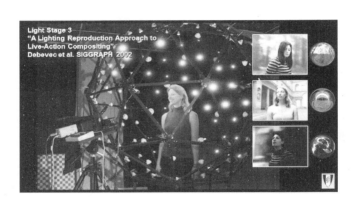

图 7-5 光台技术

阿方索·卡隆导演在拍摄《地心引力》时尝试使用光台技术去呈现在外太空漂浮的演员暴露于不同光线中的画面效果。与大卫·芬奇导演拍摄《本杰明·巴顿奇事》不同,阿方索·卡隆导演拍摄《地心引力》时不仅使用光台技术捕捉演员的面部信息,还采用了更为复杂的光箱(Light Box)技术。为了让演员有更好的表演状态,实际拍摄时使用了 180 万个 LED 灯将表演空间包围起来放映太空画面,演员如同置身于演唱会的巨型 LED 屏幕背景一般深深陷于表演场景之中。这类实现方式被称为光箱,也被认为是虚拟摄影的开端。

另一种常见的虚拟摄影方式,是由摄影师拿着与制作系统相连的协

同工作摄影机进行拍摄。这类摄影机和三维软件中的虚拟摄影机直接绑定，以动作捕捉系统配合三维软件，将穿戴特制衣服的演员的动作赋予三维软件中的虚拟角色，经由摄影师人为调度虚拟摄影机，通过实时渲染，将合成后的画面直接呈现于屏幕，使导演看到计算机实时生成的画面效果。电影《阿凡达》《钢铁侠》等都采用了此种方式进行虚拟拍摄制作。

在当下，两种虚拟摄影的方式慢慢合二为一，逐渐实现了流程化和规范化操作，被统称为虚拟制作（Virtual Production）。

随着游戏引擎的发展，虚拟摄影的工作逐渐使用游戏引擎替代三维软件。为了更便捷地完成实时化虚拟影像摄制，需要将提前摄制完成的虚拟背景投射在巨型 LED 屏幕上，继而结合动作捕捉系统，实时跟踪摄影机的位置，反求摄影机轨迹并协调调度背景进行位移、旋转等操作，即可完成一个特效镜头的拍摄。这种虚拟摄影方式极大地解决了常规特效镜头摄制的痛点，如蓝绿幕抠擦不干净的问题、灯光与特效背景的匹配问题、演员无实物表演的问题等。可以说，此类摄影方式改变了整个特效影片的摄制流程，使生产力得到空前的提高。

与现实制作的应用真人、在现实中实现布景、在现实中操作机器拍摄不同，虚拟摄影/制作由以下几个部分组成：① 真人演员/数字替身/虚拟角色；② 虚拟的场景；③ 应用虚拟摄影机；④ 在数字世界中进行虚拟创作。一般概念上的虚拟制作至少应用了其中一个或者几个部分的虚拟制作方式，其基础模块由虚拟摄影机/协同工作摄影机、表演捕捉、实时呈现画面的系统——实时引擎及 LED 屏幕等共同构成。

近年虚拟制作应用的典型案例有电影《狮子王》和美剧《曼达洛人》等。《狮子王》是由乔恩·费儒执导的一部全 CG 写实风格动画电影，它的制作公司 MPC（Moving Picture Company）首先使用 CG 技术制作了大部分三维模型资产，然后运用这些数字资产在计算机中创建虚拟化三维世界，并由戴着 VR 眼镜等设备的摄制组成员以真实摄影的方式在虚拟世界中完成创作，以此奠定镜头的基调。但这种操作存在一个问题，摄影师在使用 VR 手柄等设备进行创作时，很难采用常规摄影经验去掌控推、拉、摇、移等动作，虚拟设备不具备专业摄影设备类似的重量、阻

尼和手感，因此需要在三维空间中实现虚拟摄影机与现实世界摄影机的绑定，继而计算出比例关系，再由摄影组在片场操作常规摄影设备去完成虚拟 CG 世界的摄影工作。《狮子王》特效总监曾经说："我们的目标不是每个镜头都用电脑生成，而是在数字环境中去拍摄，就像是在一个真实片场中那样去拍摄每一个镜头。"最终这种看似"折腾"的做法，给影片带来了更好的真实感。真实摄影机拍摄往往伴随着运动顿挫、轻微摇晃等问题，这些由于操作问题导致的瑕疵却比"完美"的虚拟运镜要更为真实可信。

美剧《曼达洛人》是导演乔恩·费儒与工业光魔公司（ILM）合作的另一成果，它是集合 LED 屏幕、运动捕捉系统、UE4 虚拟引擎、VR 技术以及虚拟制作平台 StageCraft 的一个极具颠覆性的影视虚拟化制作案例。ILM 与技术伙伴 Fuse、Lux Machina、Profile Studios、NVIDIA 和 ARRI 一起研发了一个新的实时环绕舞台，在虚拟制作平台 StageCraft 和 UE4 平台实时交互的配合下，将虚拟视频制作技术和游戏引擎实时渲染整合在一起，完成摄像机内合成和现场特效。《曼达洛人》第一季中近 50% 的镜头都是采用这种新的方式完成拍摄。演员在 20 英尺（约 6.1 米）高，由 1326 个单独 LED 组成的 270 度半圆形的视频墙（包括天花板）前表演，表演空间直径达 75 英尺（约 23 米）。[①]（图 7-6）

图 7-6　美剧《曼达洛人》使用 LED 屏幕进行虚拟摄制

虚拟制作将实际场景与屏幕上的数字背景结合到一起。ILM 创建的 3D 环境在 LED 墙上实时交互

① 杨玉洁：《从〈奇幻森林〉到〈曼达洛人〉看虚拟制作的演化》，《影视制作》2020 年第 6 期。

播放，3D 环境根据摄像机角度显示照明效果并进行渲染，来自 LED 屏幕的交互光会照亮演员和舞台内的实际场景。拍摄过程中通过 NVIDIA GPU 支持的系统进行精确到像素的追踪，并对高分辨率的 3D 图像进行透视校正。实时的三维环境令人仿佛置身于一个遥远的星球之上，为作品提供了令人信服的场景效果。

影视特效经历了早期的特种拍摄技法时期、物理特效时期、数字化特效制作时期直到现在整体革新的虚拟制作时代，从梅里爱的《月球旅行记》到当下的《曼达洛人》，可以说影视技术的不断发展给予了艺术家们更广阔的舞台，让影视艺术可以随着艺术家们的思想尽情地起舞。影视一直是技术与艺术结合的产物，只有技术与艺术协同并进发展，才会有一部又一部的经典作品诞生！

思 考

虚拟制作的作用有哪些？

第二节　影视调色

当下，数字化调色已经在影视行业全面铺开，从院线电影到电视剧、广告、网络大电影、网剧，甚至个人影像作品，都开始有影视调色的参与。这一趋势的出现，不仅是因为观众视觉要求的提高，也和摄影设备的变革分不开。数字摄影机厂商为了获得更高的影像宽容度和更多色彩细节，提倡使用 Log（对数）模式进行影像记录。但 Log 模式的影像为了保留高宽容度和丰富细节，往往在色彩风貌上呈现出低饱和、低反差的灰调，导致这类影像并不适合直接作为成片使用，必须经过后期调色才能获得常规的色彩效果。

在影视创作门槛降低、吸引大量影视爱好者进行影像创作的同时，随着行业的发展，越来越多的准专业、消费级摄影设备开始具备调色功能，无疑使影视调色工作变得更为普及。2007 年苹果公司发布 Color 软件，一改 Baselight、Quantel 等动辄百万元的高端调色系统一统天下的局面，使影视调色逐渐成为小型影视工作室的工作流程之一。近些年 BMD 公司在收购了著名调色软件 DaVinci Resolve 以后开始推行其免费版本，为广大影视发烧友和爱好者学习、使用影视调色提供了便利。迄今为止，大到电影、电视剧，小到个人拍摄 Vlog（影像日志）视频、商业宣传片，调色都被视为标准制作流程中重要的一环。

数字调色主要流程分为套底（也称套对）、一级调色、二级调色、输出等步骤。套底是指剪辑师把剪辑完成的时间线输出为标准的 XML 或者 EDL 传递给调色系统，调色系统导入完成的时间线，并依据卷号、时码、文件名等元数据信息，链接上原始素材。同时剪辑师会给调色师一条成片小样作为参考，调色师在套底完成后需要比对参考小样进行核查，从而确保套底的正确性。在完成套底以后就进入调色阶段。目前绝大部分调色素材都是以 Log 模式拍摄，需要添加技术性转换 Lut 以将其恢复为正常颜色。Lut 全称为 Look up table，也就是色彩查找表，或称色彩查对表，它用于将画面中的色彩转换为另一种色彩。各个摄影机厂商的 Log 模式不尽相同，需要根据摄影机的型号和设置去选择不同的转换 Lut。除了这一类技术性 Lut 以外，还有一种 Lut，称为创意性 Lut，通过它可以赋予画面某种独特的色彩风格。调色师通常在初始阶段使用技术性 Lut 进行色彩还原，也会使用创意性 Lut 给画面打上一层色彩风格的"基底"，再进行后续的调色工作。调色部分一般又分为一级调色和二级调色。其中一级调色是指对画面的整体色彩进行修正和调整，修正拍摄时的色彩偏移，保证同场景画面色彩的一致性，同时又要赋予画面符合影片风格的影调。二级调色则是在一级调色的基础上，使用抠像、遮罩等工具对局部区域进行进一步修正和调整。

具体说来，调色师的主要工作内容包括以下几个部分。

一、修正拍摄时的色彩和曝光错误

由于数字化摄影的成本较低，拍摄时不像胶片时期那样严谨，加上数字摄影机的种类繁多，各家厂商都有自己的一套工作流程，因此常常会由于曝光控制和白平衡控制的失误，导致素材的曝光和色彩错误。通常此类错误需要调色师在后期进行纠正和校准。

二、使画面中的关键元素看起来正确

在拍摄中，影像风格的设计往往会以整体为主要考虑，例如在拍摄化妆品、食品等产品的广告时，除了产品特写镜头以外，其他常规镜头里，产品在画面中的比重并不是特别大，那么就很容易受到整体光线、道具甚至产品本身特性的影响，导致观感上产生差异。但是广告客户会希望产品总是呈现为观众所期望的样子。例如拍摄汉堡包时，也许整体氛围和灯光造型已经比较精美，但广告客户仍然会希望汉堡包可以呈现为饱满的橘黄色，以增加食欲，这个时候就需要调色师在后期调色阶段单独对汉堡包色彩进行修正和调整。尽管这并非真正还原"真实"，但是却让该产品看起来更加"正确"。

三、同场景镜头色彩匹配

多数影视项目的素材来源广泛，这些素材很可能在不同地点拍摄，拍摄周期可能是几天、几周甚至是几个月。尽管有专业灯光组和摄影组参与其中，但是同一场景的不同镜头仍经常会出现色彩和曝光不一致的情况。剪辑完成后通览时间线时，这些色彩和曝光不一致的问题得尤为突出。因此往往需要通过细致的色彩校正，对有色彩和曝光差异的镜头进行匹配，让观众觉得同一场景的镜头都拍摄于同一时间、同一地点。

四、创建色彩风格

调色不仅需要实现项目中每个镜头的色彩和对比度方面的校正，还需要通过巧妙的混合与调整去实现画面的氛围控制，从而创建富有创意的影像风格。影像风格是影视调色的主要目的，也是导演和摄影指导对调色师的厚望。他们希望通过调色师的经验、审美和技术操作进一步完善画面，以达到提升影像艺术水平的目的。

五、优化画面深度

摄影师的任务之一就是在二维平面中创建深度。在常用的调色软件中，这个任务可由调色师来参与和分担，但是立体电影制作留给调色师的发挥空间并不大。通常认为，颜色和对比度只有在二维场景中才会影响人眼对深度的感知，这个部分除了现场的灯光、美术外，还可以在后期调色中进行进一步的优化处理，例如增加或降低某一局部的反差来获得更好的画面深度。

六、控制图像质量

以广播播出为目的的项目通常要保证遵循质量控制（QC）指南，它规定了信号的"合法"限制，如最低黑电平、最大白电平，以及最小和最大的色度及复合 RGB 限制。为了确保节目可以用于广播，必须遵循相关播出标准。当节目进行编码以用于传输时，如果出现"非法"值，可能会引起播出问题。不同区域的 QC 标准不尽相同，一般需要提前检查，确认相关标准。

> **思　考**
>
> 数字技术的应用对影视特效产生了哪些积极的作用？在数字化时代，你认为影视特效还会有怎样的变革？AI、VR等先进技术还将如何助力影视特效？

小　结

1. 停机再拍是指先拍好一段影像后停止录制，对拍摄现场进行改造或改变演员表演后再重新开始录制。

2. 模型拍摄是指使用精致的、等比缩放的微缩模型来模拟拍摄现实中很难完成的场景内容。

3. 蒙版绘景是在一块大型透明玻璃上面画上精致逼真的场景后，将玻璃放置在摄影机前，以特殊的角度进行拍摄。

4. 数字特效的制作涉及模型制作、材质、灯光、渲染、合成等多个步骤。

5. CG中的光台技术是指通过计算机控制上百个LED灯光，并让演员置身其中表演出相关状态，然后通过不同的灯光模拟和采集，形成庞大的数据库，从而可以在CG场景中完美重建该演员在不同光线下的自然肌肤质感，实现CG人物和实拍景物的完美结合。

6. 虚拟摄影/制作由以下几个部分组成：① 真人演员/数字替身/虚拟角色；② 虚拟的场景；③ 应用虚拟摄影机；④ 在数字世界中进行虚拟创作。一般概念上的虚拟制作至少应用了其中一个或者几个部分的虚拟制作方式。

7. Lut全称是Look up table，也就是色彩查找表，或称色彩查对表，它用于将画面中的色彩转换为另一种色彩。

8. 当我们拍摄的素材是Log模式时，需要在调色时使用技术性Lut

对其色彩进行还原。

9. 调色一般分为一级调色和二级调色，其中一级调色是对色彩进行整体调整，二级调色是对色彩进行局部调整。

10. 调色师的主要工作内容有：修正拍摄时的色彩和曝光错误，使画面中的关键元素看起来正确，同场景镜头色彩匹配，创建色彩风格，优化画面深度，控制图像质量。

思考与练习

1. 举例说明哪些技巧属于传统特效范畴。
2. 举例说明虚拟制作的应用。
3. 什么是一级调色和二级调色？
4. 调色师的主要工作内容包括哪些？

本章拓展学习资源

19. 影视视效历史

20. 影视视效解析

21. 影视调色

本章测试题

第七章
在线测试题

第八章

影视终端技术

学习要求

1. 了解
- 影视的发行
- 视听终端显示技术的发展
2. 掌握
- 影视发行渠道
- 电影发行传输方式
3. 应用
- 影视内容如何选择视听终端类型播映

第一节 影视的发行

时至今日,数字技术已经贯穿于整个影视摄制流程。与传统介质(磁带、胶片)相比较,数字影像产品最大的不同是拍摄和播映的介质不同。传统介质发行是将磁带送到电视台,把胶片运送到电影院,而数字技术背景下的影视产品发行,就牵涉到网络、信息、传输等与传统发行模式完全不同的领域。要建立新的发行模式,需要从业者看清未来数字影视产品的发展趋势,在数字化时代提高对发行终端的控制能力和对影

像产品受众的引导能力,从而建立新的数字影像产品发行模式。因此,作为数字影视行业的从业者,必须了解传统介质的发行模式,认真学习数字技术相关知识,了解数字影像技术指标,掌握相关宣发策略等,从中找寻与传统发行模式相关联的部分进行整合,从而基于数字发行模式来完成数字影像产品的技术设置。

一、影视发行

(一)影视发行的定义

一般认为,影视发行是把影像产品发送到终端的过程。

在计划经济时期的传统发行模式中,电视剧发行是由片方将磁带送到各个电视台,由电视台进行播出,而电影发行是由发行公司将胶片拷贝送到电影院,在电影院进行放映。这个流程只是一个运送的过程,好比食品出厂后由货车、火车、轮船等交通工具运送到各个城市商场的物流过程,是单一起点到单一终点的多线流程。尤其在没有卫星频道和频道专业化进程的时代,电视剧只能一家一家地发行至各个电视台,而电影则是由发行公司将胶片拷贝下发到各省市电影公司,由省市公司下发到影院进行放映。

影视产品数字化的日益完善,使得发行概念脱离了物流范畴,成为集影视项目策划、营销、宣传、发行于一体的概念。在市场经济体系下,发行作为影视产品进入市场的途径,有着重要的作用。电视剧首播在哪个卫星频道,卫星频道播出后,后续在哪些地面频道播出,以及何时进入网络发行等,都是发行的工作范围。现在的发行工作者,早已经不再是骑着单车在两家影院间传递胶片拷贝的"运送员"了。

纵观电影产业"制片-发行-放映"的完整链条,发行作为连接制片与放映的中间环节,直接影响着一部影片的收益。发行是影像产品在策划、制作完成后的首要环节,是将影像产品传送给市场的第一步。如果发行环节出现失误,不论影像产品的艺术性、观赏性有多好,都将沦

为空谈。

(二) 电影发行

就电影而言，电影发行环节在整个电影产业链条中主要承担着三种主要责任：第一是与制片方和放映方洽谈与结算；第二是负责拷贝的调度与发放；第三是承担影片的宣传推广工作。

传统的电影发行工作流程大致为：首先，联系上游制片方，挑选有市场潜力的影片发行，并与制片方和放映方协商洽谈具体的分账比例；其次，联系下游放映方，将挑选的影片尽可能多地发行到院线影院去放映，并安排好场次、档期和拷贝；最后，在影片上映前，做好营销宣传工作，让影片有一定的知名度。

在"互联网＋"时代，传统的电影发行工作出现了重大变革。首先，在线票务平台的出现，"互联网＋院线"的组合，让电影发行互联网化，院线、影院、影片等的信息逐步线上化；其次，电影发行互联网化之后，分账原则较之前也出现了一些变革，电商"票补"以各种形式出现；再次，网络院线的出现，使得电影发行出现了新窗口；最后，众筹平台和微博、微信平台等宣传平台成为电影发行的有力工具。

二、影视发行的渠道

影视的发行渠道可以分为四类，分别是：院线、电视、网络平台和特殊渠道。

(一) 院线渠道

传统胶片电影时期，院线渠道发行的只能是胶片电影。影院全面数字化升级后，院线渠道除了是数字电影首选的渠道外，也将纪录片、演唱会、大型活动和体育赛事直播纳为座上宾，例如近几年发行的纪录片《我们诞生在中国》和中华人民共和国成立70周年庆祝活动的直播等，

都曾在院线登上大银幕。

(二) 电视渠道

广受欢迎的电视同样是影视发行的一大渠道。电视频道中通常有各种类型的节目，不论是新闻、访谈，还是综艺、电视剧，不论是电视台自己制作的，还是外购版权的，都由电视台按计划时间段进行播出。随着胶转磁技术、胶转数技术以及数字化的发展，观众在电视上也能看到电影、纪录片等。在国内，除了全国都能收看的中央六台电影频道外，很多上星电视台以及地方电视台都设有播放电影的专门频道。

胶转磁技术就是将胶片影像转换为录像磁带的技术的简称。胶转数技术则是指将胶片影像转换成数字影像的技术的简称。

这两种技术其实都是为了将胶片电影发行至电视或其他渠道。在转换过程中，需要一台胶片扫描仪才能实现转换目的。（图8-1）

图8-1　胶片扫描仪

(三) 网络平台渠道

随着互联网的发展，在院线、电视这两大渠道以外，网络视频平台成为影视发行的第三大渠道。目前，国内主流网络视频平台有腾讯、爱奇艺、优酷、哔哩哔哩等。从电视剧到综艺、电影，各种类型的影视节目都可以利用网络视频平台来进行投放。

(四) 特殊渠道

农村流动放映是我国特有的影视发行方式，它是为了丰富农村人民的精神文化生活而建立的一种服务于基层群众的文化娱乐活动。影视作

品可以通过中影新农村数字电影发行有限公司或电影数字节目管理中心发行到农村流动放映渠道中。此外，VCD（Video Compact Disc，影音光盘）、DVD（Digital Video Disc，数字视频光盘）或者 BD-DVD（Blu-ray Disc，蓝光光盘）等家庭影音娱乐渠道都在风靡过一段时间后陷入低迷。国外影视作品以发行蓝光光盘较常见，一般用于家庭影院等高质量的播放。

随着数字化的发展，不论影视节目内容是电影、剧集还是直播节目，都可以实现多个渠道的同步发行。这种多元化的渠道融合发行，为影视创作者带来更多的机遇，也提出更大的挑战。

讨 论

查询资料，讨论分析同一影视作品在不同发行平台上播映会受到什么因素的影响，发行效果有何区别。

三、电影发行的传输方式

很长一段时间内，电影以胶片的形式拍摄、放映。导演带领团队完成电影成片后，就可以交给洗印厂，开始印发行拷贝。剧组交给洗印厂的电影胶片我们称之为底片母本。在母本基础上复制几份拷贝后，一般需要妥善存储母本，之后用复制出的拷贝进行翻底、翻正等工序，再复制出几百份正片，这就是将要送到影院的放映拷贝。胶片时代的放映拷贝是实实在在的多卷胶片，一部电影胶片一般重达几十到上百公斤，一些宽银幕超级大片甚至重达几百公斤。沉重的胶片拷贝需要通过火车、飞机或者汽车运送到各地影院甚至是农村放映点，运输非常不便，这种发行方式耗费的成本也比较高。

随着技术的发展，数字化逐渐融入制作的全流程中，数字电影拷贝

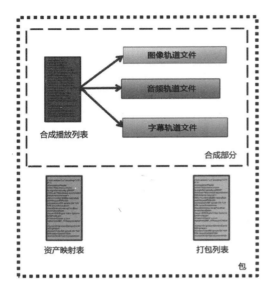

图 8-2　DCP 部分结构图

（DCP，Digital Cinema Package）已经成为趋势。DCP 其实是一种特殊格式的数字文件，与我们常用的 MP4、AVI 这类视频格式不太一样。DCP 主要包括两部分文件，一部分为节目内容文件，包括数字电影图像、音频和字幕等，另一部分为打包信息文件，包括合成播放列表（CPL，Composition Play list）、打包列表（PKL，Packing List）、资产映射表（Asset Map）、密钥传递信息（KDM，Key Delivery Message）和卷索引（Volume Index）等。其部分结构如图 8-2 所示。

CPL 是一个复合列表，对数字电影合成体中各个部分的播放方式加以定义。它由电影内容的创作者在后期处理阶段创建而成。CPL 采用 XML 文件格式，包含以下信息：该电影内容的基本信息、图像轨道信息、音频及字幕轨道信息，有的还需要数字签名和数字认证。其中电影内容的基本信息包括内容标题、内容类别、内容版本、使用的语言、图像格式、音频格式等。

PKL 是一个资产清单，列举了 DCP 中所有的资产，包括 CPL、图像文件、声音文件、字幕文件等，还包含唯一标识符（UUID，Universal Unique Identifier）、包标识、文件类型、大小等，并且为可追踪的、无错的递送提供所需信息。它的主要目标是对版权的保护，提供了发行商的数字签名，允许接收者校验打包列表和所附文件的完整性。PKL 采用 XML 文件格式，可为多个 DCP 创建关联。如果某个文件被多个 DCP 引用，该文件可仅包含于一个 DCP 中，其他 DCP 可通过 PKL 找到包含该文件的 DCP，进而引用该文件。

资产映射表提供了 PKL 中的 UUID 与文件实际存储位置间的映射。

一个资产映射表可以包含多个 DCP，但是不可以包含一个 DCP 的一部分。换言之，一个 DCP 不能拥有多个资产映射表。

KDM 由美国电影电视工程师协会数字电影技术委员会定义，是一种基于 ETM（Extra-Theater Message，影院外部消息）的 XML 格式文件，是负责传送密钥信息的文件。它主要包含三类信息：内容解密密钥、密钥的有效期、TDL（Trusted Device List，受信设备列表）即经授权的合法设备的列表。加密的影片，在打包后生成加密的影片内容及其密钥。密钥再次加密处理后与其他相关信息一起，经数字签名之后形成 KDM，发行方再针对各个影院制作子密钥，发送给影院。影院只有在接收到 KDM 之后才能对影片进行解密和播放。

目前，将电影发行到影院的传输方式主要有三种，分别是：硬盘物流、卫星传输和光纤网络传输。

（一）硬盘物流方式

以硬盘等物理媒介作为发行载体来传输，技术可靠性较高，是当前数字电影拷贝传输的主流方式。硬盘传输方式属于物流传输，不依赖于信息时代的网络基础设施。发行公司会根据发行的需要，通过快递将硬盘送到全国的影院，影院收到硬盘后将 DCP 上载，然后再将放映密钥上传，数字服务器或者放映机才能实现正常放映。不同的 DCP 由于片长、画质的不同，所需要的硬盘容量也不一样。这种传输方式通常发行成本比较高，除了快递运输的成本，硬盘本身的成本也相当高。可试着简单计算一下，我国目前大概有 1 万多个影院，一部电影要发到全国所有影院，需要至少 1 万块硬盘，按一块硬盘 300 元计算，就需要 300 万元。这样粗略一算，可以发现，仅仅是硬盘的成本就已经相当之高了。虽然这些硬盘可以反复使用，但在运输过程和使用过程中，还是会有大量的损坏情况发生。除此之外，硬盘物流的传输方式还存在传输时间长、偏远地区不易到达等缺点。

（二）卫星传输方式

卫星传输是指影院利用专门的卫星接收设备接收并下载片源方传来的数字电影拷贝。从这个定义中，我们可以了解到，要用这种方式传输，需要具备一定的条件：① 需要租用卫星信道；② 影院端必须安装卫星接收设备；③ 发行端需要有卫星发射平台。同时满足这三个条件，才能实现卫星传输。

和硬盘物流传输不同，卫星传输不是单点对单点的传输，而是一点对多点的传输。它可以向遍布全国各地的影院同时进行传输，同时对影院的地域分布没有太大的要求，传输范围比较广，偏远山区也可以到达。不仅如此，除了租用卫星信道的成本以外，卫星传输不会因为发行影院数量的增多而增加发行成本。考虑到硬盘系统等传输接口的瓶颈，目前卫星传输的实际速度可达每秒 90 M，一部 200 G 左右的影片只需约 5 个小时即可完成传输。对比平均 5 天左右的硬盘物流传输周期，卫星传输方式大大减少了传输时间。虽然卫星信道的租赁费用并不便宜，但由于政策利好，目前国内基本可以用公益免费形式完成传输。为了鼓励电影发展，国家还成立了专门机构负责卫星传输的运营。

卫星传输具有覆盖区域广、传输速度快、可实现一对多等优点，有利于数字影院开展节目直播和转播等增值业务，成为数字电影传输的重要手段，目前在全球已经得到一定程度的应用。但这种传输方式需要影院安装卫星接收设备，传输需要占用较多的卫星资源，所以运营成本相对较高，另外节目传输也易受到天气等因素的影响。

（三）光纤网络传输方式

光纤网络传输具有传输速度快、带宽充足、损耗低、可靠性高等优点。以光纤为传输工具，利用基于 VPN（虚拟专用网）技术的高速光纤传输网进行数字电影传输，是符合未来发展趋势的，将成为数字电影传输的重要手段。

现在一般用户的家庭网络带宽都可以达到 100 M 至 200 M，若使用

200 M 的带宽来传输一部 200 G 的数字电影包，只需花费 2 个多小时。从传输时间上来看，目前网络传输比硬盘物流传输、卫星传输都要快很多。但要真正实现光纤网络传输，首先是对全国光纤网络的普及范围以及带宽水平有要求，目前多个城市的网络带宽远远没有达到标准。此外，还需要深入考虑数据从中央服务器发送到各影院终端时服务器的并发压力。铺设电影传输的专用网络已属必然，但铺设的设备费用以及网络租赁费用却不比卫星传输所需的卫星信道租赁费用低。因此，目前这种传输方式在国内还没有大规模用于电影的发行。随着未来网络技术的发展，这种传输方式势必得到普及。

目前影院渠道发行的三种传输方式中，最常见的就是通过硬盘拷贝、物流传输的方式将数字电影拷贝送到各大影院。这种传输方式不需要购置专业设备，相对其他方式操作简单。卫星传输方式在我国也已经实现，这种方式目前在国内尚属公益免费使用阶段，也是一种很好的选择。虽然网络光纤传输在我国还未能普及，但随着科技的不断进步，终将得到广泛运用。这三种传输方式各有其优势，未来在很长一段时间内会以相互补充的方式共存。

思　考

既然网络视频平台能够播放一切影视内容，为什么还需要影院和电视这些渠道呢？它们存在的必要性体现在哪里？

第二节　视听终端技术

目前，视听内容已实现全面数字化。视听终端可分为以下三类：影院终端、电视终端、消费电子显示终端。这三类视听终端所运用的具体显示技术不尽相同。

一、影院终端

现阶段的数字影院系统主要由影院管理系统（TMS，Theater Management Systems）进行统一管理。每个影厅都有媒体模块（MB，Media Block，即数字影院服务器）、投影系统（Projection System）、还音系统（Audio System）、银幕自动化系统（Screen Automation System）、银幕管理系统（SMS，Screen Management System）。

目前市面上流行着多个描述影院或者影厅的名词，如 IMAX、中国巨幕、杜比影院、杜比全景声、激光厅、3D、4D、4K 等。面对这些标识，大部分人"知其然不知其所以然"，其实这些名词有些指向技术，而有些指向品牌。比如 4K 就是分辨率的技术指标，而 IMAX、杜比则是品牌。

当前国内影院基本都已达到 2K 的放映标准，也出现了不少优质高端影厅，可将其统称为 PLF（Premium Large Format，优质巨幕格式）影厅，目前 PLF 影厅的画面分辨率可以达到 4K。当然，衡量影院的标准不限于画面分辨率这一个技术指标，还应包括画面亮度、对比度、色彩以及声音再现等。现在的数字影院基本都能兼容 3D 立体电影的放映，而 4D 动感电影也从游乐场、科技馆放映逐渐向影院普及。较之于 3D，4D 其实就是在 3D 电影三维的基础上增加了一个身体感知的维度，该维度通过特殊座椅和其他附加设备来实现。

下面分别介绍几种优质高端影厅及其主要特点。

（一）IMAX

IMAX 一词由"image"和"maximum"组合并缩写而成，意为最大的影像。加拿大 IMAX 公司在 1970 年推出了一种称为 IMAX 的巨幕系统，银幕大小一般可达到宽 22 米、高 16 米。在胶片时代，为保证电影在大

银幕上放映时画面质量不降低，IMAX 电影采用了比常规电影更大的胶片进行拍摄和放映，画幅能够达到常规画面的 10 倍大。

进入数字时代后，IMAX 公司先后推出了数字氙灯、激光放映系统。现在去影院看到的大多数 IMAX 影厅都是激光厅，不少 IMAX 影厅已经升级为 4K 双机激光放映系统和 12 声道音响系统。相对于氙灯放映，激光放映有很多优点。比如它可以支持高亮度放映，因此在激光放映模式下观看 3D 立体电影时不再有画面偏暗的感受；激光光源支持更广色域，画面的色彩表现层次更加丰富；激光光源比传统氙灯光源输出要稳定，使用寿命更长。这些优势都给观众带来了更好的观影体验。除了画面效果，IMAX 影厅的声音也比普通影厅更加细腻和震撼。IMAX 影厅里有激光校准的扬声器，通过精准定位，可以让观众感受到每种声音的细节和层次。（图 8-3）

图 8-3　IMAX 徽标

（二）中国巨幕

中国巨幕是我国原创的高端巨幕品牌。从技术上来说，中国巨幕和 IMAX 类似，同样有着很高的设备技术标准和工艺设计指标。例如：它拥有自主研发的图像优化系统，该优化系统不仅可对每一帧图像的颜色、反差、亮度、锐化、均匀度、双机重合度等参数进行采集、分析和自动调整，还可以实时对双机放映系统的亮度、图像误差等数据进行校准；它还可以根据影院的实际需求提供灵活的沉浸式声音系统解决方案。（图 8-4）

图 8-4　中国巨幕徽标

（三）杜比影院

杜比影院由杜比视界、杜比全景声以及整体影厅设计三部分组成。在画面上，杜比影院采用杜比视界的 4K 双机全激光放映系统，支持高帧率和高动态范围，让画面亮部更亮、暗部更暗，对比度非常大，使得画面色彩呈现出更为丰富的层次关系。在音效上，杜比影院采用杜比全景声，它最多可以容纳 64 个音箱，是一种基于声音对象模拟现实场景的音频技术。采用杜比全景声技术，声音可在整个影厅的三维空间内任意移动，让观众感受到的影片声音效果更加流畅、真实，让观众仿佛正身处于影片环境当中，这正是杜比全景声最具独特魅力之处。此外，杜比影院的整体影厅设计充分参考了人体工程学和心理学的相关指标，使身处其中的观众更加具有沉浸体验感。（图 8-5）

图 8-5　杜比影院徽标

（四）CINITY

CINITY 影院系统是华夏电影发行有限责任公司旗下的高格式电影放映系统，它是综合运用 4K、3D、高亮度、高帧率、高动态范围、广色域和沉浸式声音等电影放映领域新技术的新兴影院系统。截至 2019 年年底，CINITY 影院系统正式入驻了全国 37 家影城，覆盖了北、上、广、深等一线城市和杭州、成都等二线重点票仓城市以及部分三、四线城市。

2019 年上映的《双子杀手》采用了高规格技术标准进行拍摄制作，CINITY 影厅是当时唯一能实现 4K、3D、120 帧、高亮度、高动态范围、广色域、沉浸式声音最高版本的影院系统。CINITY 影院系统还推出了"CINITY 电影实验室"，由李安导演出任该实验室顾问。其实验项目涵盖高技术格式电影的前期拍摄、后期制作，探索高技术格式电影的特殊制

作技术和创作手法，以促进电影产业链的整体升级。（图 8-6）

图 8-6　CINITY 徽标（左）、《双子杀手》首映现场（右）

思　考

查询资料，对比《双子杀手》在普通影院和 CINITY 影院上映后评价的差异。

二、电视终端

电视显示技术要从传统的 CRT 显像管技术说起。CRT 显像管的发明不仅为电视的发展奠定了基础，可以说也为人类文明的发展做出了巨大贡献。CRT 显像管的发明不能归功于某个人或某个国家，从 1883 年尼普柯夫第一次尝试传输图像，到 1923 年电子束扫描式显像管发明，直至 1925 年第一台机械式电视机的试播，这个过程中包含了多国科学家的不懈努力。此后，1939 年，第一台黑白电视机诞生，1951 年，三枪荫罩式彩色显像管发明。虽然 CRT 显像管电视如今正在慢慢地从人们的视线中消失，但它是 20 世纪 90 年代应用最广泛的显示器之一，在电视显示技术发展史上占有重要地位。

根据电视显示技术的不同，可以将电视分为 CRT 电视、背投电视、等离子电视、LCD 电视、OLED 电视等几类。

（一）CRT 电视

CRT 显示技术即采用阴极射线管（Cathode Ray Tube）的显示技术。经典的 CRT 显像管使用电子枪发射高速电子，以垂直和水平的偏转线圈控制高速电子的偏转角度，最后高速电子击打屏幕上的磷光物质使其发光，其间通过电压来调节电子束的功率，就会在屏幕上造成明暗不同的光点，形成各种图案和文字。

彩色显像管屏幕上的每一个像素点都由红、绿、蓝三种涂料组合而成，由三束电子束分别激活这三种颜色的磷光涂料，以不同强度的电子束调节三种颜色的明暗程度，就可得到所需的颜色。简单地说，就是利用电子枪发射的电子束激活红、绿、蓝三原色的材料来绘制电视显示的每一个像素点。

图 8-7　CRT 电视

CRT 电视的优点主要有亮度高、对比度好、色彩鲜明、观看视角大等。但电视屏幕易碎，难以维护和保养，体积很难薄型化和轻型化，因此随着时代的发展，CRT 电视不再能满足大众的需求，被时代淘汰。（图 8-7）

（二）背投电视

背投电视就是背后投影的电视，是一种借投影和反射原理，将屏幕和投影系统置于一体的电视显示系统。背投显示系统的英文全称为 Rear Projection Display System，其成像原理是采用高能量、高发光效率的微电子束投射管作为光源，三基色光束受到色度和亮度信号的调制，经一系列的聚焦、放大，然后投影在屏幕上形成画面。

背投电视的出现满足了人们对电视"屏幕更大、画面更清晰、体型更小"的要求，不过这种显示方式的缺点也很明显：背投技术成本高，维修费用昂贵，使用寿命不长，无法满足普通家庭的需要。因此

背投电视并没有得到真正普及，最终昙花一现。(图 8-8)

(三) 等离子电视

进入 21 世纪以来，平板电视逐渐发展起来。平板电视从显示原理上可以分为等离子电视和液晶电视。

等离子电视全称是 Plasma Display Panel。它是在两张超薄的玻璃板之间注入混合气体并施加电压，利用荧光粉发光成像的设备。等离子电视与 CRT 电视相比，具有分辨率高、屏幕大、超薄、色彩丰富鲜艳等特点，与液晶电视相比，具有亮度高、对比度高、可视角度大、颜色鲜艳和接口丰富等特点。(图 8-9)

图 8-8　背投电视

图 8-9　等离子电视

松下电器曾被称为"等离子之父"，松下电器的等离子面板占据了全球等离子面板市场的绝大部分份额。然而，因为松下公司的技术封闭策略，等离子技术的一些致命缺点一直没能解决。经过几年的使用，比相同尺寸的液晶电视贵出一倍的等离子电视广泛出现"烧屏"现象，影像在屏幕上留下不可恢复的损伤。这不仅暴露了等离子的技术缺陷，也彻底摧毁了等离子电视与液晶电视争抢市场的筹码，从此液晶电视一路直上，成为电视显示技术的霸主。

(四) 液晶电视

液晶是一种介于固态和液态之间的物质，是具有规则性分子排列的有机化合物，如果受热会呈现为透明的液体状态，冷却则会呈现为结晶

颗粒的混浊固体状态。正是由于这种特性，它被称之为液晶。

液晶显示器又称为 LCD（Liquid Crystal Display）。LCD 的构造是在两片平行的玻璃基板当中放置液晶盒，下玻璃基板上设置 TFT（Thin Film Transistor，薄膜晶体管），上玻璃基板上设置彩色滤光片，通过 TFT 上的信号与电压改变来控制液晶分子的转动方向，从而实现控制每个像素点偏振光出射与否，以达到显示目的。

按照背光源的不同，LCD 可以分为 CCFL 和 LED 两种：

CCFL 是指用冷阴极荧光灯管（Cold Cathode Fluorescent Lamp）作为背光光源的 LCD。CCFL 的优势是色彩表现好，不足在于功耗较高。

LED 指用发光二极管（Light-Emitting Diode）作为背光光源的 LCD，通常意义上指 WLED（White-LED）。LED 的优势是体积小、功耗低，因此用 LED 作为背光源，可以在兼顾轻薄的同时达到较高的亮度。其不足主要是色彩表现比 CCFL 差。

LCD 的总体优点在于功耗低、小巧精致、无电磁辐射、不刺激人眼、寿命长等。因此 21 世纪以来，LCD 已经成为电视机的主流显示技术，价格也已经下降了很多，得到了充分的普及。（图 8-10）

图 8-10 液晶电视

（五）OLED 电视

OLED 即 Organic Light-Emitting Diode（有机发光二极管）。OLED 显示屏幕可视角度很大，屏幕由有电流通过时能够发光的有机材料组成，使得电视机更为轻薄甚至可以弯曲。因此 OLED 电视具有自发光、广视角、对比度大、较低耗电、反应速度快等优点。

OLED 技术在消费电子设备（例如手机、MP3 等）领域应用较早，在电视行业进入较晚。2013 年 1 月，LG 电子首次发布 LG 曲面 OLED 电视，表明全球进入了大尺寸 OLED 时代。同年 9 月，LG 电子在北京召开

电视新品发布会，推出中国第一款 LG 曲面 OLED 电视，标志着中国的 OLED 电视时代正式来临。

OLED 技术自诞生以来已有一段时间，但做到 OLED 电视量产上市的企业却寥寥无几。作为新一代显示技术，OLED 的超广视角、高对比度等优势是普通 LCD 显示设备无法与之相比的。但是从市场来看，目前高昂的价格是阻碍 OLED 电视发展的首要因素。（图 8-11）

图 8-11　OLED 电视

（六）QLED 电视

QLED 即 Quantum Dot Light-Emitting Diode（量子点发光二极管）。它是介于液晶和 OLED 之间的一项背光控制显示技术，主要是通过蓝色 LED 光源照射量子点来激发红光及绿光，拥有节能省电、显示更稳定等特点。目前大屏幕的 QLED 电视屏幕已经实现量产，性价比较高，尤其是在 OLED 尚未普及的现阶段，QLED 成为电视机厂商的新宠。（图 8-12）

图 8-12　QLED 电视

三、消费电子显示终端

消费电子显示终端，例如智能手机屏幕等，如果按照材质来分，目前可分为两大类，一种是 LCD，另一种是 OLED。目前 LCD 显示屏普遍用于中低端手机，主要的供应商有日本的 JDI、夏普，韩国的 LG，国内的京东方、天马等。目前，LCD 显示屏占智能手机市场份

额的 60% 以上。而在中小尺寸的 OLED 中，三星的 AMOLED 面板占有 90% 以上的市场份额，目前市面上绝大多数的手机 OLED 屏都由三星供货，如苹果、华为等。

数字内容的发展其实已经将不同播映终端联系得更为紧密，大到影院，小到手机，不同平台之间的相互融合发展是当下这个时代的重要特征。"大屏"＋"小屏"实现了数字内容的共享融通，做到你中有我、我中有你。这种相互交融、共同发展的方式，使得影视行业的发展稳步前进、更加繁荣。

小　　结

1. 影视发行是把影像产品发送到终端的过程。

2. 电影发行环节在整个电影产业链条中主要承担着三种主要责任：第一是与制片方和放映方洽谈与结算；第二是负责拷贝的调度与发放；第三是承担影片的宣传推广工作。

3. 影视的发行渠道可以分为四类，分别是：院线、电视、网络平台和特殊渠道。

4. 胶转磁技术就是将胶片影像转换为录像磁带的技术的简称。

5. 胶转数技术是将胶片影像转换成数字影像的技术的简称。

6. DCP 主要包括两部分文件，一部分为节目内容文件，包括数字电影图像、音频和字幕等，另一部分为打包信息文件，包括合成播放列表（CPL）、打包列表（PKL）、资产映射表（Asset Map）、密钥传递信息（KDM）和卷索引（Volume Index）等。

7. 目前，将电影发行到影院的传输方式主要有三种，分别是：硬盘物流、卫星传输和光纤网络传输。

8. 卫星传输发行方式的优势是覆盖区域广、传输速度快、可实现一对多等，并且有利于数字影院开展节目直播和转播等增值业务。

9. 视听终端可分为以下三类：影院终端、电视终端、消费电子显示终端。

10. 现阶段的数字影院系统主要由影院管理系统（TMS）进行统一管理。每个影厅都有媒体模块（MB）、投影系统（Projection System）、还音系统（Audio System）、银幕自动化系统（Screen Automation System）、银幕管理系统（SMS）。

思考与练习

1. 电影的发行环节要做哪些工作？
2. 数字电影拷贝由哪些部分组成？
3. 卫星传输的发行方式有哪些优势？
4. 按显示技术分，电视主要有哪些种类？

本章拓展学习资源

22. 影院技术基础

23. 影视的发行渠道

24. 影院发行的传输方式

本章测试题

第八章在线测试题

第九章

新技术与影视摄制一体化

> **学习要求**
>
> 1. 了解
> - VR/AR 技术、5G 技术、AI 技术、云计算技术
> - 影视摄制一体化新趋势
> - 新技术带来的新挑战
> 2. 掌握
> - 5G 技术应用于广播影视的传播推广
> - AI 技术应用于影视传播和用户体验
> - 影视摄制一体化新形态类型
> 3. 应用
> - VR/AR 技术在影视摄制中的运用
> - 5G 技术应用于广播影视的摄制生产
> - AI 技术应用于影视摄制
> - 云计算技术应用于影视摄制

科技创新对影视摄制的影响是无处不在的,影视摄制创作过程中的每一个环节都可能发生革命性的变化,从而产生新的影像语言并形成新的表现形式。近年来,影视摄制新技术经历了从数字技术、网络技术到人工智能技术的代际演变。这三大技术体系互相兼容,将影视摄制技术从传统时代一步步推进到新时代。

数字化影视摄制新技术依赖的核心技术主要是数字图像生成技术，也即第七章曾提过的 CG 技术。数字图像生成技术可以用来创造在实际拍摄中无法创造或难以实现的影像。乔治·卢卡斯创立的工业光魔公司为 CG 技术介入电影工业起到极大推进作用。以 1993 年上映的《侏罗纪公园》为开端，数字图像生成技术进入高速发展阶段。到现在，绝大多数影像作品都使用了数字图像生成技术制作画面。

以数字技术为基石，网络技术和人工智能技术的介入进一步提高了影视摄制的科技含量。VR、AR、5G、AI、云计算技术等纷纷应用于影视摄制领域，带来了影视摄制行业的新面貌。

第一节　新技术介入影视摄制

一、VR/AR 技术及其影视应用

（一）VR/AR 技术

1. 定义

所谓 VR（Virtual Reality）/AR（Augmented Reality）技术是以计算机技术为核心，利用三维图形生成技术、多传感交互技术以及高分辨率显示技术，通过多种传感设备构建一种逼真的虚拟环境，让用户在视觉、听觉、触觉甚至味觉的全方位体验下，产生身临其境的体验和感受，并能够与环境对象进行智能交互的三维空间再现技术。简而言之，VR/AR 技术就是人与计算机所生成的虚拟环境进行交互的技术手段。

当然，VR 和 AR 两者也有些区别，VR 意为虚拟现实技术，AR 意为增强现实技术，又称混合现实技术。相比较而言，VR 作为最终视觉呈现的技术，其生成性更强，它能强化虚拟空间中影像的创造；而 AR 作为图

像补充技术,其体验性更强,它能强化虚拟空间中影像的体验,将虚拟世界和现实世界进行实时叠加,将单纯的视觉观感提升为"立体式触感",实现良好的感官体验。

2. 特征

从 VR/AR 技术的定义可以看出,理想的 VR/AR 系统具有三个最为基本的特征,即沉浸性(Immersion)、交互性(Interaction)和构想性(Imagination),简称"3I"特征。"3I"特征就像三个顶点,构成了 VR/AR 技术三角形,由此带来的是对现实的虚拟感、沉浸感和娱乐感,使参与者能够沉浸于虚拟世界中并直观而自然地实时感知和交互。

3. 功能

运用 VR/AR 技术可以模拟生成逼真的视觉、听觉、触觉甚至味觉等一体化的虚拟环境,包括创作者和体验者在内的参与者借助必要的设备,以自然的方式与虚拟环境中的物体进行交互并相互影响,从而获得等同于真实环境的感受和体验。

VR/AR 技术已在多个领域应用,尤其以其影像化创造和体验的核心功能,在影视摄制领域获得了初步的成功。

4. 设备

VR/AR 技术的实施目前有专门的设备,智能手机也是其中一种。智能手机可以搭载关键的传感设备,包括用以跟踪头部、手部和肢体位置的三轴陀螺仪和运动感应器,以及用于立体画面展示的小型化高清屏和便携的高速处理器等。通过头戴式 VR 设备可以呈现 VR 内容。相比较而言,VR 设备要复杂于 AR 设备。

(二) VR/AR 技术的影视应用

VR/AR 技术的核心是将现实之中复杂的事物转变成虚拟影像,并为其加上良好的体验。其应用于影视摄制,可以消解传统影视摄制工作的困境。它可以创造出逼真的虚拟环境,增强影视作品的效果,并增加欣赏者的体验感。与此同时,该技术也推动着影视摄制和传播平台的整体

发展。毫无疑问，VR/AR 技术应用于影视作品摄制和传播，不仅可以节约时间与成本，还能解放影视摄制工作者的想象力，提升影视作品欣赏者的感知力。

1. VR 技术在影视摄制中的应用

（1）助力于摄制虚拟现实的影视作品

VR 技术是理想的视频摄制和游戏制作的工具。以 VR 技术为核心的影视引擎的实现，能给观众带来集刺激、烧脑、颠覆、惊叹于一身的体验。如芝加哥开放了世界上第一台大型的可供多人使用的 VR 娱乐系统，其主题是关于 3025 年的一场未来战争。近年来推出的 Oculus Rift 是一款为电子游戏设计的头戴式显示器，以 VR 技术为用户提供更好的体验。

（2）赋予纪实性作品更多的创作可能

VR 技术可以用来拍摄 360 度全方位视频画面，这些画面可以做到实时拼接并直接显示、传播，而不用像传统摄影必须通过后期的多图拼接才可显示、传播。2016 年 11 月，国际象棋世界锦标赛采用 VR 技术进行直播，被称为"世界上第一次 VR 体育竞赛直播"。

（3）实物场景虚拟可应用于多个领域

VR 技术在商业摄影领域有较好的运用，利用场景虚拟技术与 CG 建模技术设计出的商业广告已经广泛应用于高端产品的平面设计当中，如高端汽车广告等。在教育领域，借助于 VR 技术可以建立各种影视虚拟实验室，使学生能够在虚拟的学习环境中扮演一个角色，全身心地投入到学习中去。比如 VR 摄影训练项目可以帮助摄影师模拟真实的场景，摄影师可以在虚拟现场完成拍摄机位、运动轨迹的预设置，为实际拍摄打好基础。

2. VR/AR 技术在观影体验中的作用

（1）让影像接收者的身份和地位发生颠覆

可交互的 AR 技术，使得影视观赏者不仅可以选择场景中感兴趣的部分，还可以选择故事当中的支线剧情甚至时间线。以《夜班》为例，这部互动电影有 180 个岔路口供观众选择，7 个结局等着观众去打开，观众

可以在影院里面使用 App 进行选择，决定其叙事线。其突出价值是实现了作品本身的叙事与观赏者的简单交互，强化了观赏者的参与感。

（2）改变传统影视的播映方式

在 AR 技术营造的虚拟体验生态下，创作者可以只负责故事背景和规则的制定，根据真实人物创建 VR 模型取代演员，展开去中心化的历时性剧情。而观赏者将掌握更多的主动权，不再单纯接受作品或故事。观赏者除了选择跟踪哪条叙事线和场景（蒙太奇失效，剪辑的权力从创作者让渡给接收者），还可以自主选择观看的角度和景别范围（场面调度的权力从创作者让渡给接收者）。

因此，VR/AR 技术应用于影视摄制，在镜头语言上有极强的探索性，势必会对蒙太奇、长镜头等我们耳熟能详的当代镜头语言产生强烈冲击，从媒介上突破银幕空间和银幕时间的限制，与巴赞对"极限电影"的预言不谋而合。巴赞曾在《"完整电影"的神话》中假想了这样一种电影，由"一个要多长有多长、要多大有多大的单镜头构成"，并称之为"极限影片"。这种想象，契合了借助于 VR 技术实现的超时空电影。它改变了传统电影所依托的银幕空间和银幕时间，创造出全新的时空观——更为开放的三维空间和更为自由的流动时间。VR 技术催生的超时空影像环境，在叙事层面彻底颠覆了传统影视因果相连的情节链模式，进一步消解了传统影视叙事模式，开启了更为多元化的观影体验，为未来的影视摄制创作带来更多的可能性。（图 9-1、图 9-2）

图 9-1

图 9-2

图 9-1　VR 技术

图 9-2　AR 技术

> **思 考**
>
> 请根据具体案例讨论 VR/AR 技术在影视摄制中的应用。

二、5G 技术及其影视应用

(一) 5G 技术

1. 定义

5G 技术是第五代移动通信技术的简称,是具备智能性、广泛性、融合性的绿色节能网络通信技术。根据 5G 技术所确定的关键能力指标,相较于 4G 网络来说其吞吐量增加了 10 倍,延时为原来的 1/10,传输容量增加 100 倍。5G 技术在真正意义上实现了技术与人、技术与物、物与人之间的紧密结合。

2. 特征

5G 技术具有高带宽、低延迟、低成本、大容量、大规模连接等特征。

3. 功能

5G 网络惊人的提速恰好适配了 VR 和 AR 对网络的敏感性,虚拟场景和现实场景可得到完美融合。在 5G 技术支撑下,以虚拟现实为代表的全新媒体业务将迎来爆发式增长。

5G 网络至少能支撑以下六大媒体应用场景:超高保真影视纪实新闻摄制传播、现场实时体验、用户自制内容与机器自动生成内容上传、沉浸式与集成型影视摄制传播、协作式影视内容生产、协作式网络游戏制作传播等。

5G 技术的普及推广,为移动视频、超高清视频、VR 技术、AR 技术等领域提供了更好的网络支撑条件,促使各种视频、音频业务量呈现爆

炸式增长态势。5G 技术应用于影视，其最大的功能是改变了影视摄制生产和传播推广的生态环境。

（二）5G 技术的影视应用

1. 5G 技术在影视摄制中的应用

（1）提升远程摄制和传输技术

5G 技术的应用，使得影视拍摄者可以借助多个 5G 数据链路，几乎没有延迟地将高像素影视、图片素材传输至制播团队和平台，使得多点同时拍摄成为可能，从而有效地缩短了影视作品的摄制周期。随着技术的不断创新，5G 技术的发展会改变整个影视创作进程。例如 2019 年全国两会期间，央视使用 4K 超高清摄像机、中兴 5G 手机、视频转换盒等完美实现了"5G＋4K"的移动摄制直播。2020 年，新华社客户端通过 5G＋卫星传输及 8K 技术，首次实现了全国两会的 8K 全链条实况直播。

（2）全线升级影视制作水准

因为 5G 网络的高带宽、低延时等特点，在"5G＋4K"直播场景下，影视图像拥有清晰细腻、连贯流畅、色彩饱和逼真等特点。2020 年 5 月，新华社 5G 全息异地同屏系列访谈的主持人邀请到远隔千里的嘉宾，通过 5G 全息互动技术上演了"真实面对面"采访。在 5G 网络下，全息成像画面不再需要提前录制，真人大小的影像实时传送至异地演播间，受访者与采访者的表情、语音、动作等都可实时呈现，二者的实时互动效果自然，开创了 5G 时代远程同屏访谈的先河。（图 9-3）

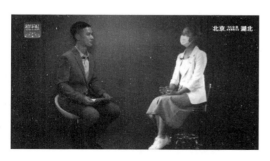

图 9-3　2020 年新华社 5G 全息异地访谈

值得期待的是，5G 技术极大推进了应用场景的开发，成为我国多地高新视频产业发展的重要导向。除了影视动作捕捉高新视频技术、

全息成像技术外，沉浸式光影体验、立体魔方显示、虚拟现实演播等正纷纷实现场景化落地。

（3）实现开放的影像内容生产

5G技术能让更多人突破影视摄制作为"精英"专利的桎梏，使更多摄制者通过高速信息传输渠道脱颖而出，拥有独立影像创作的可能。

同时，5G技术可以加强视听新媒体（短视频、自媒体、网络直播等）与传统影视之间的摄制关联，突破影像生产与传播路径及形式的限制，帮助实现即时互动的开放式的影像内容生产。

2. 5G技术在影视传播中的应用

（1）提升转播速度，推进媒体产品研发

5G技术的高带宽、低延时，使得移动数字高清转播速度的提升成为可能。随着"5G+4K"以及"5G+8K"移动直播的常态化，移动端产品的打造将进一步强化，各种移动端数字高清直播和转播产品类型将层出不穷。

（2）强化多屏融合，提供实时互动

在5G技术的环境下，高速传输可以很方便地整合手机屏、电脑屏、电视屏等多屏终端，自如地做到"大屏""小屏"的多屏切换，使影像传播真正成为融合传播。

互动既是产品体验的一部分，也是媒体重视受众的一种体现。5G技术高速传输的特性可以弥补目前广电系移动端产品大多缺乏加入评论或留言功能的不足，运用5G技术，将会带来影视作品实时评论的新形态，视频评论、视频参与话题讨论等新的互动方式也将出现并成为常态。

（3）优化观影效果，提升影像体验

以5G技术为核心的流媒体将体现"流"的真正含义——流动的、无障碍的传输，用户可以在任何终端收看超高清影视、高保真节目和无卡顿直播。

在5G技术的环境下，信息能以最佳的表现形式来呈现，用户也可以自由选择信息的表达方式。专业媒体和业余媒体的界限也将进一步模糊，业余爱好者和自媒体可以轻松实现个人的超高清视频网络直播，内容生

产而非技术渠道将成为媒体竞争的关键因素。

（4）改变影像消费模式，推进媒介变革

5G传输不仅使电视等媒体的信号更稳定、画面更清晰，还帮助实现了信息的即时传播。这种即时传播非常符合现代人的思维特点，让用户可以边观看影视作品边发表评论，视听媒介产品和消费者之间的关系从单向传播变为双向互动。

以电视为例，借助于5G技术，"电视＋"家庭智慧平台的构建和人机交互的智能电视客厅的打造成为可能。在5G环境下，观众可以利用多屏转换功能，方便地从实时观看的电脑屏或智能电视屏的"大屏"转换为智能手机的"小屏"，深度参与各类电视节目的评判和"客串"，获得不同于以往的体验与感受。

思 考

2019年年底，我国首个国家级5G新媒体平台——中央广播电视总台"央视频"5G新媒体平台正式上线。据了解，在技术架构上，"央视频"采用先进的"大中台＋小前台"设计，彻底从技术上、流程上实现了从内容数据到用户数据的共享分享、互联互通。在定位上，"央视频"定位为有品质的视频社交媒体，打破传统单一的发布模式，将总台既有的视频优势与用户喜爱的社交方式相结合，成为主流媒体中首个"视频社交媒体"。在形态上，"央视频"以短视频为主，兼顾长视频和移动直播，具有独特的"以短带长""直播点播关联"等功能，并可实现4K投屏观看，为用户带来全新震撼视听体验。

比较并讨论"央视频"发布和央视发布有何不同。

三、AI 技术及其影视应用

（一）AI 技术

AI（Artificial Intelligence）技术就是人工智能技术。顾名思义，人工智能是模拟、延伸和扩展人类智能的技术集成系统，它集中了控制论、信息论、计算机科学、数理逻辑、模糊数学、神经生理学、心理学、语言学、教育学、医学、工程技术以及哲学等诸多学科技术，应用移动互联网、大数据、传感网等多种技术门类，融合了计算机科学和脑科学理论，达到模拟人脑智能的效果。当前，人工智能已经普遍应用于多个领域。自 2016 年谷歌研发的人工智能 AlphaGo 击败世界围棋大师后，人工智能技术重点发展领域陆续拓展至自然语言处理、图像识别、无人机、无人驾驶、语音识别等，文化艺术和传媒领域也开始融合人工智能技术，如创意写作、新闻发布、网络广告、影视摄制、灯光舞美等，均取得了突破性的成果。

人工智能技术正逐步深入影视生产和传播领域，提升了内容生产的效率，使得影视生产和传播衍生出貌似随心所欲、却又万变不离其宗的新型产业生态。

（二）AI 技术的影视应用

1. AI 技术在影视摄制中的应用

（1）开创影视摄制新形态

人工智能技术在影视摄制中可以逐渐取代简单重复性、低技术要求、劳动密集型的拍摄和后期制作的工作。比如演播室场景拍摄完全可以采用人工智能遥控技术进行拍摄，形成遥控摄影。体育赛事的拍摄也可以通过多维度的人工智能技术进行快速整理解读，自动抓取球员射门瞬间，对球员信息数据进行丰富的视频报道，以节省摄制成本，形成大数据

摄影。

人工智能技术也可以助力无人机摄影。利用摄影智能传感器等设备，摄影师无须到达现场就能拍摄到真实的现场画面，从而最大限度地逼近事件的核心。在2016年的"荷赛"（世界新闻摄影比赛，因其发起于荷兰而通称"荷赛"）中，《新京报》首席记者陈杰获得新闻类三等奖的作品《天津爆炸》就是通过无人机航拍实现的。"上帝视角"让受众从更高的角度认识爆炸带来的破坏力，给予受众不同的"凝视"体验。（图9-4）2009年，记者陈庆港作品《走出北川》获得"荷赛"新闻类一等奖。（图9-5）2017年，陈庆港在汶川地震九周年时，走入北川地震废墟的无人区，运用无人机再现地震发生时的生活细节，从而摄制完成了一个出色的视频作品。

图 9-4

图 9-5

图 9-4　《天津爆炸》（陈杰摄）

图 9-5　《走出北川》（陈庆港摄）

在人工智能技术的推进下，手机摄影为摄影创作者提供了更多可能性。陈可辛导演用 iPhone X 摄制的《三分钟》，蔡成杰导演用华为 P30 Pro 拍摄的《悟空》，《小丑》摄影师劳伦斯·谢尔用 iPhone 11 Pro 拍摄的《女儿》等作品，其拍摄效果已经与电影大片的效果非常接近。这是因为人工智能摄影技术能充分运用场景识别技术，自动匹配参数配置，对图像进行深度处理，提供了创作高品质影像作品的可能。

思　考

观看手机摄制的作品，分析不同时期推出的手机所摄制的作品在技术运用上的区别。

（2）提高影视摄制的工作效率

影视摄制动辄同时使用几十台机器，一些简单、重复的工作会加大摄制人员的工作量，而人工智能技术可以将重要的内容筛选出来加以拍摄和剪辑，可以轻松地实现对音视频内容进行字幕添加、标签标注制作等工作。

在电视媒体中，人工智能技术较为成功的尝试之一是实现了节目的AI剪辑。在湖南卫视《歌手·当打之年》的录制过程中，"5G + AI"技术就得到了应用。2020年疫情背景下的"云录制"模式中，500位在线观众在节目过程中产生了时长90小时的近70000条视频素材。依靠AI识别与AI剪辑技术，节目组在1小时内对70000条素材进行了筛选分类与制作。首先通过AI识别技术选出有效素材，然后通过智能拆条技术进行标签化剪辑，这些素材再通过云端进入节目组后期团队手中，进行精剪。

在电影领域，通过人工智能技术同样可以实现批量的自动化生产，并自动完成图像剪辑与声音调节工作。比如用机器人来取代场务工作，自动处理电影现场声音，根据导演的要求来预置电影美术场景等。AI技术另一个突出方向是用于发展互动电影。如将AI技术与VR技术相结合，实现VR电影引擎。运用AI技术合成剧本甚至"创作"剧本的可能性也逐渐成为现实。早在2016年5月，在伦敦科幻电影节48小时挑战赛上，一部由人工智能完成编剧的短片 *Sunspring* 就曾技惊四座。

（3）改变影视摄制的生产流程

人工智能技术可以参与影视生产的前期创作，通过借用其他影片中的片段，输入如台词、时间点、地点等信息的关键词，剪辑生成一段新的视频，用以直观表达导演、制片人的创作意图。此外，人工智能技术

还可帮助导演、制片人根据已有的剧本，自动剪辑生成一部介绍完整故事梗概的剪辑脚本预告片。2016 年，IBM 研究院用超级计算机沃森（Waston）为美国 20 世纪福克斯公司电影《摩根》制作了电影预告片，这是全球范围内首部以人工智能技术创作的预告片。

在视频剪辑环节使用人工智能技术，可以快速地对音频和视频内容进行识别，对场景要素进行整合和筛选，对视频内容实施自动切片等处理，有效地提升剪辑效率和准确度。

人工智能技术在广播电视制作方面还可以用于自动识别最近发生的相关新闻，根据网络上共享的音视频和数据库里的相关音视频资料，自行编辑制作新闻和其他节目。

2. AI 技术在影视效能评估和监管中的应用

（1）进行影视传播内容的智能编目

利用人工智能和大数据技术的叠加，形成复杂的组合结构，能够对影视作品中的人脸、声音、字幕、场景等进行智能编目，使其相互之间存在关联，并建立相关规则，采取数据标签等办法进行管理。通过智能编目，可以完成音视频的结构化，便于信息内容的提取、整理和解构。

（2）实现敏感内容的检索和审核

人工智能技术能够通过语义和图像识别技术，对众多的音视频进行实时检测，自动对影视节目素材中的敏感内容进行监测排查，进而实现智能化自动审核，使影视节目的审核工作更加便捷，有力地提升监控能力。

（3）实现动态安全管理

利用人工智能技术，结合大数据的实时监测结果，可以动态掌握广播影视系统的工作运行态势，从全局视角出发，对整体环境进行分析，评估安全风险。对影视风险隐患，人工智能技术可以加以感知，并发出预警，自动做出处理决策，还可以对抗网络攻击，修补漏洞，进而确保影视系统的安全、稳定运行。

3. AI 技术在影视传播和用户体验中的应用

（1）精准锁定传播对象

可以运用人工智能与大数据分析技术，在影视行业中展开针对性的用户管理、用户行为探究、节目收视率分析以及广告传播效果分析等工作，并针对用户"画像"在影视题材、场景、人设等方面做到"对症下药"，为用户提供个性化的服务体验，生产创作出更有针对性的作品，最终获得良好的用户效应。用户也可以根据自己的观看体验和兴趣爱好，来定制属于自己的观赏内容。

（2）促进用户感官体验

在人工智能和 AR 技术的支持下，影视艺术迎来了全新的技术变革，由此赋予观赏者全新的观赏体验。目前人工智能技术运用于影视作品体验的常见形式是借助智能摄影机拍摄后，对多维素材进行融合，形成全景式动态视频，观赏者佩戴相关设施，获得视觉、听觉、触觉等多方面的感官体验，具有身临其境的感受。其发展方向是形成所谓的"交互影视"，即运用人工智能的 AR 引擎，观赏者可以介入影视作品的生产创作，完成拥有更多选项的角色创造，由此实现更为多姿多彩的内容体验。

（3）助力智能影院运营

以人工智能技术为核心的智能化控制对于影院运营至关重要。运用人工智能技术可以对放映数据进行监控，对可能的放映故障事件进行预警预报，减少影院损失，提升用户体验。目前国内影院大多已建设成为智能影院，如中影股份、上影集团、万达院线、华谊兄弟、横店院线等旗下的影院以及中国巨幕影厅等，均已部署影院放映质量管理和监控系统。

智能影院以数据为核心资产，通过运用人工智能和大数据、云计算、物联网等技术，将互联网/现场售票、自助取票、自助/现场卖品、餐饮服务、大厅广告、娱乐体验等面向客户的前端设备与会员管理系统（MMS）、影院管理系统（TMS）、网络运营中心（NOC）等后台软件紧密联系，结合社交网络、新媒体渠道以及其他营销手段，吸引消费者进

行购买和消费，帮助影院实现价值最大化。与欧美地区相比，国内智能影院建设已占得先机。

四、云计算技术及其影视应用

新冠肺炎疫情的出现使得"云计算"这一"养在深闺无人识"的技术为世人所知。云课堂、云招聘、云论坛等带"云"字的在线学习、办公场景层出不穷，极大地推动了云计算技术的应用与普及。

（一）云计算技术

所谓云计算技术，通俗地说就是具有超大规模运算能力、能应对极端瞬时流量的计算技术，它具有高可靠性、虚拟化、通用性、按需服务等特点，包括云虚拟技术、云分布技术、云原生技术、云安全技术、云存储技术、云管理平台技术等。随着云计算技术的日渐成熟，云计算可以深入应用到各个领域。在影视生产领域，云计算是影视摄制的"梦工厂"，它能极大地促进影视特效的生产规模和效率。

（二）云计算技术在影视摄制中的应用

1. 构建视频制作云平台

基于云计算技术，可以构建视频制作云平台，影视摄制公司可以不再自己采购昂贵的高性能硬件设备，而是将摄制工作和母版制作转移到云端，依靠视频制作云平台来完成，由此实现专业数字影视与新媒体影视内容资源的高效集成与共享应用。视频制作云平台采用分布式计算，能够同时提供大量服务器进行运算，其硬件足以满足大规模特效图形渲染、视频转码、媒资编目、2D/3D 图像转换、图像压缩编码等工作，大幅度降低制作成本，不仅省钱还省时，并且足够安全。

2. 实现视频存储云分发

多格式视频存储云平台是基于云存储技术而实现的，它采用分布式

存储技术，一方面面向硬件设施架构资源池，另一方面面向采用云计算服务模式的内容分发网络进行节目数据封装打包、网络分发传输等，并实现对专业或家庭的影视服务器、个人电脑、平板电脑、城市大屏以及手机等多屏幕、多平台终端的全面覆盖。

3. 提高虚拟制作云速度

以 VR/AR 技术为代表的虚拟影视摄制技术近年来已大规模应用，但目前后台计算处理能力和网络传输速度的不足，是影响其提高服务质量的主要瓶颈。云计算技术和高速互联网的结合，可以促进 VR/AR 技术的服务效率。利用云端强大的分布式计算能力和宽带传输网络，可以提升系统图形生成速度、后台计算能力和网络传输速度，进而改善系统动态特性和交互延迟特性，有效保证虚实融合的高质量和实时性，使现实场景与虚拟景物的结合满足空间一致性，从而保证虚拟应用的摄制效果。

4. 架构运营管理云系统

近年来，伴随着影视发展的规模化、集中化和大型化趋势，作为影视生产前端的摄制工序，面临着运营管理的巨大挑战。因此，可基于"全云化"架构，构建包括摄制工序在内的云媒资运营管理系统，并在系统上虚拟出若干相对独立的媒资服务，从而提升摄制工序以及其他板块的运营管理水平，降低运营成本。

第二节　新技术环境下的影视摄制一体化

一、影视摄制一体化新趋势

电影和电视产生源头不同、出现时间不同，在技术手段、表现形式、欣赏方式、审美媒介等方面也有所区别。电影具有强烈的艺术表现力，

大银幕（高清晰度画面）、环绕立体声带来独特的视听效果，集体观赏方式更有助于增加感染力，让观众形成共鸣；电视有广阔的传播覆盖面和多时空同步的传播能力，制作也比电影简便、快捷，在观赏方式上有更多的选择性，并且具有连续性和便利性等特点。但电影和电视同属动态影像范畴，在数字化以及5G、AI等新技术的推进下，影视技术日益一体化，影视合流成为世界性趋势。

（一）影视摄制一体化的优势

从影视摄制的角度来看，影视一体化有其显著优势。

1. 有利于促进影视资源的优化配置

影视生产是重装备、高投入、高科技的生产类型，电影与电视摄制的相关设备，原理基本相同，在数字化环境下，影视设备的通用性越来越大，在功能、效率与操作便捷性等方面，二者渐趋一致。影视摄制一体化能够让二者的设备实现兼容，在资源配置上实现优化，从而降低摄制成本，提高生产效率。

2. 有利于统筹生产开发，协调利益分配

影视摄制的技术原理、工艺方法和生产流程基本一致，影像思维和视听表达方式也大体相同。影视摄制一体化能以影像艺术的叙事共性完成画面形象的塑造，根据用户需求开发多种产品，在生产创作中统筹规划，协调摄制流程，调整利益格局，推进影视共同繁荣的局面。

（二）影视摄制一体化的内涵

影视摄制一体化主要是实现三个融合。

1. 技术指标融合

从技术指标看，高清晰度数字电视（高清电视）的出现缩小了电影和电视在技术表现力上的差距。1999年，国际电信联盟（ITU）制定了一个统一的电影、电视画面格式标准，该标准除了1080p的像素规定外，

还要求24帧/秒的帧速（1080p/24）。这种1080p/24统一动像制作标准的实施，不仅便于互不兼容的电视制式之间以及同一制式、不同格式之间图像的交换，而且对电影制作与放映来说也具有划时代的意义，使电影电视摄制趋于一体化成为现实。

2. 摄制设备融合

从视频制作系统及其配套的各种设备来看，影视摄制也逐渐趋同。电视摄制所用到的摄像机、切换台、录像机、编辑机、声音合成设备、特技合成设备等，都是借鉴电影制作工艺方法的相关流程、工序与功能而来。电视摄制设备的功能、效率优势与操作便捷等方面，则是传统电影制作所"望尘莫及"的。于是电影摄制反过来借用电视摄制的某些方法，即在电影制作中采用数字视频技术。最初电影界使用电视录像技术只用于选演员、试镜头、初看外景与分场排练等辅助性工作，后来又陆续引入了电视取景器、数字影色调辅助设施、数字录配音系统等。应该说，电视摄制以其功能优势推进了电影摄制工艺的改革。

3. 屏幕形式融合

影视媒介的同一化，使得二者的屏幕形式也趋于融合，实现大小屏幕的互换。电视荧屏已不再局限于播放广告、各种节目和电视剧，不少电影已在电视荧屏上播映，甚至还产生了新片种——电视电影。电影银幕也不再仅仅用于放映电影，电视直播节目见于影院已非新鲜事。银幕、荧屏与手机屏幕也进一步融合，"三屏合一"成为常态。

比如2019年，国内多家影院通过4K超高清信号卫星传输，同步直播中华人民共和国成立70周年庆祝大会、阅兵仪式和群众游行。（图9-6）

图9-6　影院直播2019年国庆阅兵仪式

(三) 影视摄制一体化的表现形式

1. 影视摄影的一体化

电影摄影机与电视摄像机统称影视摄影机，二者的结构和工作原理大同而小异，无非是在宽容度、分辨率等技术指标上稍有差别。从艺术表达方式上说，二者在画面造型和镜头运行要求等方面也没有大的区别。

2. 影视制作的一体化

数字技术的兴起，使得影视制作全流程都实现了技术的统一。早期胶片电影结束拍摄后，要么直接在胶片剪辑机上操作，要么胶转磁后在线性编辑机上编辑，再经磁转胶实现胶片放映。这样的制作过程相对烦琐，信号损耗又很大。运用数字摄影机拍摄电影，可以将拍摄素材直接传入电脑，运用非线性编辑软件编辑后直接输出，这样既方便了后期编辑，节约了时间和经费，还方便特技合成技术的实现。而且因为数字信号具有零损耗的特点，所以整个制作过程基本没有信号的损失。

3. 影视传播的一体化

电影数字化以后，其发行和放映的过程越来越与电视的方式趋同。通过卫星传输信号，数字电影院可以即时接收并解码信号，实现放映，如此就省去了烦琐且费用高昂的传统发行环节，大大节省了电影发行的时间，并且能更有效地防止盗版。从本质上说，数字电影放映的过程跟数字电视区别不大，只不过屏幕大小和欣赏环境可能有差异。

实际上，电影和电视在视听效果方面的差距也正在逐步缩小。由于互联网技术的发展，影视播放平台趋于同一，手机等移动终端实现了影视播放的兼容。

4. 影视摄制机构人、财、物资源的一体化

影视摄制一体化的推动力既来自影视新技术，也来自影视经济的力量。由于数字化影视摄制技术的普及，其成本的低廉和生产的便捷，促使许多影视摄制单位机构重组、流程再造，在电影与电视业务的人员、资金、设备等方面做到了充分的一体化。

（四）影视摄制一体化带来的新形态

1. 电视电影

电视电影就是专门为在电视上播放而摄制的电影。电视电影诞生于20世纪60年代的美国，由电视人投资拍摄的一些低成本电影，在电视上播出，具有成本低、传播快、受众广的优势，迅速受到影视创作者关注。事实上，早在"电视电影"概念诞生之前，很多与电视电影形态相类似的由电视台拍摄的影片就已经在电视上播放，时长也与电视电影相仿。许多著名电影导演的第一部电影作品都是电视电影，如著名电影导演斯皮尔伯格。1999年，我国当时的国家广播电影电视总局电影频道节目制作中心率先开始创作生产电视电影。同年3月27日，央视电影频道播出了我国第一部电视电影《岁岁平安》，电视电影作为一种新的影像形态正式在国内亮相。

2. 微电影

从影像叙事的角度看，微电影更接近于电影短片。微电影之"微"在于微时长、微周期、微投入。不同于传统电影主要在院线播映，微电影的传播渠道主要是新媒体，尤其是移动媒体。狭义的微电影专指剧情类电影短片，广义的微电影则包括剧情类、纪实类、实验性等各类短片，也包含动画短片。其摄制手段无一例外是运用数字影视技术，因此"微电影"也可以称为"数字短片"。在这一属性上，微电影不仅仅是"电影"，还是电影和电视兼容的新形态，因此微电影是典型的影视摄制一体化作品类型。

3. 网络电影

网络电影是相对于传统电影和微电影而言的影视作品类型。顾名思义，它是以互联网为播映平台的电影。自2014年爱奇艺公司首次提出网络电影的概念和标准后，网络电影迎来了爆发式的发展。凭借数字化的制作手段和网络化的传播模式，网络电影大大降低了电影的准入门槛，电影制作不再仅仅是"电影精英"的行为，它已成为影视创作者都可以

参与的创作活动。在制作手段和播映方式上，网络电影模糊了电视和电影的界限，这正是其成为影视摄制一体化的新形态的原因。

4. 短视频

短视频的兴起与移动互联网用户的增加有很大关系。经过萌芽期和成长期，现在短视频的生产与传播已进入爆发期，其主力用户为青年人群。所谓短视频指的是在互联网环境下集制作、观看、上传、分享于一体的，以秒为单位，长度在 10 分钟以内的视频短片，许多短视频可以短到 1 至 2 分钟，甚至更短。短视频的特点表现为题材多样、形式简单、贴近生活、推送形式短平快等。短视频从生产模式上说有 UGC、PGC 和 OGC 之分。UGC（User-Generated Content）指的是用户生产内容，PGC（Professionally-Generated Content）指的是专业生产内容，OGC（Occupationally-Generated Content）指的是职业生产内容。其中 PGC 和 OGC 有越来越往主流模式发展的趋势。如果说早期的短视频生产多为 UGC 模式的话，那么现在的短视频生产大多为 PGC 和 OGC 模式，其作品分类更专业，内容质量也更有保证，经由几乎与影视生产无异的方式进行生产制作。在这一点上，短视频可谓影视摄制一体化的新形态。

5. 超高清数字电视

超高清数字电视与电影的技术指标小异而大同。前已述及，1999 年，国际电信联盟（ITU）制定了一个电影与电视统一的画面格式标准，该标准除了 1080p 的像素规定外，还要求 24 帧/秒的帧速（1080p/24），使得电影电视的播放速度也完全统一起来了。这种 1080p/24 统一动像制作标准的实施，不仅便于互不兼容的电视制式之间以及同一制式、不同格式之间图像的交换，而且对电影制作与放映来说也具有划时代的意义。

电影与电视在超高清技术指标面前趋于合二为一，造就了高清晰度电视摄、导、播系统，其声、光、色的技术质量完全可以同电影媲美。用超高清技术拍摄制作的作品，可以在影院放映，也可以在电视收费频道和无线频道播出，可以制作出版数字图书影像，还可以向海内外营销。通过多元播映，实现作品的最大价值，从而赢得再生产的活力，促进影视创作的繁荣。

> **思 考**
>
> 举例说明超高清技术对于影视、网络作品创作带来的具体影响。

（五）影视摄制一体化对影视从业人员的新要求

影视摄制一体化对影视摄制从业人员的业务素质、文化素养等提出了更高要求，提升影视摄制从业人员的综合素质已经成为一个相当紧迫的问题。

1. 出色的专业基本功，在技术上寻求突破

影视摄制一体化要求从业人员对影视的基本视听语言形态、新技术应用和各类摄制设备等有比较深入的了解和把握，并能熟练地加以运用，具备出色的摄制基本功，"摄"和"制"两手都要硬。

2. 扎实的文化素养，在艺术上寻求提升

影视摄制是技术与艺术高度结合的范畴，要适应影视摄制一体化的工作节奏，"功夫在诗外"，除了在专业知识和技能上有积累，还需要具备扎实的文化素养，提升艺术造诣，提高影视作品创作质量。

3. 良好的学习创新能力，在视野上寻求拓展

良好的学习创新能力是影视摄制从业人员不断进步的动力，创新学习不懈，影视摄制技艺才能不断优化。因此相关从业人员要通过学习创新来培养敏锐的洞察力和开阔的视野，带动产品的技术创新与艺术创新。

二、影视摄制一体化带来的新挑战

（一）影视摄制过度一体化的不利因素

1. 给电影带来一定的冲击，对影院电影造成不利影响

电影的本质是人类心灵的映像，感知电影有赖于良好的媒介场景，

观赏者需要在特定的时间、特定的环境完成共同体验。影视摄制一体化的发展，使得影视作为两种独立媒介具有的区别性特征逐渐消失。其中受到影响最大的是影院电影。2020年，由于新冠疫情，院线电影一度"停摆"，消费者转为线上观影。传统电影模式是否应该坚守，成为争议不休的话题，而这对电影产业的影响也许比预计的更为严重。

2. 消解影视内容带给观众的艺术享受

影视创作既是技术的也是艺术的，只有两者协调，互相配合，才能创作出质量上乘的影视作品，无论偏废哪一方面都是不妥的。影视摄制过度一体化的情况下，强调影视特技手段的技术论甚嚣尘上，在带给人们越来越多视觉冲击的同时，也在一定程度上削弱了影视艺术的地位，消解了影视内容本身带给观众的情感体验、审美感知等艺术享受。

(二) 新技术带来的问题与挑战

新技术是一把双刃剑，它既为视听新形态的出现提供了内生性动力，同时也带来了问题和挑战，由此形成了新的风险和困境，对此要加以警惕。

1. 影视本位和视觉本位的过度构建

巴赞提出了"影像本体论"，表达了他对影视本位的探索。影视理论的后续研究者，如以拉康为代表的后现代影视研究者，认为影视本质上是一种视觉影像，而视觉是人类五种感觉中最为高级的感觉，视觉本质上表现为一种权力关系，因此视觉本位具有个人行为的不确定性。

这些理论模式在一定程度上揭示了影视的本质，不论是影视本位还是视觉本位，都是建立在影视的叙事功能之上的，其本质就是影像优先。过度偏向影视本位和视觉本位，或将引导人们习惯于关注事物的表面，而不看重甚至忽视事物的内涵和本质，导致过多注重娱乐功能。

2. 隐私侵犯和信息滥用的过度渗透

由于技术的发展，数据搜集与挖掘将会发展到前所未有的地步，并将从线上虚拟世界渗透进现实空间。如果说以前公众的线上信息痕迹是

否属于隐私尚可争论,那借由摄像头、无人机等设备从现实世界中采集的场景数据、个人数据等,则完全属于法理意义上的个人隐私。事实上,影视媒介的技术与艺术的水平与层级越高,对个人隐私侵犯的力度也越大,这就再次引发了公众隐私或被侵犯的担忧。影视新形态尤其是短视频等对个人隐私的泄露与侵犯,日益受到重视。

3. 技术集权和技术话语的过度张扬

影视摄制创作是高技术含量的行为,但这并不意味着只需关注技术范畴的"一亩三分地",而置影视艺术的情感陶冶、文化积淀、道德和人文情怀于不顾。作为一种具有艺术性和意识形态性的创作门类,影视创作不能被技术逻辑所主导。技术逻辑永远是追求更新更好的新技术,而影视创作和传播却要顾及道德伦理和社会责任。当二者之间在某些情况之下形成对立和冲突时,要慎重处理好二者的矛盾。

小　结

1. VR 技术应用于影视摄制,可以创造出逼真的虚拟环境,增强影视作品的效果,并增加欣赏者的体验感。VR/AR 技术应用于观影体验,可以使得影像接收者的身份和地位发生颠覆,改变传统影视的播映方式等。

2. 5G 技术应用于影视摄制,可以提升远程摄制和传输技术,全线升级影视制作水准,实现开放的影像内容生产。5G 技术应用于影视传播,可以提升转播速度、推进媒体产品研发、强化多屏融合、提供实时互动、优化观影效果、提升影像体验、改变影像消费模式、推进媒介变革。

3. AI 技术应用于影视摄制,可以开创影视摄制新形态,提高影视摄制的工作效率,改变影视摄制的生产流程。AI 技术应用于影视效能评估和监管,可以进行影视传播内容的智能编目,实现敏感内容的检索和审核,实现动态安全管理。AI 技术应用于影视传播和用户体验,可以精准

锁定传播对象，促进用户感官体验，助力智能影院运营。

4. 云计算技术应用于影视摄制，可以构建视频制作云平台，实现视频存储云分发，提高虚拟制作云速度，架构运营管理云系统。

5. 在新技术环境下，影视摄制呈现出一体化新趋势。影视摄制一体化有利于促进影视资源的优化配置，有利于统筹生产开发，协调利益分配。

6. 影视摄制一体化主要是实现三个融合，一是技术指标融合，二是摄制设备融合，三是屏幕形式融合。

7. 影视摄制一体化表现为：影视摄影的一体化，影视制作的一体化，影视传播的一体化，影视摄制机构人、财、物资源的一体化。

8. 影视摄制一体化形成了电视电影、微电影、网络电影、短视频和超高清数字电视等新形态。

9. 影视摄制一体化对影视摄制从业人员提出了新的要求：出色的专业基本功，在技术上寻求突破；扎实的文化素养，在艺术上寻求提升；良好的学习创新能力，在视野上寻求拓展。

10. 影视摄制一体化在给影视行业带来新机遇的同时，也带来了新挑战。影视摄制过度一体化会给电影带来一定的冲击，会消解影视内容带给观众的艺术享受。影视新技术也是一把双刃剑，它既为视听新形态的出现提供了内生性动力，同时也带来了问题和挑战，由此形成了新的风险和困境，如影视本位和视觉本位的过度构建，隐私侵犯和信息滥用的过度渗透，以及技术集权和技术话语的过度张扬，对此要加以警惕。

思考与练习

1. VR/AR 技术的实质是什么？它们在影视摄制和影视体验中的应用有哪些具体的场景？

2. 相比 4G，5G 最大的特点是什么？它在影视摄制和传播方面可以有哪些具体的应用？

3. 为什么说影视摄制一体化具有优势？

4. 影视摄制一体化带来的新形态有哪些？分别有何特点？

5. 讨论题

在 VR/AR 技术、5G 技术、AI 技术等新技术应用于影视摄制中的时代，一些业内人士和本专业学生，由于科技素养欠缺，无法理解和掌握这些新技术，表现出了"本领恐慌"，与影视摄制高科技渐行渐远，不适应高科技影视摄制工作，面临落伍。

根据以上材料，梳理讨论新技术应用于影视摄制的现状，探讨新技术应用于影视摄制的可能场景。

本章拓展学习资源

25. 新技术的使用

26. 电影电视的融合

本章测试题

第九章
在线测试题

第十章

影视摄制的未来

> **学习要求**
>
> 1. 了解
> - 运动分解技术的演进
> - 再现技术的演进
> 2. 掌握
> - 影视摄制的本质
> - 摄制技术的发展趋势
> 3. 应用
> - 用手机拍摄、制作一部完整视听作品

第一节 电影技术的发展脉络

一、电影技术的演进

电影技术是人类历史上首次实现对动态影像相关技术的汇总。梳理电影技术的演进方向,有助于我们对动态影像的实现过程及未来趋势有更好的判断。总体而言,电影的发展离不开技术的进步,但关于电影是

什么的争议一百多年来却从未停止。从技术上说,电影是物体运动过程的分解与组合后综合再现的过程和技术。电影的实现基于运动分解技术、摄影技术、再现技术的成熟,电影的进步同样离不开运动分解技术、摄影技术、再现技术的革新。

(一)运动分解技术

早在摄影术和电影发明之前,人们就已经掌握了基于绘画的运动分解与组合再现技术。电影发明前的各种视觉玩具,如幻盘、诡盘、走马盘、翻页动画书、活动视镜等采用的就是运动分解技术。早期的运动分解技术,就是以绘画等形式,将物体运动的过程分解为若干相位的图画。(表10-1)

表 10-1 运动分解技术的早期发展

时间	技术呈现	技术突破
1824	"视觉暂留"现象	发现人类视觉生理现象,提出相关理论
1825	幻盘	实现了两张静态图画的叠加,对分解—合成进行探索
1832	诡盘	将运动过程分解为多张静态图画
1834	走马盘	将运动过程细分为更多张静态图画
1876	活动视镜	改进传统题材,对运动的表现更为丰富
1888	光学影戏机	采用齿孔技术来实现动画电影
1894	电影视镜	将真人运动记录在 35 mm 胶片上,采用 16 PFS 速度
1895	电影机	沿用 35 mm 电影胶片,采用 16 PFS 速度
1927	有声电影	采用 24 FPS,声画同步记录

在照相术取得重大进展后,动态影像的主体逐渐从图画变为真实影像。但不论活动图画或活动影像,动态效果的实现都离不开"运动分

解+组合再现"的技术原理。在动态影像领域，无论是电影、电视，还是其他影像的运动呈现，都是通过对运动素材的分解和组合再现而实现的。

分解，指的是把运动对象的动作分解成独立画面；组合，指的是把单独而零散的分解画面重新组成连续的运动整体。以影视摄制流程中的剪辑环节为例，在剪辑软件的时间线上，动态影像素材呈现为以帧为单位的序列（如图10-1所示），若干帧的连续播放则构成了完整的动态效果。以帧为单位，我们能清楚地看到动态影像的分解和组合过程。

图 10-1　剪辑软件上的动态影像帧序列

（二）摄影技术

影视摄影一般指向的是对拍摄对象的运动分解画面的摄取过程。电影摄影技术的发明首先依赖于照相术的出现。胶卷的诞生与普及，则为电影的发明提供了有利条件。摄影技术的发展，离不开早期探索者的努力。技术的进步带来摄影技术的更迭，推进了电影形态的多元化。（表10-2）

值得注意的是，1894年马莱出版了《运动》一书，该书提出的用一条连续曝光的胶卷进行连续拍摄，成为沿用至今的电影摄影技术基础。

有学者认为，马莱以他的研究与实践真正开启了电影摄影技术，配得上"电影摄影之父"的荣誉。马莱的摄影枪和后续研究的成功，为电影摄影技术开启了更多方向，还带动了多位发明家的相关研究。此后，电影人通过各种尝试和实践，慢慢学会用摄影技术去讲好一个个故事，技术手段的丰富让电影的表现力也在不断提高。

表 10-2　摄影技术的早期发展

时间	技术呈现	技术突破
1878	奔马运动的连续摄影图片	人类历史上第一次实现动物运动的连续摄影
1882	摄影枪	实现单机连续摄影
1890—1900	"运动捕捉"摄影探索	发明干板连续曝光技术，是"运动捕捉"关键轨迹摄影技术的较早探索
1894	《运动》出版	提出用一条连续曝光的胶卷进行连续拍摄，成为沿用至今的电影摄影技术基础
1895	电影机	获得"电影"发明专利

（三）再现技术

一般认为，再现技术是指将运动分解得到的画面进行组合后重新呈现出运动整体的相关技术。再现的实现过程，不仅指向再现技术，也包括再现的设备以及再现的场地。（表10-3）

表 10-3　再现技术的早期发展

时间	技术呈现	技术突破
1824	"视觉暂留"现象	发现人类视觉生理现象，提出相关理论
1825	幻盘	实现了两张静态图片的叠加效果

(续表)

时间	技术呈现	技术突破
1832	诡盘	实现了多张静态图片的连续动态效果
1834	走马盘	实现了多张静态图片的连续动态效果同时供多人观看
1876	活动视镜	对运动的表现更为丰富
1880	活动视镜投影机	采用了双镜头/双画面投影的画面合成技术
1888	光学影戏机	最早采用胶片齿孔技术,获得"动画电影"发明专利
1894	电影视镜	采用35 mm电影胶片、16PFS速度
1895	电影机	实现集体大屏幕观影,获得"电影"发明专利

需要关注的是,一百多年前的活动视镜投影机就开始采用双镜头/双画面投影的画面合成技术,这不仅大大减少了当时的绘制工作量,更为后来的画面合成技术提供了思路。在此期间出现的一些技术探索方向有的后来发展为主流技术,而有的似乎仅仅在技术的历史进程中昙花一现。比如1894年爱迪生展示的电影视镜并未成为公认的"电影"诞生事件,这份荣誉被归之于1895年卢米埃尔的电影机公开放映活动。历史上爱迪生的发明最终没有被命名为"电影",但这种单人观看模式是否就永远退出观影市场了呢?这是一个值得思考的问题。

二、影视摄制的本质

卢米埃尔的电影机公开放映,标志着电影技术系统的成形,确认了电影技术的基本构成。此后电影技术的每一次推进,都离不开运动分解、电影摄影、电影放映等具体技术领域的进步。在电影诞生、有声电影、彩色电影三次革命之后,数字技术成为世界电影历史上最重要的一次革命。但是,无论电影技术行进到哪一步,电影诞生时奠定的技术系统依然是我们了解电影的开始,也是我们了解影像技术的起点。

同时，我们需要注意到，在电影技术的历史演进过程中，有的技术没有赢在"当下"，却未必失去"未来"。比如爱迪生的电影视镜在电影发明专利之争中败给了卢米埃尔的电影机，可若干年后，沉浸式 VR 观影模式的问世，再一次将单人观影推向前台，也又一次引起了公众关于"单人观影"和"集体观影"孰优孰劣的讨论。值得关注的是，技术研发过程中的无心探索，也许就会成为开启新技术领域的金钥匙。一百多年前马莱在研究摄影技术时尝试的"运动捕捉"和"表情捕捉"摄影探索，是否也会为生活在数字时代的虚拟摄影创作者们带来新的启发呢？

（一）对摄制本质的思考

发明诡盘的约瑟夫·普拉托曾确立了这样一种理论：带有缝隙的转盘不但能够使活动的画面产生运动，而且能够使视觉上所产生的运动分解为各个不动的形象。这后半句话的意思是：人们看到的运动中的物体形象，可以分解为一系列代表运动各相位的静止的像。后来由此而发展出电影摄影机。前半句话的意思是：利用适当的手段，将上述分解得到的一系列代表运动各相位的静止的像依次显示出来，便可再现物体运动的原始过程。后来由此而发展出电影放映机。因此，从约瑟夫·普拉托发明诡盘和创立他的理论起，电影的基本原理，无论在摄制或放映方面，都已经产生了。爱迪生曾说过："我发明'电影视镜'的念头是从一个小的名叫'走马盘'的机器得到的。"[①]

随着时代变迁，动态影像的再现形式从最初的胶片电影的影院放映方式发展到当下数字视频的多种再现方式，既包括数字视频的影院放映、电视播出、手机播放，又包含了更为复杂的混合再现方式，如电视节目的影院放映、电影节目的电视点播、手机短视频的电视投屏等。但影视摄制始终遵循动态再现原理，以动态再现技术为核心。

根据动态再现原理，动态再现的关键技术步骤可以分为信息分解、

① 李铭：《电影发明中的主要技术问题是怎样解决的（二）》，《现代电影技术》2014年第4期。

信息储存、信息放映，而储存后的信息还存在进一步处理的空间，所以整个过程的关键技术流程可以分为四个阶段，如表10-4所示。

表 10-4　摄制技术的四个阶段

技术流程	摄取	记录	制作	再现
技术本质	信息分解	信息储存	信息处理	信息放映

总体而言，这四个技术阶段在整体上体现了"分解+组合"的摄制技术本质。体现在信息的内容上，"分解+组合"是对视觉信息和听觉信息的综合处理。（表10-5）以光色的摄制为例，从黑白到彩色，体现了光色信息从无到有的信息处理过程，从人工着色、机械着色到两色染印法、三色染印法的实现，体现的是具体光色信息分解技术的进步过程。任何一个具体技术的一小步进展，都是影视摄制技术整体推进的构成部分。

表 10-5　影视信息的内容构成

视觉信息		听觉信息		
光强	光色	响度	音调	音色

体现在流程构成上，"分解+组合"针对的是技术体系内部环节的相互关联。以影像速度为例，速度既可以体现为摄取阶段的速度设置，也可以体现为记录阶段、制作阶段以及再现阶段的速度设置。因此，每个制作流程相关设备的设置调整，都可能影响最终的动态再现效果。也因此，各个流程阶段必须紧密协作、高度配合，才能保证预期动态效果的实现。（表10-6）

表 10-6　技术流程中的影像速度

技术流程	摄取	记录	制作	再现
相关设备	摄影设备	储存设备	制作设备	播放设备
速度	信息的分解速度	信息的储存速度	信息的处理速度	信息的放映速度

（二）对影视本质的思考

随着电影、电视行业的蓬勃发展，针对电影、电视属性的讨论经历着若干新现象、新事物的冲击。尤其在进入新世纪后，视听行业有了更为多元的发展路径，电影、电视概念已经无法涵盖"动态影像"的多向发展。

基于此，对影视本质的思考需要从多个层面入手。首先需要明确的是对"影视"概念的理解。中文语境中我们常常把"电影、电视"简称为"影视"，又习惯性地使用"影视"概念来指代所有的动态影像。从严格意义上说，今天的"影视"和过去的"影视"从内涵和外延上都发生了明显变化。但是，在很多场合"影视"依然是对包括"电影、电视"在内的动态影像的习惯性指称。当然，我们也可以采用"泛影视""大影视"或者"泛视听""大视听"等概念去对应包括电影、电视、网络视听等多种形态构成的动态影像群体。本教材所提及的"影视"概念，也采纳了习惯上泛指的"影视"概念。但是当下的影视摄制学习者们务必明确的是，要学习影视摄制，我们不可不懂电影、电视，也不可只懂电影、电视。

回顾历史，我们可以认识到影视的历史性定义涉及电影、电视的本体、摄取、记录、制作、再现等多个方面。换句话说，定义得越全面、越具体，该定义的历史局限性可能也越明显。作为传播信息、情感、意义的视听媒介，电影、电视的摄取、记录、制作、再现和传播都可能在不同的技术背景下发展变化。因此，我们对影视摄制的讨论必须基于我们对"影视"概念的开放性理解。

以电影为例，电影的本质是什么，奠定了我们对电影本体的认识。给电影下一个狭义还是广义的定义，又是一个关乎电影未来发展的战略性选择。当电影与人工智能、游戏、流媒体、影像装置、影像行为等当代艺术实践相加形成创新电影制作过程的 VR 电影、高帧率电影，创新观影接受过程的互动电影、弹幕电影，创新艺术形态的竖屏电影、桌面电影、手机电影，创新传播形式的流媒体观影、家庭影院、海外流行的汽

车影院、美术馆电影、博物馆电影，等等，电影的外延被一步步拓宽，电影的内涵也越来越丰富。在历史发展过程中，电影从视觉对象演变为视听对象，继而发展为多感官对象，电影的主要功能从娱乐杂耍发展为神圣艺术，继而出现了有时作为艺术、有时用于娱乐的多元定位，这些都影响着人们对于电影的认识与体验。电影研究学者王志敏认为，电影的本体是异质影音综合体，抓住了这一点才能定义电影。据此他归结出两个关于电影的描述：一个是技术性的，一个是哲学性的。电影的技术性描述是：电影是一种运用摄录、合成及播放技术造成的以镜头形式呈现的有音效、具象画面、深度感或立体感的活动影像，一种通过异质综合性媒介系统专门记录或制作的现实及意识表象；该系统具有记录与合成双重属性。电影的哲学性描述是：电影是通过技术手段造成的知觉到或意识到的人和事物的存在感，或者说是呈现存在或不存在的人和事物的存在感，简言之电影是一套技术系统呈现的存在感。这套系统一经掌握在人的手中，就将经历一个不断升级、更新换代的过程，同时与人类共存。[①]

因此，在当下讨论电影的本质、电视的本质乃至网络视听的本质，我们既需要承认其作为视听综合体的本体存在，又必须接受它们在具体技术实现路径上的持续变化与不断发展。

第二节　影视摄制的未来

影视摄制的未来取决于视听影像的未来。人类社会发展史既是一部技术变革的历史，也是一部媒介形态演进的历史。电影诞生，是视听影像发展的起步。从胶片时代到数字时代，技术不断推进着视听影像形态的变革，在不同的媒介上演变、生发出更多的视听类型。这种视听影像

[①] 王志敏：《电影本体之问与形态选择》，《电影艺术》2020 年第 5 期。

形态的演进在技术与社会的交互作用中不断发展，技术变革为视听影像的形态更新创造可能性，社会需求的革新则促使创作者们将这种可能性变为现实。

一、技术变革的视角

在传统影视时代，电影、电视节目的摄制历经多次技术变革，在摄取、记录、制作、再现等流程环节都取得了明显的进步。数字技术的介入，对影视制作流程乃至整个影视生态带来的变化是颠覆性的。数字技术强化了信息在摄取、记录、制作、再现各个阶段的相互关联，提供了全流程信息管理的可能。换句话说，数字影像的所有信息都以计算机可以识别的二进制形式呈现，使得分解、储存、处理、放映环节的线性进程被打破，提供了"后期前置""影视合流"的技术可能，从而使电影、电视及网络视听在内的所有视听影像呈现出前所未有的开放性特点。

科技创新成为推动影视创作发展的重要因素，带来了影视创作理念的变迁和影视摄制技术的革新，使得影视创作不断涌现出新的表现形式。一方面，科技的进步直接推动影视摄制领域的新发展，新兴视听技术和新一代信息技术在全球影视行业得到广泛应用。8K、4D、巨幕、高帧率、高动态范围、广色域、深比特位、沉浸式音频等新兴视听技术的介入，将影视作品的声画质量推向更高的标准。另一方面，科技的迅猛发展越来越广泛而深刻地改写着传统影视的定义和法则。在信息科技的持续推进背景下，网络媒体发展迅猛，网络视听与电影、电视节目之间的边界愈发模糊。

回顾电影与电视的发展历程，电影经历了诞生、从无声电影向有声电影、从黑白电影向彩色电影的巨大转变，以及胶片电影向数字电影的加速演进，向多感官接受发展也是现代电影技术的一个重要发展方向。电视则经历了从黑白电视向彩色电视、从标准清晰度电视（SDTV）向高清晰度电视（HDTV）、从模拟电视向数字电视、从单向传输电视向数字交互式电视（ITV）的演进。可以看出，在数字化演进过程中，电影和电

视技术日益呈现出不同的发展目标与侧重点：一方面，是视听质量的持续提升；另一方面，是影像形态的不断演变。电影在确保画面及声音的高质量的基础之上，积极丰富创作手段，拓展表现空间，强化虚拟应用，优化制作工艺，从而保持并提高其在媒体展示中的持续竞争力。电视则着重于不断开发新业务，提高声画质量，拓展服务空间，从而最大限度地实现向集信息、通信、网络为一体的新媒体的转变。网络视听作为一个正在蓬勃壮大的年轻态视听，它的发展形态吸纳了电影和电视的部分技术特点，同时展现出更具开放性的媒介优势。

针对影视的不同技术要求，摄制技术曾被区分为大屏幕摄制和小屏幕摄制两个发展方向。在数字技术的加持下，大屏幕摄制和小屏幕摄制都有了长足的进展。一方面，大屏幕乃至巨型屏幕的影像标准，对摄制技术在动态影像的运动流畅度、色彩还原度等方面都提出了更高的要求；另一方面，智能手机乃至可佩戴智能设备的推广和普及，竖屏、正方屏等各种新型屏幕的陆续出现，又生发出对微小屏幕摄制技术的探索需求。为应对不同作品类型以及不同媒介渠道的要求，摄影与制作技术必须进行不断调整和改进。

综上所述，影视摄制领域技术发展的新趋势可以概括为以下几点：

①视听类型更为丰富，摄制手段趋于多元化。

②虚拟摄制应用日趋广泛，摄制结合越发紧密。

③数字技术不断深化，行业发展空间得以提升。

可以说，高科技赋予摄制技术更多的表现力，也赋予影视视听更大的可能性。每一个最新的前沿技术都可以从历史技术中找到端倪，每一个曾经辉煌的历史技术也终将与未来的技术相遇。技术的变革之路，始终是每一位视听创作者需要持续思考的问题。

思 考

人们为什么选择去电影院看电影？

二、社会需求的视角

一方面，我们必须承认技术以及技术所搭建的结构已经深刻地改变了人们的生存方式。"我们必须认真看待技术，以之作为探究的起点；我们必须把革命性的技术变迁过程摆放在该变迁过程发生与重塑的社会脉络之中。"① 但另一方面，技术的发展不是脱离文化和社会孤立出现的，社会历史正在技术与文化的互动中形成。因此，看待影视摄制的未来趋势，还需要将影视摄制放置在社会大背景之下来观察和思考。

在数字技术、现代信息技术的强力推动下，人类文化形态正在向媒介文化转向。"这是一种全新的文化，它构造了我们的日常生活和意识形态，塑造了我们关于自己和他者的观念；它制约着我们的价值观、情感和对世界的理解；它不断地利用高新技术，诉求于市场原则和普遍的非个人化的受众……总而言之，媒介文化把传播和文化凝聚成一个动力学的过程，将每一个人裹挟其中。于是，媒介文化变成我们当代日常生活的仪式和景观。"②

新的文化形态已初具轮廓，人类文化的媒介时代已欣然而至。进入新世纪之后，媒介文化的多向发展正逐渐打破传统媒体封闭垄断的线性发展格局，电影、电视与网络视听的融合发展已然成为视听行业现实状态。在社交媒体的助推下，视听媒介的影响力远远超越影视行业本身，逐渐成为新型文化创作方式和文化生活方式的代表。

在此背景下，对"电影是什么"的思考已然转化为"电影还能是什么"或者"电影的未来是什么"。视听媒介正在经历着革新和转型，但究其根本，摄制行业所针对的无非三种类型的视听创作：一种延续了院线

① 曼纽尔·卡斯特：《网络社会的崛起》，夏铸九、王志弘等译，社会科学文献出版社，2006，第5页。
② 周宪、许钧：《文化与传播译丛总序》，载道格拉斯·凯尔纳《媒体文化：介于现代与后现代之间的文化研究、认同性与政治》，丁宁译，商务印书馆，2013，第3页。

电影的发展路线，以更好的技术去呈现更优质的观影效果；一种延续了电视的媒体功能，以视听为手段，直观传达多样化信息；另一种则借助手机等便携、可佩戴设备，将视听技术普及为日常表达的有效工具。

作为第七艺术的视听：院线电影在很长一段时间内依然是视听的最佳播映平台。

作为大众媒体的视听：曾经稳坐第一把交椅的电视将持续着重于新业务的开发。

作为表达方式的视听：与网络技术、智能技术相结合，更为多样化的视听新产品逐渐推出，使视听表达成为交往的重要途径和方式。

由各种摄制设备构成的现代生活环境已然成为我们习以为常的"媒介世界"，这个世界需要手机、电脑及各种媒介，也需要配合手机、电脑实现影像媒介化的摄制技术。麦克卢汉在《理解媒介：论人的延伸》中指出："电光是一种不带讯息的媒介……无论电光用于脑外科手术还是晚上的棒球赛，都没有区别。可以说，这些活动是电灯光的内容，因为没有电灯光就没有它的存在。"[①] 电这种不带讯息的媒介，塑造了所有需要使用电的活动，这些活动以及活动的产物构造出了新的环境，这正是麦克卢汉所说的"媒介即讯息"的真正含义。从这个意义上说，影视摄制技术本身也近似于一种无内容的媒介，它承纳了传统影视以及新型网络视听媒介，成为容纳媒介的媒介，正在全程参与着对媒介化社会的塑造过程。

可以想见，在新的媒介化社会中，未来的视听创作将朝向不同方向继续生长，其中既有对视听作品内容层面的多种开发，也有对视听作品技术层面的多种探索。摄制技术必将沿着影像视听创作的类型化方向，呈现出差异化发展趋势。为了展现更优质的现场视听效果，摄制技术需要不断迈向新的高度。为了服务于多样化的视听消费需求，摄制技术需要借助于设备的普及不断尝试更为便捷的操作。

① 马歇尔·麦克卢汉：《理解媒介：论人的延伸》，何道宽译，商务印书馆，2000，第18—19页。

未来时代将是一个更全面意义上的技术时代。互联网技术、智能技术的迅猛发展，给人类社会带来了媒介整体生态上的变化，重构了人类的文化体系，并正在改变人类生活的方方面面。值得相信的是，当视听成为一种普遍的表达方式的时候，影视摄制必将成为一种更为普遍的内在需求，影视摄制的发展也必将迎来更为广阔的空间。

讨 论

河南卫视辛丑年春晚节目《唐宫夜宴》播出后得到社会广泛赞誉。这个5分钟的电视舞蹈节目，结合了舞台形态与电影思维，同时借助5G+AR的技术，让虚拟场景和现实舞台融为一体，为观众呈现了大唐盛世的繁荣景象。网友评论说："电影大片的感觉"，"人物和舞台都活起来了"，"文化自信一下子就提升了"。该节目艺术总监接受采访时说，正是表达方式的创新，重新唤醒了传统文化原本就具有的巨大魅力。

结合以上材料，讨论如何理解摄制技术发展与视听作品创新之间的关系。

小 结

1. 分解技术是把运动对象的动作分解成独立画面的技术。早期的运动分解技术，主要以绘画形式将物体运动的过程分解为若干图画，胶片发明后，主要以影像形式记录下物体运动的分解画面。

2. 一般认为，再现技术是指将运动分解得到的画面进行组合后重新呈现出运动整体的相关技术。再现的实现过程，不仅指向再现技术，也包括再现的设备以及再现的场地。

3. 一百多年前的活动视镜投影机就开始采用双镜头/双画面投影的画

面合成技术，这不仅大大减少了当时的绘制工作量，更为后来的画面合成技术提供了思路。

4. 卢米埃尔的电影机公开放映，标志着电影技术系统的成形，确认了电影技术的基本构成。此后电影技术的每一次推进，都离不开运动分解、电影摄影、电影放映等具体技术领域的进步。

5. 在电影诞生、有声电影、彩色电影三次革命之后，数字技术成为世界电影历史上最重要的一次革命。

6. 在数字化演进过程中，电影和电视技术日益呈现出不同的发展目标与侧重点：一方面，是视听质量的持续提升；另一方面，是影像形态的不断演变。

7. 在数字技术的加持下，大屏幕摄制和小屏幕摄制都有了长足的进展。

8. 影视摄制领域技术发展的新趋势可以概括为以下几点：①视听类型更为丰富，摄制手段趋于多元化。②虚拟摄制应用日趋广泛，摄制结合越发紧密。③数字技术不断深化，行业发展空间得以提升。

9. 摄制行业针对三种类型的视听创作：一种延续了院线电影的发展路线，以更好的技术去呈现更优质的观影效果；一种延续了电视的媒体功能，以视听为手段，直观传达多样化信息；另一种则借助手机等便携、可佩戴设备，将视听技术普及为日常表达的有效工具。

10. 摄制技术必将沿着影像视听创作的类型化方向，呈现出差异化发展趋势。

思考与练习

1. 再现技术的早期发展有什么特点？
2. 如何理解摄制技术的本质？
3. 如何理解社会需求对影视摄制发展的影响？

本章拓展学习资源

21. 摄制技术的发展脉络（上）

22. 摄制技术的发展脉络（下）

本章测试题

第十章
在线测试题

后 记

　　历时两年，《影视摄制导论》终于要和广大师生见面了。

　　这部新形态教材的创作和一流课程的建设几乎在同步推进，在写作书稿的过程中，课程团队的老师还完成了微课视频的录制、测试题的制作以及课件资料的整理和修改工作。

　　关于本书的出版，要感谢的人很多。感谢给予我指导的前辈们。感谢北京大学出版社的编辑老师，是你们的高标准、严要求推动了教材的不断完善。感谢课程团队的所有成员，包括参与教材写作的陶学恺老师、陈书泱老师、覃晴老师以及参与微课制作的王雨栽老师，是大家的共同努力打造出了一部有分量的新形态教材。感谢为本书的创作和出版提供了诸多帮助的李琳老师和丁乾老师。感谢为本书制作图片、完善资料的葛光和同学。最后要感谢书中所引用的案例和文献的创作者们，你们创作的影像作品和完成的理论成果，让影视摄制的后学者们有了可靠的学习基础。在前人成果的指引下，后学者才能有更好的学习起点。

　　再次感谢对本教材予以帮助的各方人士。

朱　怡

北京大学出版社
教育出版中心 精品图书

21世纪高校广播电视专业系列教材

	
电视节目策划教程（第二版）	项仲平
电视导播教程（第二版）	程 晋
电视文艺创作教程	王建辉
广播剧创作教程	王国臣
电视导论	李 欣
电视纪录片教程	卢 炜
电视导演教程	袁立本
电视摄像教程	刘 荃
电视节目制作教程	张晓锋
视听语言	宋 杰
影视剪辑实务教程	李 琳
影视摄制导论	朱 怡
电影视听语言——视听元素与场面调度案例分析	李 骏
影视照明技术	张 兴
影视音乐	陈 斌
影视剪辑创作与技巧	张 拓
纪录片创作教程	潘志琪
影视拍摄实务	翟 臣

21世纪信息传播实验系列教材

（徐福荫 黄慕雄 主编）

	
网络新闻实务	罗 昕
多媒体软件设计与开发	张新华
播音与主持艺术（第二版）	黄碧云 睢 凌
摄影基础（第二版）	张 红 钟日辉 王首农

21世纪数字媒体专业系列教材

	
视听语言	赵慧英
数字影视剪辑艺术	曾祥民
数字摄像与表现	王以宁
数字摄影基础	王朋娇
数字媒体设计与创意	陈卫东
数字视频创意设计与实现（第二版）	王 靖
大学摄影实用教程	朱小阳

21世纪教育技术学精品教材 （张景中 主编）

	
教育技术学导论（第二版）	李芒 金林
远程教育原理与技术	王继新 张 屹
教学系统设计理论与实践	杨九民 梁林梅
信息技术教学论	雷体南 叶良明
信息技术与课程整合（第二版）	赵呈领 杨琳 刘清堂
教育技术学研究方法（第三版）	张 屹 黄 磊

21世纪高校网络与新媒体专业系列教材

	
文化产业概论	尹章池
网络文化教程	李文明
网络与新媒体评论	杨 娟
新媒体概论	尹章池
新媒体视听节目制作（第二版）	周建青
融合新闻学导论（第二版）	石长顺
新媒体网页设计与制作	惠悲荷
网络新媒体实务	张合斌
突发新闻教程	李 军
视听新媒体节目制作	邓秀军
视听评论	何志武
出镜记者案例分析	刘 静 邓秀军
视听新媒体导论	郭小平
网络与新媒体广告	尚恒志 张合斌
网络与新媒体文学	唐东堰 雷 奕
全媒体新闻采访写作教程	李 军

大学之道丛书精装版

	
美国高等教育通史	[美] 亚瑟·科恩
知识社会中的大学	[英] 杰勒德·德兰迪
大学之用（第五版）	[美] 克拉克·克尔
营利性大学的崛起	[美] 理查德·鲁克
学术部落与学术领地：知识探索与学科文化	[英] 托尼·比彻 保罗·特罗勒尔
美国现代大学的崛起	[美] 劳伦斯·维赛
教育的终结——大学何以放弃了对人生意义的追求	[美] 安东尼·T.克龙曼
世界一流大学的管理之道——大学管理研究导论	程 星

后现代大学来临？	
	［英］安东尼·史密斯 弗兰克·韦伯斯特

大学之道丛书

市场化的底限	［美］大卫·科伯
大学的理念	［英］亨利·纽曼
哈佛：谁说了算	［美］理查德·布瑞德利
麻省理工学院如何追求卓越	［美］查尔斯·维斯特
大学与市场的悖论	［美］罗杰·盖格
高等教育公司：营利性大学的崛起	
	［美］理查德·鲁克
公司文化中的大学：大学如何应对市场化压力	
	［美］埃里克·古尔德
美国高等教育质量认证与评估	
	［美］美国中部州高等教育委员会
现代大学及其图新	［美］谢尔顿·罗斯布莱特
美国文理学院的兴衰——凯尼恩学院纪实	
	［美］P.F.克鲁格
教育的终结：大学何以放弃了对人生意义的追求	
	［美］安东尼·T.克龙曼
大学的逻辑（第三版）	张维迎
我的科大十年（续集）	孔宪铎
高等教育理念	［英］罗纳德·巴尼特
美国现代大学的崛起	［美］劳伦斯·维赛
美国大学时代的学术自由	［美］沃特·梅兹格
美国高等教育通史	［美］亚瑟·科恩
美国高等教育史	［美］约翰·塞林
哈佛通识教育红皮书	哈佛委员会
高等教育何以为"高"——牛津导师制教学反思	
	［英］大卫·帕尔菲曼
印度理工学院的精英们	［印度］桑迪潘·德布
知识社会中的大学	［英］杰勒德·德兰迪
高等教育的未来：浮言、现实与市场风险	
	［美］弗兰克·纽曼
后现代大学来临？	［英］安东尼·史密斯等
美国大学之魂	［美］乔治·M.马斯登
大学理念重审：与纽曼对话	［美］雅罗斯拉夫·帕利坎
学术部落及其领地——当代学术界生态揭秘（第二版）	
	［英］托尼·比彻 保罗·特罗勒尔
德国古典大学观及其对中国大学的影响（第二版）	
	陈洪捷
转变中的大学：传统、议题与前景	郭为藩
学术资本主义：政治、政策和创业型大学	
	［美］希拉·斯劳特 拉里·莱斯利
21世纪的大学	［美］詹姆斯·杜德斯达
美国公立大学的未来	

	［美］詹姆斯·杜德斯达 弗瑞斯·沃马克
东西象牙塔	孔宪铎
理性捍卫大学	眭依凡

学术规范与研究方法系列

社会科学研究方法100问	［美］萨尔金德
如何利用互联网做研究	［爱尔兰］杜恰泰
如何撰写与发表社会科学论文：国际刊物指南 蔡今忠	
如何为学术刊物撰稿（第三版）	［英］罗薇娜·莫瑞
如何查找文献（第二版）	［英］萨莉·拉姆齐
给研究生的学术建议（第二版）	［英］玛丽安·彼得 等
社会科学研究的基本规则（第四版）	
	［英］朱迪斯·贝尔
做好社会研究的10个关键	［英］马丁·丹斯考姆
如何写好科研项目申请书	
	［美］安德鲁·弗里德兰德 等
教育研究方法（第六版）	［美］梅瑞迪斯·高尔 等
高等教育研究：进展与方法	［英］马尔科姆·泰特
如何成为学术论文写作高手	［美］华乐丝
参加国际学术会议必须要做的那些事	［美］华乐丝
如何成为优秀的研究生	［美］布卢姆
结构方程模型及其应用	易丹辉 李静萍
学位论文写作与学术规范（第二版）	
	李 武 毛远逸 肖东发

21世纪高校教师职业发展读本

如何成为卓越的大学教师	［美］肯·贝恩
给大学新教员的建议	［美］罗伯特·博伊斯
如何提高学生学习质量	［英］迈克尔·普洛瑟 等
学术界的生存智慧	［美］约翰·达利 等
给研究生导师的建议（第2版）	
	［英］萨拉·德拉蒙特 等

21世纪教师教育系列教材

教育心理学（第二版）	李晓东
教育学基础	庞守兴
教育学	余文森 王 晞
教育研究方法	刘淑杰
教育心理学	王晓明
心理学导论	杨凤云
教育心理学概论	连 榕 罗丽芳
课程与教学论	李 允
教师专业发展导论	于胜刚
学校教育概论	李清雁
现代教育评价教程（第二版）	吴 钢
教师礼仪实务	刘 霄

家庭教育新论	闫旭蕾 杨 萍	系统心理学：绪论	［美］爱德华·铁钦纳
中学班级管理	张宝书	社会心理学导论	［美］威廉·麦独孤
教育职业道德	刘亭亭	思维与语言	［俄］列夫·维果茨基
教师心理健康	张怀春	人类的学习	［美］爱德华·桑代克
现代教育技术	冯玲玉	基础与应用心理学	［德］雨果·闵斯特伯格
青少年发展与教育心理学	张 清	记忆	［德］赫尔曼·艾宾浩斯
课程与教学论	李 允	实验心理学（上下册）	［美］伍德沃斯 施洛斯贝格
课堂与教学艺术（第二版）	孙菊如 陈春荣	格式塔心理学原理	［美］库尔特·考夫卡
教育学原理	靳淑梅 许红花		

西方心理学名著译丛

21世纪教师教育系列教材·专业养成系列
（赵国栋 主编）

儿童的人格形成及其培养	［奥地利］阿德勒	微课与慕课设计初级教程	
活出生命的意义	［奥地利］阿德勒	微课与慕课设计高级教程	
生活的科学	［奥地利］阿德勒	微课、翻转课堂和慕课设计实操教程	
理解人生	［奥地利］阿德勒	网络调查研究方法概论（第二版）	
荣格心理学七讲	［美］卡尔文·霍尔	PPT云课堂教学法	

博雅教学服务进校园

教辅申请说明

尊敬的老师：

您好！如果您需要北京大学出版社所出版教材的教辅课件资源，请抽出宝贵的时间完成下方信息表的填写。我们希望能通过这张小小的表格和您建立起联系，方便今后更多地开展交流。

教师姓名		学校名称		院系名称			
所属教研室		性别		职务		职称	
QQ				微信			
手机（必填）				E-mail（必填）			
目前主要教学专业、科研领域方向							
希望我社提供何种教材的课件							
书　号		书　名		教材用量（学期人数）			
978-7-301-							
您对北大社图书的意见和建议							

填表说明：

（1）填表信息直接关系课件申请，请您按实际情况**详尽、准确、字迹清晰**地填写。

（2）请您填好表格后，将表格内容拍照发到此邮箱：pupjfzx@163.com。咨询电话：010-62752864。咨询微信：北大社教服中心客服专号（微信号：pupjfzxkf，可直接扫描下方左侧二维码添加好友）。

（3）如您想了解更多北大版教材信息，可登录北京大学出版社网站：www.pup.cn，或关注北京大学出版社教学服务中心的官方微信公众号"北大博雅教研"（微信号：pupjfzx，可直接扫描下方右侧二维码关注公众号）。

北大社教服中心客服专号

"北大博雅教研"微信公众号